비평과 비유 사이

최민 만평이야기

일러두기

이 책에 실린 글과 이미지를 사용할 경우 반드시 저작권자와 출판사의 허락을 받아야 합니다.

최민 만평이야기

독설공간

비평과 비유 사이

정곡 찌르는 비평, 위트 넘치는 비유
한국 사회를 바라보는 날카로운 시선

민중의소리

자기반성과 실천 의지의 응답

"마감 시간의 그림자 속에서 전생을 살아가는 사람들!" 어떤 이가 집어낸 연재만화가의 숙명이다. 사실, '마감'은 삶의 여러 지점에서 누구나 겪을 수밖에 없는 태생적 멍에이다. 학창 시절 숙제나 시험을 앞두고 버거워하지 않았던 이는 없으리라. 하지만 매일 발행하는 신문에 날마다 만화를 '뽑아내야' 하는 시사만화가에게 이는 단순한 통과의례를 넘어선다. 끊임없이 창조적이어야 한다는 압박감에 시달리며 밑바닥까지 자신을 훑어내면서 하루를 보내고 다시 또 다음 날을 맞이한다.

오랫동안 시사만화는 사회의 모순과 부조리를 고발하고 강자의 월권과 약자의 애환을 지적함으로써 지배적 의사 결정 과정에 소외되어 있는 대다수 민중을 격려하고 또 지지를 받았다. 하지만 자신이 보고 싶은 것만 보려 하고 다른 의견은 받아들이길 거부하는 이즈음 확증 편향의 시류에서 일부 독자가 보이는 다분히 폭력적인 반응은 또 다른 권력의 외압과 통제로 다가온다.

그러기에 이 동네는 빼어난 창의적 아이디어를 유지하고, 소 힘줄같이 검질

긴 정신력을 갖추며, 슈퍼맨처럼 튼튼한 체력으로 무장해야만 버텨낼 수 있는 혹독한 격투장이 되어 버렸다. 그 황량하고 퍽퍽한 현장에 1987년부터 발을 들여 긴 세월 꿋꿋이 자리하며 치열하게 맞서고 있는 한 사람이 최민이다.

모든 시사만화가가 그러하듯 그의 작품세계도 남들과 대별되는 독특한 자기 색깔이 담겨 있다. "시사만화는 전위공격이고 슬램덩크이며 연쇄지뢰"라는 퓰리처상 수상 시사만화가 더그 말레트의 표현을 빌리자면, 그의 만평이 딱 그렇다. 그것들은 대부분 공격적이며 종종 전복적이고 때때로 일탈적인 모습을 드러낸다.

그는 사람들을 자극하고 선동하며 분노케 하고, 궁극적으로 생각하고 고민하게 만들고자 한다. 그러기에 에두름 없이 직격법으로 사건과 대상에 접근한다. 은유와 비유가 동원되더라도 그 기조는 직설적인 어투이며, 가끔씩 등장하기는 하지만 감성적인 수사는 가능한 배제한다. 그의 만평의 핵심은 본질을 그대로 드러내주는 통렬함에 있으며, 직관적 해석을 지향한다.

그의 용어는 거칠며 종종 은어나 욕설도 서슴없이 내뱉는다. 회화적 묘사도 왜곡과 과장을 유감없이 발휘하고, 19금에 해당할 수 있는 장면도 심심치 않게 등장한다. 벗은 몸이나 핥거나 더듬는 장면을 노골적으로 드러내며, 인분(人糞)이나 성기(性器)와 같은 금기시되는 대상도 여과 없이 싣는다. 시사만화의 단골 메뉴인 견찰(犬察)을 상징하는 개의 형상도 여느 작가의 그것보다 섬뜩할 정도로 탐욕적이고 흉포하게 그려진다. 마치 하데스의 지하세계를 지키는 케르베로스가 연상된다. 때론 아슬아슬하게 선을 넘나들며 줄타기하는 거침없는 표현으로 인해 그에 대한 반응은 호불호가 갈릴 수도 있을 것이다.

근 15년의 세월을 곁에서 지켜본 이로서 인간 최승호와 시사만화가 최민 간의 모순적 관계는 다소 당혹스럽기도 하다. 시사만화의 공격적 본성에 대한 그의 신념과 화법은 어디에서 비롯된 것일까. 추론컨대, 그의 호전성과 전투력은 "세상은 결코 저절로 좋아지는 것이 아니니 맘에 들지 않는다고 포기하지 말고 끊임없이 노력해야 한다"는 에릭 홉스봄의 결연한 주문에 대한 자기반성과 실천 의지의 응답으로 보인다.

하지만 품격 있고 고상하고 점잖게만 접근하려 하지 않는다. 합리와 이성이 마비되고, 공정과 상식이 공허한 구호로 남는 현실에서 그가 택한 방법론은 "타락한 세계에서 타락한 방식으로 진정한 가치를 추구한다"는 루시엔 골드만의 소설론을 연상시킨다. 비록 자신을 둘러싼 세계와 마찬가지로 타락한 방

식이라 비난받더라도 필요하다면 서슴지 않고 그것을 취하겠다는 외고집이 느껴진다. 예의 시사만화가 갖는 은근한 풍자와 해학을 내려놓더라도 거칠지만 간명하게 표현된 날 것 그대로의 만평을 통해 부당한 권력과 부조리한 사회에 대해 발언하고 민중의 분노와 실망, 질책과 경고의 목소리를 오롯이 담아내고자 한다.

그는 단지 만평이라는 텍스트에만 머무르지 않는다. 우리네 삶이 진공 상태에서 이루어지는 것이 아니듯 시사만화 역시 그것을 둘러싼 외적 환경, 즉 콘텍스트의 변화가 필요하다고 여긴다. 하여, 끊임없이 무엇인가를 새롭게 만들고 조직하고 확장하려는 시도를 게을리하지 않는다. 지금까지 썼던 여러 감투나 기획하고 참여했던 다양한 전시전과 출판물 그리고 '시사만화의 날'(6월 2일)의 제정이나 만화탄생지의 조형물 설치와 같은 실천은 세속적인 출세에 별반 도움 되는 것이 아니다. 하지만 그는 "누군가가 해야 된다면 내가 해도 좋다, 아니 누구도 하지 않는다면 내가 하마"의 심정으로 깨지더라도 가열하게 부딪치고 도전한다.

그런 그가 처음으로 자신만을 위한 책을 세상에 내놓았다. 분명 면구쩍다 사양했을 것이 눈에 선하지만 결국 이리 낼 수 있게 된 것은 매우 다행스럽다. 하루만 지나도 시의성이 떨어져 구문(舊聞)으로 전락하여 짬뽕 깔개의 처지가 될 수밖에 없는 신문(新聞)에 실리는 시사만화 역시 그리 다를 바 없는 운

명을 맞는다. 하지만 시사만화는 특정한 시기의 사건과 인물, 그에 대한 사회적 인식 혹은 분위기를 읽을 수 있는 중요한 역사적 기록이다. 그러기에 시간이 흘렀어도 그것을 묶어 서적화하는 것은 의미 있는 작업이다. 이 책의 성과는 시사만화가 최민 개인에 국한되지 않고 먼 훗날 되돌아보는 역사의 현장에서 시사만화의 자리를 확인할 수 있는 소중한 자료가 될 것이다.

이 책이 그가 지향하고 기대하는 세상을 만들기 위한 또 하나의 벽돌 쌓기가 될 수 있기를 바라면서 기쁜 마음으로 환영하며 축하하고 싶다. 아울러 조금이라도 그의 외로움을 떨쳐낼 수 있는 힘이 되었으면 싶은 개인적인 소회도 함께 전한다.

하종원
선문대학교 미디어커뮤니케이션학부 교수
올해의 시사만화상 심사위원장

진정성에서 탄생한 '최민 마법'

　서울시 종로구 삼봉로 71. 옛 〈대한민보〉 자리에 한국만화 발상지 조형물이 있다. 1909년 6월 2일 〈대한민보〉 창간호 1면에 게재된 이도형 화백의 삽화(揷畵)가 '최초 한국만화', '최초 신문 시사만화'다. 이 시사만화를 입체적으로 구현한 작품이다. 이 조형물은 지난 2016년 최민 화백이 기획하고 사람들을 모아 완성한 기념물이다. 당시 최 선배와 함께 관련 기관에 몇 번 갔었는데, '돈 되는 일도 아닌데 왜들 이렇게 열심히 하시죠?'라고 보던 불편한 눈빛이 잊히지 않는다. 당시엔 불쾌했지만 지나고 보니 그럴 만했겠다 싶다. 누구도 기억하지 않았던 시사만화 발상지를 찾아내 구청과 건물주를 설득해 조형물을 만들겠다고 쳐들어갔으니 말이다.

　언젠가부터 최민 화백을 보면 후배들이 습관적으로 하는 '애원'이 있다. "선배, 일 좀 그만 벌이세요." 그럴만한 것이, 20여 년 전 시사만화가들의 콘텐츠를 모아 시사만화 전문 매체를 만든 이가 최 선배다. 다양한 장르에서 활동하는 대한민국 만화가들을 모아 '한국만화100주년' 행사를, 그것도 국제적인 행

사를 계획하고 실행한 이도 최 선배다. 지구 반대편 프랑스 시골 마을에서 열리는 국제시사만화살롱을 '발굴'해 매년 참석하여 기필코 그곳 시장을 대한민국 여의도 국회의사당에 초대해 세미나를 연 사람도 최 선배다. 굵직한 것들만 대충 모아도 이 정도니 후배들 입장에선 최 선배의 속도를 따라가기란 쉽지 않고 가끔 피하고 싶기도 하다.

그런데도, 어느 순간 고개를 들어보면 서대문 뒷골목 선술집에서 최민 선배와 새로운 사업에 대해 회의를 하는 자신을 발견했다는 후배들의 후일담은 흔하다. 이런 경우 신기한 건, 최 선배는 좀처럼 화를 내거나 강요한 적이 없다는 사실이다. 시사만화에 대한 최 선배의 무조건적인 사랑을 알기에 가능한 일이다. 이것을 '최민 마법'이라 불러도 되지 싶다. 한국 시사만화발전을 위해 자신을 아끼지 않았던 사람, 그 사람이 최민 화백이고 '최민 마법'은 그런 진정성에서 태어났다.

최민 선배는 지금도 일을 벌이고 있다. 여전히 매일 마감과 싸우고 있으며, 해외 전시를 준비 중이고, 자전거 전국 종단을 계획 중이다. 현실의 진흙탕 속에서 끝없이 꽃대를 밀어 올리는 일, 그게 시사만화가의 일이고 길이라면 이 책은 그 과정에 대한 가장 진솔한 기록이 될 것이다.

권범철 〈한겨레〉 시사만화가

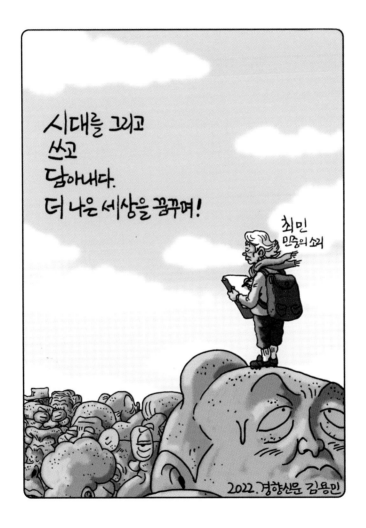

차례

최민 만평이야기

비평하다

비평하다는

정치경제 분야를 중심으로

한국 사회의 부조리와 불공정 문제를

직설적으로 비판한 만평이다.

만평은 세상을 바라보는 사람들의 성향에 따라 다르게 평가된다.

내 만평도 거기에서 자유로울 수 없었다.

정당하고 기발하다고 생각했던 만평도

가혹한 평가에 내몰린 적이 있었다.

그래도 나는 당당하게 만평을 발표했다.

주관적인 견해를 과도하게 내세워 긴장을 유발한 측면도 있지만

'민중의 편에 선 비평'이라는 기조를 한결같이 유지했기에

모든 평가를 감수할 수 있었다.

촛불은…
문재인 정권 4년 2021년 올해의 시사만화상 수상작

2016년 촛불혁명으로 박근혜 대통령이 탄핵되고, 문재인 정부가 들어선 지 4년이 흘렀다. 촛불혁명이 만든 정부에서 국민의 삶은 어떻게 변했을까? 제도 개혁이나 양극화 해소는 고사하고 국민의 삶은 더욱 피폐해졌다. 공정한 세상을 꿈꾸던 '촛불 정신'마저 온데간데없이 사라지고 말았다.

문재인 대통령은 취임식에서 "나라다운 나라를 만들겠다"고 공언했지만 진보적 의제를 정책에 담아내지 못했다. 노동, 복지, 부동산, 농업 등의 부문에 새로운 비전을 제시하지 못했고 내로남불과 불공정의 대명사가 되면서 자가당착에 빠졌다.

대통령 임기가 365일 남았다. 재벌과 검찰 개혁, 비정규직의 정규직화와 고용불안 해결, 부동산값 폭등이 부른 자산 불평등 해소, 친환경 복지 포용 정책 강화, 코로나 피해계층 지원 등 문재인 정부가 추진해왔던 정책들이 왜 불협화음을 내왔는지 성찰이 필요하다. 수구 세력과 보수 언론 때문이라는 핑계는 더 이상 먹히지 않는다. 이제라도 사회적 갈등과 불평등 완화에 주력하고, 국민과 소통하면서 코로나19 종식을 위해 노력해야 한다.

촛불은 박근혜를 권좌에서 끌어내리기도 했지만 촛불 정신을 제대로 담아내지 못한 문재인 정부를 심판할 수도 있다. 2021. 4. 8.

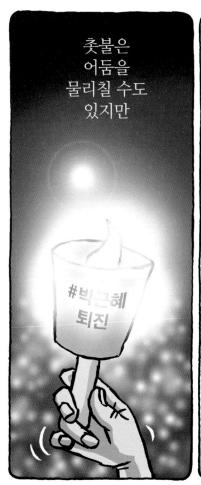

촛불은
어둠을
물리칠 수도
있지만

#박근혜
퇴진

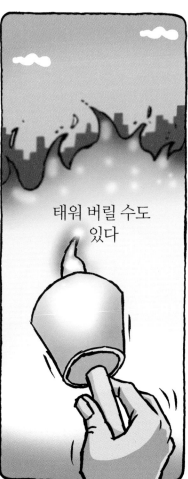

태워 버릴 수도
있다

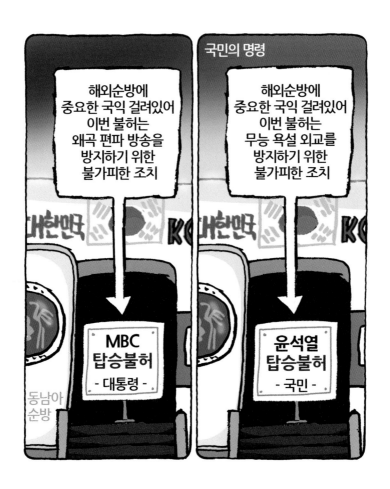

불가피한 조치

대통령실이 윤석열 대통령의 동남아 순방 기간 〈MBC〉 기자들의 전용기 탑승을 불허했다. 〈MBC〉가 윤 대통령의 비속어 발언을 가장 먼저 보도한 점, 대역 고지 없이 김건희 여사의 논문 표절 의혹을 제기한 점 등에 대한 보복이었다. 국민은 헌법이 보장한 언론의 자유를 침해한 윤 대통령에게 대한민국기 탑승을 불허한다. 2022. 11. 10.

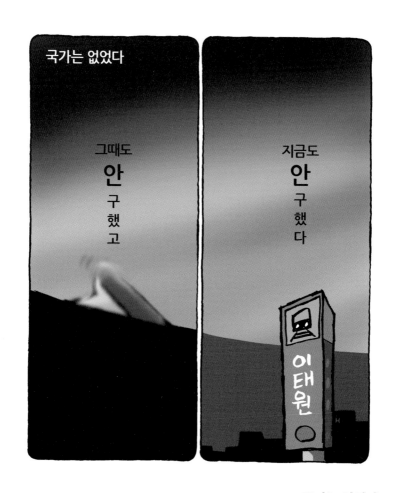

국가는 없었다

세월호와 이태원은 다르지 않았다. 구할 수 있다고 믿었던 학생들은 수장됐고, 청년들은 압사했다. 한국 사회의 안전불감증은 여전했고, 박근혜 정부는 선장에게, 윤석열 정부는 경찰에게 책임을 전가하기 바빴다. 세월호 참사를 계기로 구축했다던 재난안전통신망도 제대로 작동하지 않았다. 참담하고 부끄럽다. 2022. 11. 4.

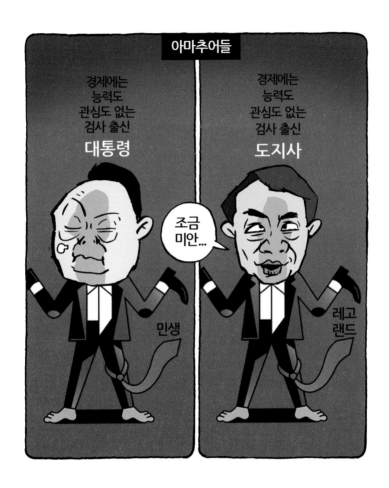

조금 미안

영국의 시사주간지 〈이코노미스트〉가 '한국 대통령은 기본을 배워야 한다'라는 제목의 칼럼에서 마지막 문장에 '규칙을 깨기 전에 규칙을 배워라'라고 썼다. 기본 규칙도 모르는 검사 출신 윤석열 대통령과 김진태 강원도지사가 규칙을 깨고 나라를 운영하니 별의별 일이 다 생긴다. 2022. 10. 28.

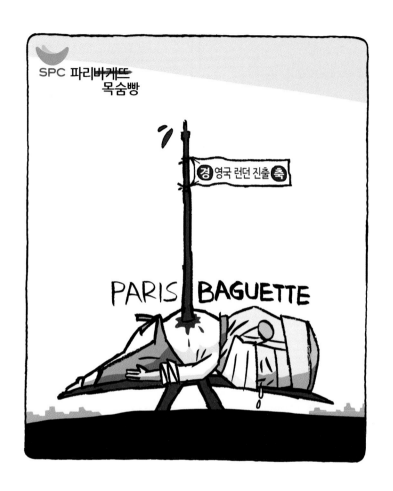

목숨빵

SPC그룹의 베이커리 브랜드 파리바게뜨가 영국 런던에 1호점을 내고 세계 사업 확장을 천명했다. 그다음 날 SPC그룹 계열사 공장에서 20대 노동자가 기계에 끼어 숨졌다. SPC그룹은 사고 직후에도 공장 일부를 가동하고, 숨진 노동자 장례식장에 파리바게뜨 빵을 보내 전 국민의 분노를 샀다. 2022. 10. 18.

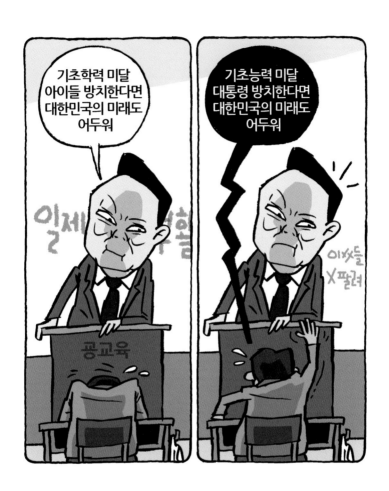

기초미달

윤석열 대통령이 학생들의 기초학력 저하 문제를 해결하기 위해 사실상 일제고사 부활을 선언했다. 모든 학생이 똑같은 시험을 친다고 기초학력이 높아질까? 일제고사는 이명박, 박근혜 정부 때 학교 서열화를 부추기는 부작용이 발생해 문재인 정부 때 중3, 고2의 3%만 참여하는 표집 방식으로 바뀌었다. 2022. 10. 11.

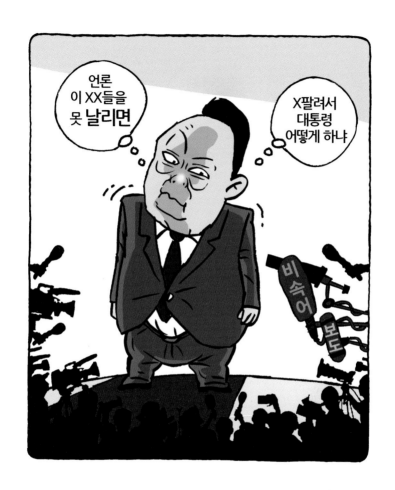

언론 XX들

국민의힘이 〈MBC〉를 검찰에 고발했다. "국회에서 이 XX들이 승인 안 해줘(면/고) (바이든/날리면) 쪽팔려서 어떡하나"라는 윤석열 대통령의 발언을 보도해 대통령의 명예와 국격을 훼손했다는 이유다. 국민의힘의 〈MBC〉 고발은 언론의 자유를 파괴하는 무지한 행태다. 이 사태를 초래한 윤석열 대통령에게 깊은 성찰이 요구된다. 2022. 9. 27.

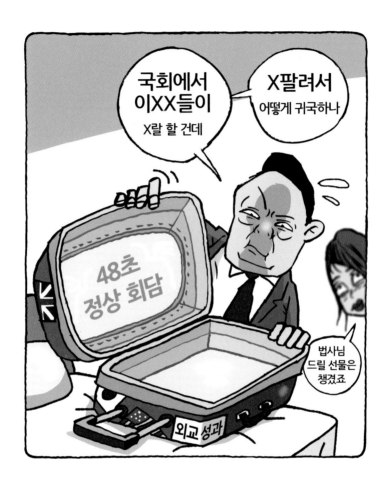

국회 XX들

윤석열 대통령의 5박 7일 해외 순방이 한미 48초 대면, 한일 간담회로 끝났다. 야당은 외교 참사라고 목소리를 높였지만 대통령실의 평가는 황당하기 그지없다. (48초 동안) 바이든 대통령과는 한미 통화스와프, 대북 정책 관련 공조 강화, IRA에 관한 협의를 언급했고, 기시다 총리와는 한일관계 회복의 첫걸음을 뗐다고 자평했다. 2022. 9. 22.

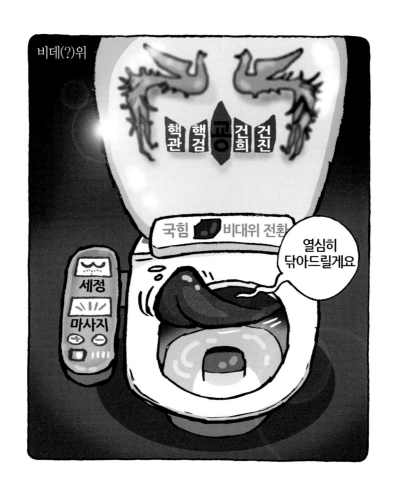

전환해본들

국민의힘이 전국위원회 표결, 당헌 개정 안건 가결, 비상대책위원장 인준안을 하루 만에 일사천리로 처리하고 비상대책위원회 체재로 전환했다. 대통령 지지율 하락의 원인은 이준석 대표의 '내부총질'로 떠넘겼다. 집권 초기 벌어진 총체적 난맥상에 대한 반성 없는 여당의 비대위 전환은 절대로 국민의 지지를 받지 못할 것이다. 2022. 8. 8.

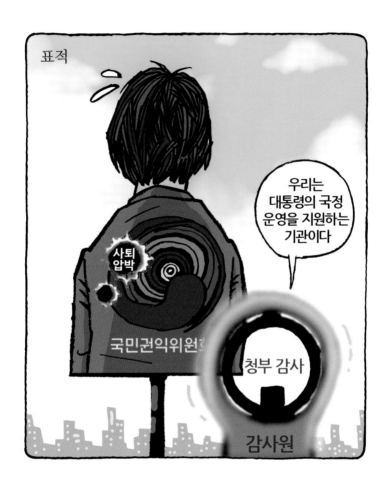

청부 감사원

국민의힘이 전현희 국민권익위원장의 사퇴를 압박한 다음 날 헌법상 독립기관인 감사원이 권익위 감사에 착수했다. 정기감사가 끝난 지 1년 만에 벌어진 이례적 감사다. 감사원의 권익위 감사는 헌정질서를 뒤흔드는 행위다. 대통령과 국민의힘이 청부한 정치감사이자 표적 감사다. 명백한 직권남용이다. 2022. 8. 22.

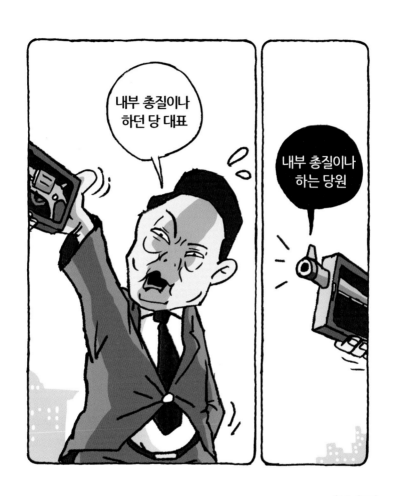

내부 총질

윤석열 대통령과 권성동 국민의힘 대표 직무대행이 주고받은 문자메시지가 포착됐다. 당무에 개입하지 않겠다고 공개 발언한 윤 대통령이 이준석 대표를 '내부 총질이나 하던 당대표'라고 표현했다. 겉으로는 아무것도 모르는 척하면서 속으로는 윤핵관의 당권 싸움을 진두지휘하고 있었던 거 아닌가. 2022. 7. 27.

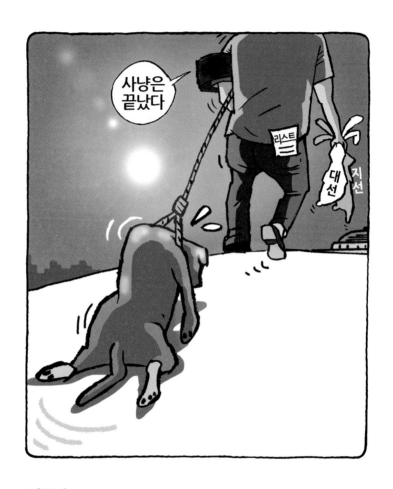

토사구팽

국민의힘 중앙윤리위원회가 성 상납 의혹을 받고 있는 이준석 대표에게 당원권 정지 6개월의 중징계를 내렸다. 대선과 지방선거를 승리로 이끈 당대표를 극우 유튜버의 농간에 발맞춰 아무런 물증 없이 끌어내렸다. 토끼 사냥이 끝나자 사냥개를 개장수에 팔아버린 격이다. 그러나 이 대표는 순순히 물러나지 않을 태세다. 2022. 7. 15.

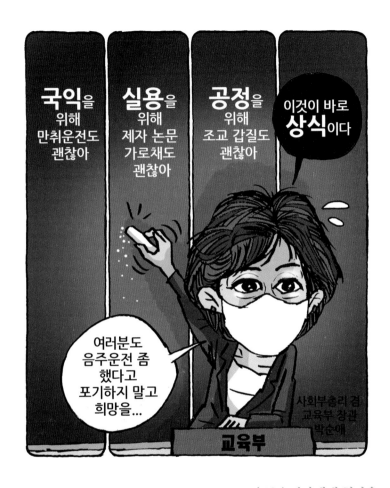

음주운전자에게 희망을

박순애 사회부총리 겸 교육부 장관이 인사청문회 없이 임명됐다. 만취 음주운전과 조교 갑질, 비교육계 인사라는 이유로 지명 때부터 부적격 의견이 분분했지만 최소한의 해명도 없이 대한민국 교육의 수장이 됐다. 음주운전으로 징계받은 교원에게는 교장 임용제청에서 영구 배제된다. 그러나 교육부 장관에게는 해당되지 않았다. 2022. 7. 4.

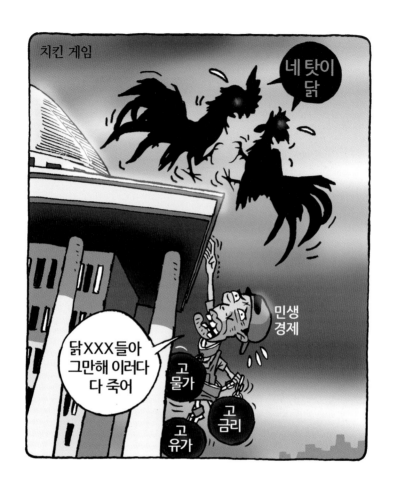

치킨 게임

국회 원 구성 협상이 공회전 중이다. 법사위원장 문제가 접점을 찾지 못하면서 민생입법을 논의할 입법부 공백 사태는 장기화될 예상이다. 국민의힘은 서해 공무원 피격 사건 진상조사 특별위원회 구성을, 민주당은 검수완박 입법 후속 조치인 사법개혁특별위원회를 협상 테이블에 추가로 올리면서 출구는 더욱더 오리무중이다. 2022. 7. 1.

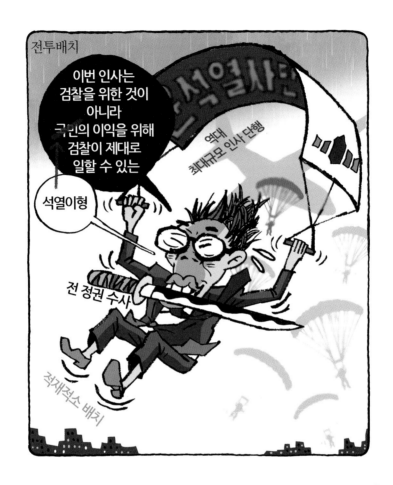

전투 배치

법무부가 부장 차장급 검사 683명, 평검사 29명 등 검사 712명에 대한 인사를 단행했다. 서울중앙지검 반부패수사부 부장들은 전원 교체됐고, 지난 인사에서 검사장에서 배제된 29기 검사들은 서울고검 부장 자리로 이동했다. 반면 문재인 정부의 입 역할을 했던 대검, 법무부, 중앙지검 공보관 3명은 모두 한직으로 발령났다. 2022. 6. 28.

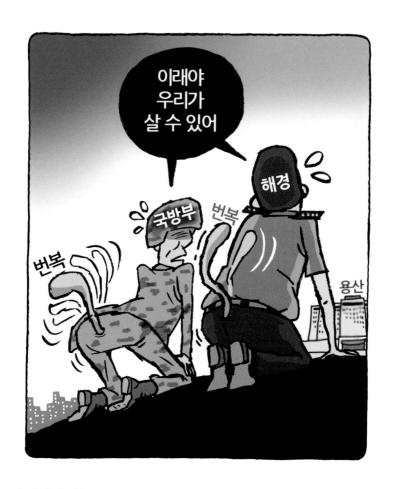

2년 만의 번복

해양경찰이 서해 북한 해역에서 북한군에 피격당해 사망한 공무원 이대준 씨 사건에 관한 수사 결과를 뒤집었다. 국방부도 기존 입장을 번복했다. 당시 해경과 국방부는 수차례 기자회견을 열고 이 씨의 자진 월북을 주장했지만 정권이 바뀐 뒤 정반대의 결론을 냈다. 이들의 저의가 궁금하다. 2022. 6. 16.

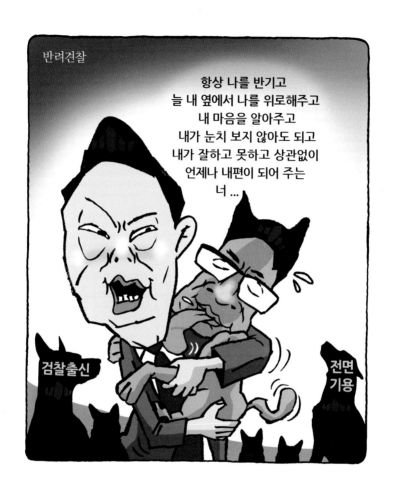

반려견찰

서울시 공무원 유우성 씨 간첩 사건을 담당했던 이시원 전 검사가 대통령실 공직기강 비서관으로 선임됐다. 유 씨는 법정에서 국정원과 검찰의 증거 조작을 주장했지만 받아들여지지 않았다. 그는 북한 출입국 기록 등이 위조된 사실이 밝혀져 무죄를 선고받았다. 간첩조작 사건의 주범이 '공직기강'비서관이라니, 웃기지도 않는다. 2022. 5. 6.

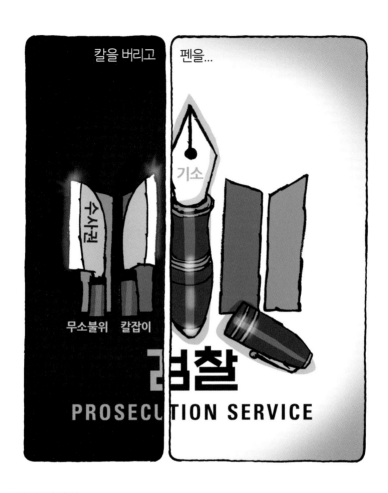

검찰 정상화

검찰청법에 이어 형사소송법 개정안이 의결돼 검수완박 입법이 완료됐다. 이로써 검사는 경찰에게 송치받은 사건과 동일한 범죄 사실 범위 내에서만 수사를 할 수 있다. 합리적인 근거 없이 별개 사건을 부당하게 수사하는 별건수사도 금지된다. 그러나 개정안 내용이 부실해 검수완박은 요원해 보인다. 2022. 5. 3.

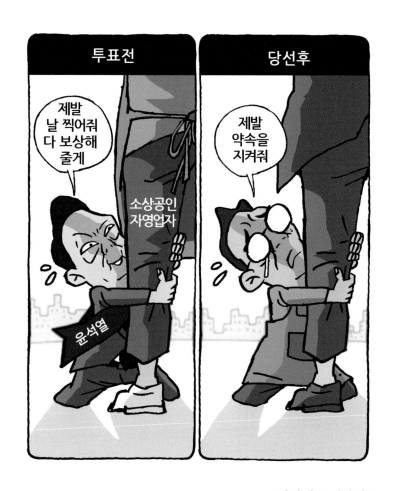

이번에도 예상대로

윤석열 대통령은 대선 후보 시절 차기 정부를 맡으면 제일 먼저 코로나19로 손해 입은 소상공인과 자영업자를 지원하겠다고 약속했다. 그러나 당선 후 구체적인 손실보상 금액이나 재원확보 방안조차 제시하지 않으면서 대통령 집무실 용산 이전과 취임식 행사에는 열과 성을 다했다. 민생과 경제가 뒷전인 정부다. 2022. 4. 29.

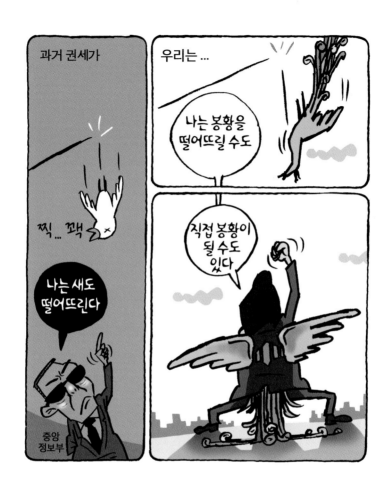

신권부

민주당이 '검수완박' 법안을 추진한다. 윤호중 비상대책위원장은 "과도한 검찰의 권한이 특권을 낳았기 때문에 그 특권을 해체하고 정상으로 돌아가자는 것"이라고 밝혔고, 박홍근 원내대표는 "국민과 역사를 믿고 좌고우면하지 않겠다"고 말했다. 도대체 민주당은 문재인 정부 집권 5년 동안 뭐 했는가? 2022. 4. 12.

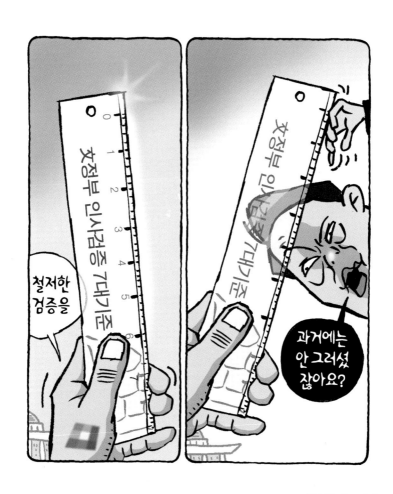

검증한다고요?

문재인 정부는 위장 전입, 병역 기피, 불법적 재산증식, 세금 탈루, 연구부정행위, 음주 운전, 성범죄 이력을 7대 인사 검증 기준으로 세웠다. 윤석열 대통령 인수위는 문 정권 이 7대 인사 기준을 지키지 않았다고 주장하면서 7대 기준을 상회하는 원칙을 적용할 것이라고 밝혔다. 국무총리와 장관 후보자 인사 청문회에서 밝혀질 일이다. 2022. 4. 6.

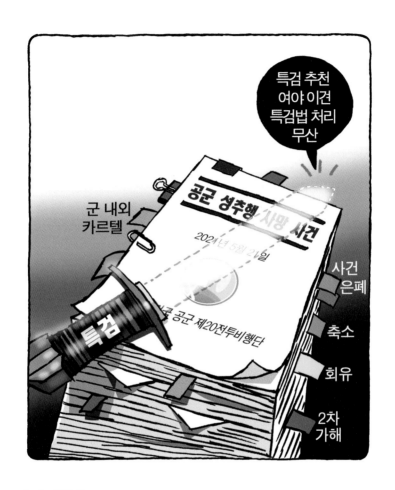

은폐 카르텔

공군 중사 성폭력 사망 사건 진상 규명을 위한 특검법이 불발됐다. 특별검사 추천을 두고 국민의힘과 민주당의 의견이 갈려 특검법은 하루 만에 무산됐다. 특검 도입 자체에는 이견이 없는 만큼 하루빨리 본회의에서 처리돼야 한다. 부실 수사 관련자는 모두 불기소됐고, 2차 가해에 가담한 이들 중 대부분 무죄나 집행유예로 풀려났다. 2022. 4. 5.

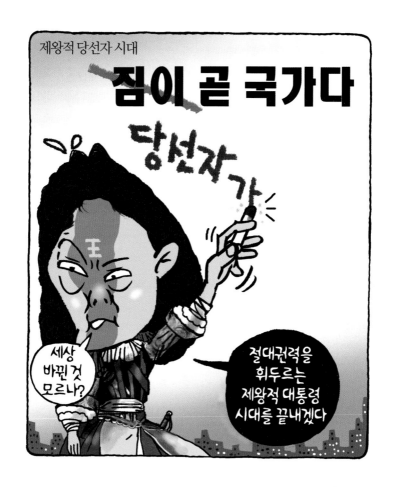

절대 당선인

윤석열 당선인은 새 정부의 대통령 집무실을 용산 국방부 청사로 옮겨 제왕적 대통령제를 끝내겠다고 선언했다. 청와대도 국민에게 개방해 국민과의 소통과 교감을 강화하겠다고 선언했다. 그러나 집무실 이전을 추진하는 윤 당선인의 모습 자체가 제왕적이었다. 국가의 중차대한 사안을 아무런 협의 없이 졸속으로 밀어붙였다. 2022. 3. 24.

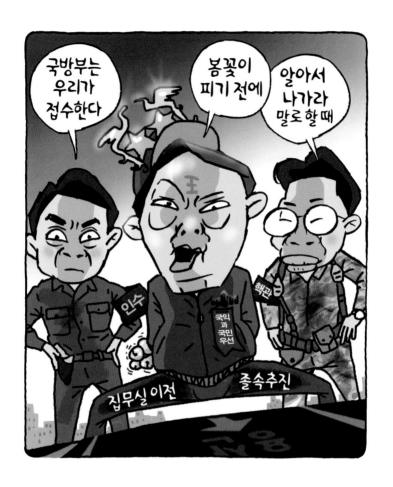

봄꽃 피기 전에 나가

윤석열 당선인이 대통령 집무실 용산 이전계획을 발표했다. 국민의 혈세를 낭비할 수 있을 뿐만 아니라 제대로 준비가 안 된 상태에서 이전을 강행하면 경호, 교통, 생활의 불편이 따르는 일이다. 당선인의 집무실 이전을 막아달라는 청와대 국민청원이 50만을 넘었다. 당선인은 국민의 말을 들어야 한다. 2022. 3. 18.

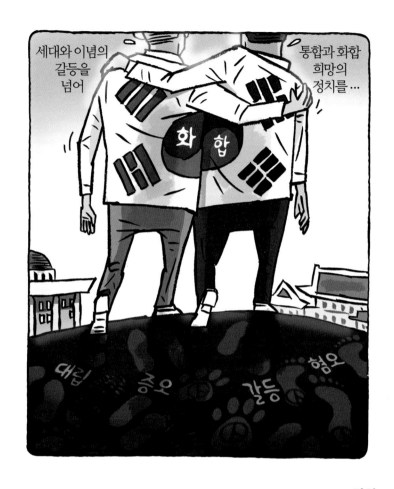

화합

제20대 대통령 선거가 끝났다. 대선 이후 최우선 과제는 민심 화합이다. 사상 유례없는 혐오와 비하, 네거티브로 치달았던 선거였다. 선거 국면에서 극명하게 드러난 민심을 수습하고, 더 나아가 치유하고 포용해야 한다. 진영 논리에 따라 사익을 추구하는 정치가 아니라 존중하고 배려하며 국민을 통합하는 정치가 국민의 요구다. 2022. 3. 9.

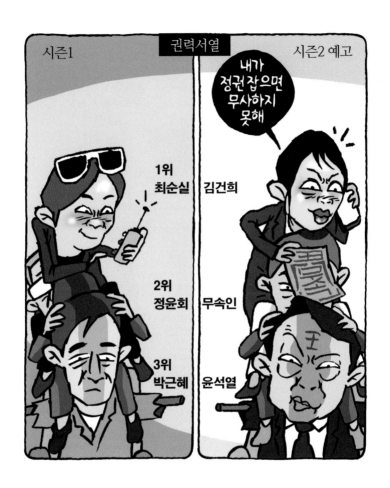

권력 서열

윤석열 대선 후보의 부인 김건희 씨의 7시간 통화 녹취가 공개됐다. 직책도 없는 후보 부인이 캠프 인사부터 집권 뒤 계획까지 논하는 내용이 녹취에 담겨 있어 박근혜 정부 비선 실세로 알려진 최순실 씨를 떠올리게 했다. 무당과 무속에 의존해 목소리를 내고 있는 김건희 씨가 캠프 권력 서열 1위로 보이는 건 나 뿐일까? 2022. 1. 18.

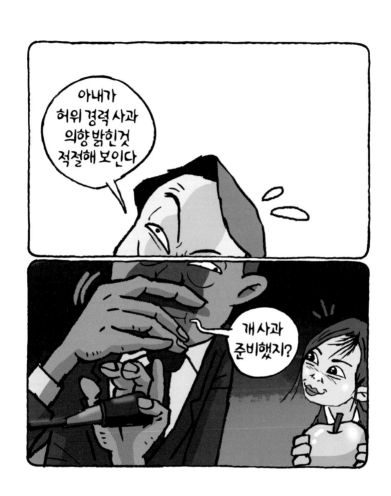

그들의 사과

윤석열 후보는 배우자 김건희 씨의 '허위 이력 의혹' 사과 기자회견이 끝난 뒤 매우 적절했다고 평가했다. 그러나 나는 김 씨의 사과에서 진정성을 느낄 수 없었다. 사실관계 설명은 미흡했고, 일부 의혹에 대해서는 언급조차 하지 않았다. 게다가 경력위조, 논문 표절 등 또 다른 의혹들이 계속해서 드러나고 있었다. 2021. 12. 15.

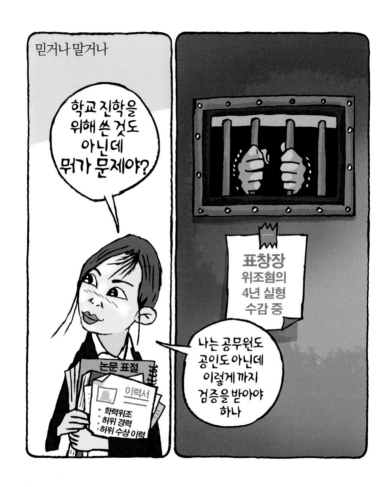

뭐가 문제야

윤석열 대선 후보의 아내 김건희 씨가 14년 전 사립대학 교수로 지원할 때 경력과 수상 기록을 거짓으로 기재한 사실이 드러났다. 김 씨는 "공무원, 공인도 아닌데 이렇게까지 검증을 받아야 하느냐"는 반응을 보였다. 나는 제1야당 대통령 후보의 배우자라는 사람이 비도덕적인 데다가 뻔뻔하기까지 해 너무 황당했다. 2021. 12. 14.

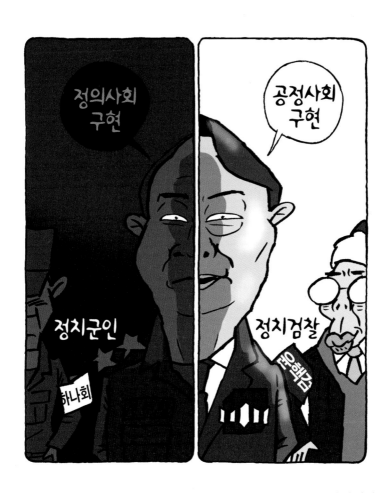

정치검찰

2021년 12월 6일 국민의힘 선거대책위원회가 출범했다. 윤석열 대선 후보의 곁에는
권영세, 권성동, 정점식, 유상범 등 검찰 출신 의원이 포진했다. 상임전략특보 주광덕
전 의원, 정무특보 박민식 전 의원도 검사 출신이었고, 윤 후보의 대학 동기인 석동현
전 부산지검장도 대외협력특보로 임명됐다. 2021. 12. 6

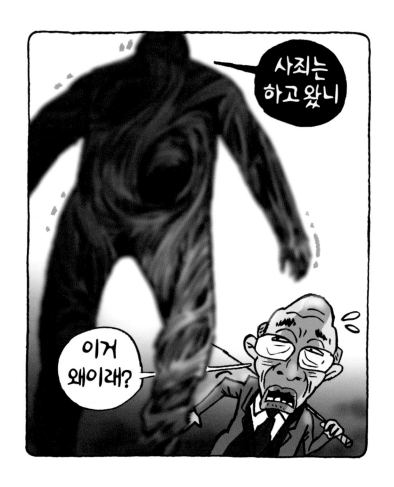

전두환 지옥

전두환이 90세로 사망했다. 그는 1979년 12월 군사쿠데타로 대통령이 된 뒤 1980년 5월 광주학살로 무고한 시민을 죽여 독재를 공고히 했지만 죽기 전까지 어떠한 용서도 빌지 않았다. 역사의 시효는 없다. 5.18광주민주화운동의 진실을 밝히고 학살의 책임자를 처벌해야 하는 일이 결국 후대의 과제로 남게 됐다. 2021. 11. 23.

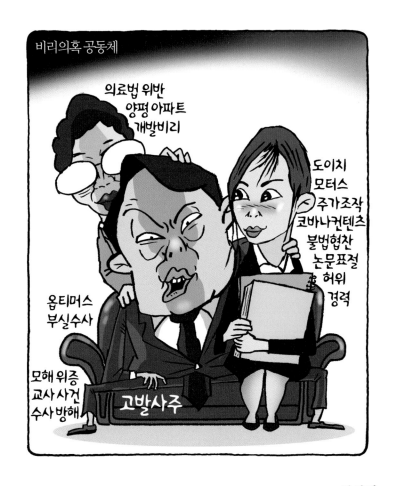

비리의혹 공동체

의료법 위반
양평 아파트
개발비리

도이치
모터스
주가조작
코바나컨텐츠
불법협찬
논문표절
허위
경력

옵티머스
부실수사

모해 위증
교사 사건
수사 방해

고발사주

본부장

윤석열 대선 후보의 배우자 김건희 씨와 처가의 비리가 양파껍질처럼 까도 까도 계속 드러나고 있다. 그러나 윤 후보는 검찰을 총동원해 조국 전 장관의 집안을 풍비박산 냈던 것과 달리 본인 일가의 비리에 대해서는 침묵으로 일관했다. 대단히 부적절하고 악랄한 유체이탈급 내로남불이다. 2021. 11. 19.

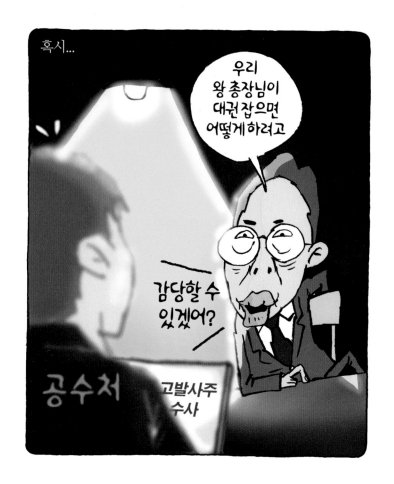

감당할 수 있겠어?

손준성 전 대검찰청 수사정보정책관이 고발사주 의혹으로 공수처에 출석해 피의자 신분으로 조사를 받았다. 손 정책관은 윤석열 검찰총장의 수족으로 알려진 인물이다. 그가 단독으로 고발장을 만들어 총선에 개입할 가능성이 있을까? 그의 무언의 협박에 공수처는 어떻게 화답할지 궁금하다. 2021. 11. 2.

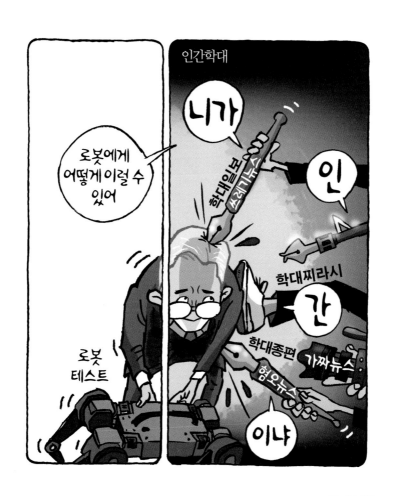

학대언론

이재명 대선 후보가 '2021 로보월드' 행사에서 로봇학대 논란에 휩싸였다. 일부 언론이 사족 보행 로봇의 견고함을 살펴보는 시험을 이 후보의 인성과 연결해 공격하고 나섰다. 나는 로봇학대를 보도한 언론이 오히려 저들이 이재명 후보를 학대하는 것처럼 보였다. 로봇은 아픔을 모르지만 이 후보는 아픔을 아는 사람이다. 2021. 11. 1.

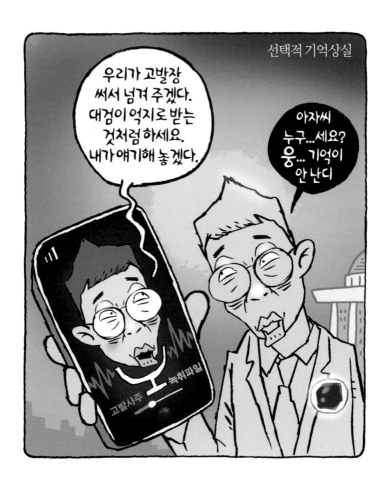

웅, 누구세요?

조성은 씨의 휴대전화 녹취 파일이 복구되면서 김웅 국민의힘 의원의 고발 사주 의혹을 뒷받침하는 정황이 추가로 드러났다. 녹취록에는 '우리가 고발장을 보내줄 테니...대검에 접수해야 한다'고 말하는 김웅 의원의 목소리가 담겨 있었다. 그러나 김 의원은 어처구니없게도 기억이 나지 않는다고 발뺌했다. 2021. 10. 8

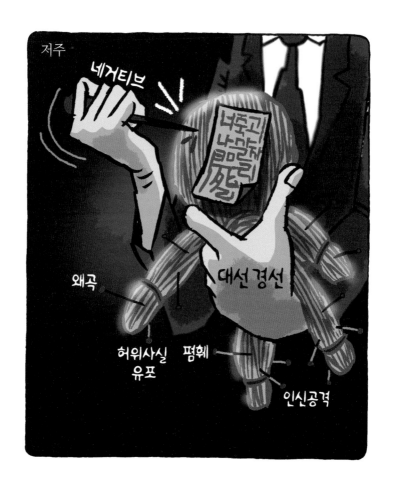

저주

대선 경선 후보 간의 경쟁이 치열하다. 후보마다 정권 창출을 위한 본선 경쟁력을 주창
하지만 그 방식이 정책과 비전 제시가 아니라 인신공격과 왜곡 등 네거티브 공격으로
일관하고 있어 이맛살이 찌푸려진다. 대한민국을 이끌어가는 리더라고 하는 사람들의
행태를 보니 초등학교 반장선거보다 못하다. 2021. 9. 1.

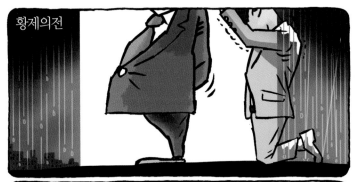

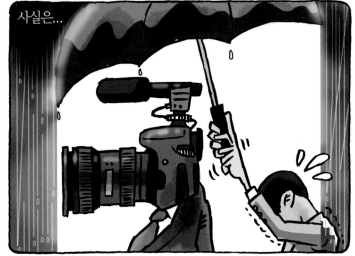

황제언론

아프가니스탄 특별기여자들을 한국으로 데려오는 미라클 작전으로 떠들썩할 때 언론은 이보다 황제의전 논란에 집중했다. 황제의전은 일부 기자들이 강성국 차관 옆에서 우산을 씌워주던 비서관에게 영상에 얼굴이 나오니 뒤로 이동하라고 요구해 연출된 장면이었다. 진실은 언론이 황제의전을 받은 셈이다. 2021. 8. 31

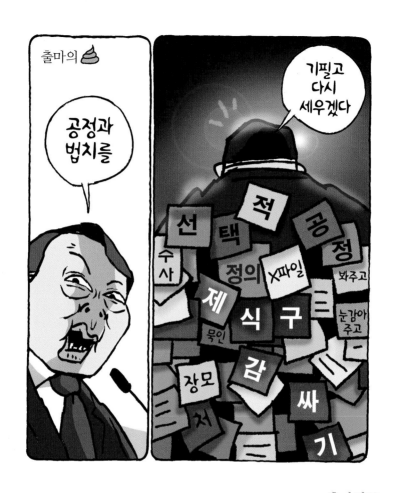

출마의 X

윤석열 전 검찰총장이 대통령선거 출마를 선언했다. 출마의 변은 상당히 자극적이었다. 대부분의 시간은 국가 비전 제시보다 문재인 정부를 성토하는 데 할애했다. 그는 문재인 정부를 공정과 법치를 짓밟고 국민을 약탈한 독재 정권이라고 주장했다. 자신의 능력에 대한 성찰이나 처가의 비리에 관해서는 일언반구도 없었다. 2021. 6. 29.

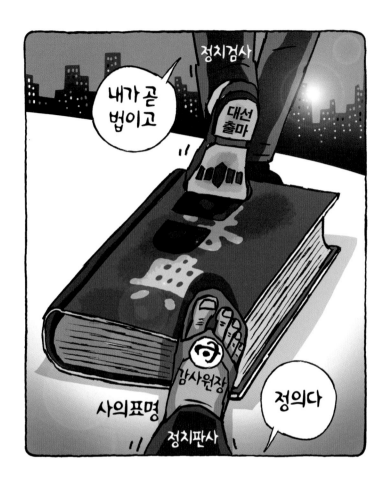

내가 곧 법이다

최재형 감사원장이 임기 만료 6개월을 앞두고 대선 출마를 위해 사의를 표명했다. 그의 행보를 바라보는 여론은 싸늘하기만 하다. 검찰총장, 감사원장 같은 권력기관장의 정치적 중립은 매우 중요하다. 사정기관의 수장이 정치권력을 잡으면 여기저기에 자기 심복을 심어놓고 국민을 농락할 가능성이 있기 때문이다. 2021. 6. 29.

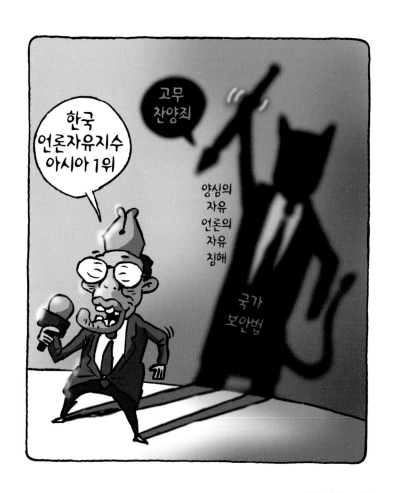

언론자유 1위?

국경없는기자회(RSF)가 한국을 아시아 언론자유지수 1위 나라로 선정했다. 박근혜 정부 시절 추락했던 언론자유지수가 문재인 정부 들어 참여정부 수준을 회복했다. 하지만 공영방송 지배구조 개선도 요원하고, 국가보안법 등 표현의 자유를 옥죄는 법제도도 여전히 서슬이 시퍼렇다. 2021. 4. 22.

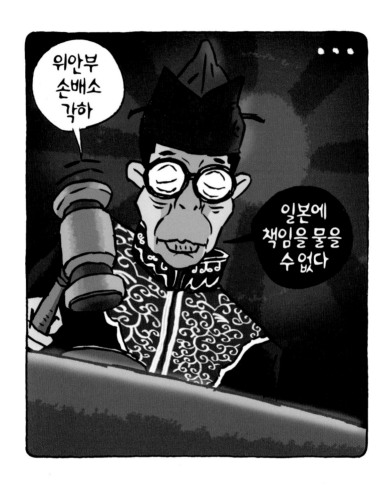

어떤 판결

위안부 배상 판결이 엇갈렸다. 2021년 1월 위안부 피해자 12명이 일본 정부를 상대로
낸 손해배상 소송은 원고 승소 판결이 났지만 4월에 낸 소송은 패소했다. 나는 일본군
성노예 할머니들뿐만 아니라 일본이 저지른 전쟁범죄 희생자들에 대한 정의 구현이
대한민국 재판정에서 실현되지 못해 크게 실망했다. 2021. 4. 21.

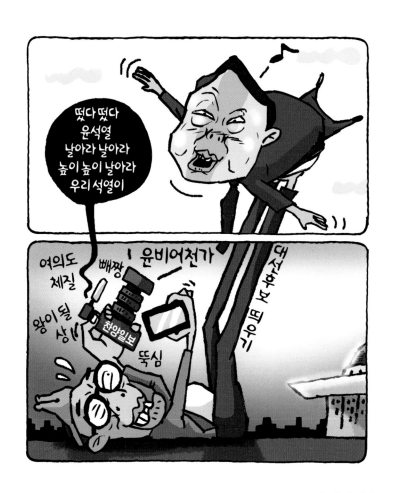

윤비어천가

〈조선일보〉와〈중앙일보〉가 여러 지면을 활용해 윤석열 띄우기에 나섰다. 수사관과 청소하는 아주머니를 챙기는 정다운 총장부터 운전기사와 함께 밥을 먹는 서민행보, 살아있는 권력 앞에 당당한 강직함, 대권 도전의 숙명을 받아들여야 한다는 윤석열 대망론까지 노골적이다. 이건 절대로 공정보도가 아니다. 2021. 3. 8.

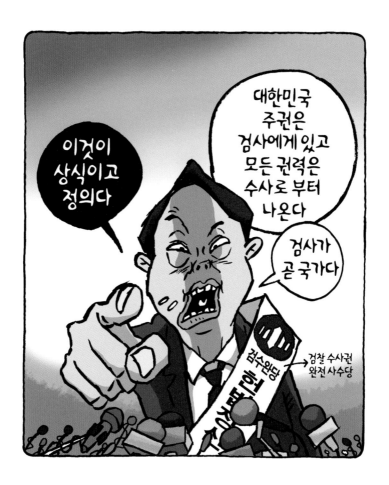

검찰주의자

윤석열 검찰총장이 임기를 4개월 앞두고 자진 사퇴했다. 그 이유는 검수완박(검찰 수사권 완전 박탈)과 중대범죄수사청(중수청) 설치 반대였다. 윤 총장은 검찰 내부 통신망에 올린 글에서 검찰의 수사권을 지켜내는 것이 정의와 상식이며, 국민을 위한 길이라는 논리를 폈다. 과연 그럴까? 2021. 3. 4.

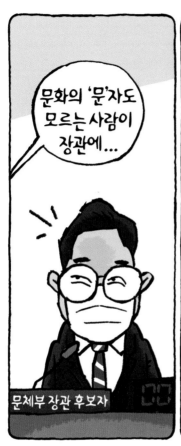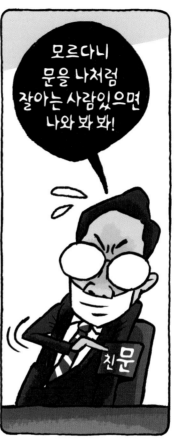

그 '문' 아닌데

문체부 장관 후보자 청문회에서 관련 분야의 전문성이 전무한 황희 후보에 대한 장관 지명 반대 목소리가 컸다. 그러나 민주당은 황 후보자를 최적의 후보라고 치켜세웠다. 문화체육관광을 모르는 무경력자의 장관 지명은 상식 밖의 일이다. 지지정당이나 정치성향과 상관없다. 국민을 위한 지명이 아니다. 2021. 2. 9.

더불어 비겁했고

더불어민주당은 박원순 시장의 성추행 사건 이후 4월에 열릴 서울과 부산시장 보궐선거에 후보를 내기로 결정했다. 반성은커녕 당헌·당규까지 뒤집어 무공천 원칙을 깼다. 반면 정의당 중앙당기위원회는 김종철 대표의 성추행과 관련해 최고 수위의 징계인 제명을 결정하고, 무공천 방침을 밝혔다. 2021. 1. 29

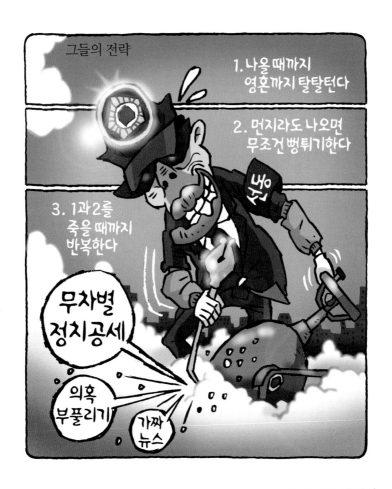

무한반복 뺑튀기

2020년 8월 9일 청와대가 법무부 장관 후보자에 조국 민정수석을 지명하자 언론들은 그와 그 가족 관련 보도를 쏟아냈다. 사모펀드 74억 원 투자 약정 논란부터 부동산 위장매매, 딸 부정입학 의혹, 동생 조권 씨의 웅동학원 비리와 위장이혼까지 들춰내고, 부풀리고, 안 되면 가짜뉴스가 총동원해 공세를 펼쳤다. 2020. 9. 9.

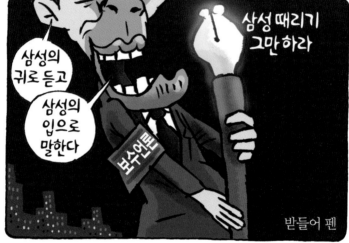

받들어 펜

받들어 펜

보수 언론들은 이재용 부회장이 4년 동안 검찰과 서초동에서 못 벗어나는 이유를 검찰의 무리한 수사 때문이라고 주장했다. 진실은 다르다. 이재용 삼성전자 부회장은 불법 경영권 승계, 삼성바이오 분식회계, 국정농단 연루 등 각종 의혹이 넘쳐나 수사와 재판이 길어질 수밖에 없었다. 2020. 6. 30.

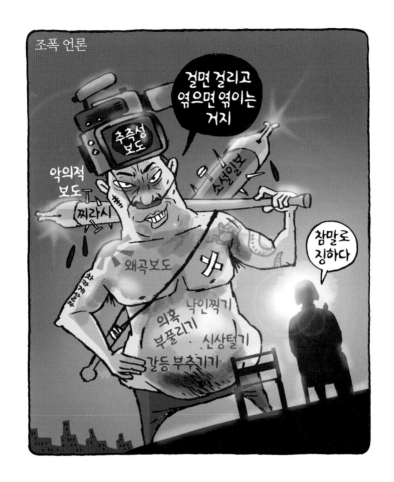

조폭언론

일본군 위안부 피해자 이용수 할머니의 기자회견 후 보수언론들은 윤미향 전 이사장을 비난하면서 정의기억연대가 기부금을 부정한 데 쓴 것처럼 호도했다. 일본군 위안부 문제 해결과 시민사회운동의 투명성 제고라는 기자회견 내용의 본질을 지우고 윤미향과 정의기억연대에 부정 의혹 프레임을 씌웠다. 2020. 5. 28.

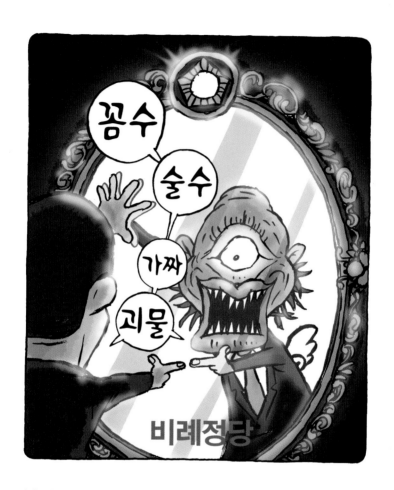

거울 앞에서

전대미문의 막장 드라마다. 미래통합당이 더 많은 비례대표 의석수를 확보하기 위해 미래한국당을 창당하자 더불어민주당도 미래통합당의 비례대표 도둑질을 막겠다고 비례위성정당인 더불어시민당을 창당했다. 주권자인 국민을 우롱하는 집권당과 제1 야당의 오만방자함이 아닐 수 없다. 2020. 3. 8.

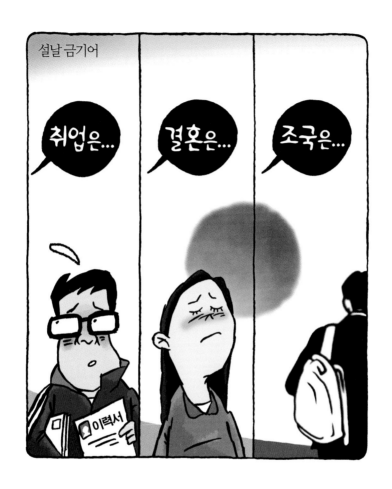

설날 금기어

2020년 1월 설날을 앞두고 최강욱 민주당 의원이 항소심에서도 의원직을 상실하는 형량을 받았다. 최 의원은 조국 전 장관 아들의 법무법인 인턴 경력 확인서를 허위로 작성한 혐의로 기소됐다. 이를 두고 설왕설래가 한창이다. 설날 정치 얘기는 가족끼리 금물이다. 서로 다른 정치성향과 견해로 의가 상할 수 있다. 2020. 1. 23.

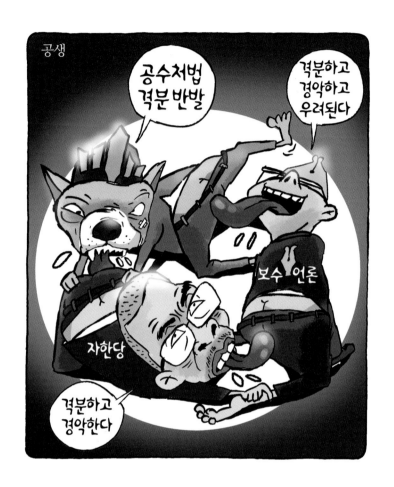

공생

'고위공직자범죄수사처 설치 및 운영에 관한 법률안(공수처법)' 수정안이 국회 본회의 에 상정됐다. 문재인 정부와 여당은 권력형 비리에 대한 성역 없는 수사를 명분으로 내세웠지만 공생 관계에 있는 야당과 검찰, 보수언론은 한목소리로 공수처의 칼끝이 윤석열 검찰총장과 검찰로 향할 것이라며 반대했다. 2019. 12. 26.

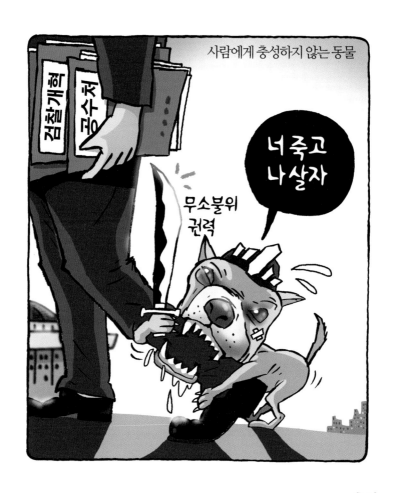

충성

윤석열 검찰총장이 문재인 정부의 검찰개혁안에 반대하고 나섰다. 사람에 충성하지 않는다고 공개발언을 할 정도로 검찰 조직에 대한 그의 자부심은 알겠지만 검찰의 이익과 권력유지를 위해 무조건 충성하는 검찰견 역할은 지양해야 한다. 윤석열 검찰총장은 진정 문재인 정부의 검찰개혁 파트너가 될 수 있을까? 2019. 12. 22.

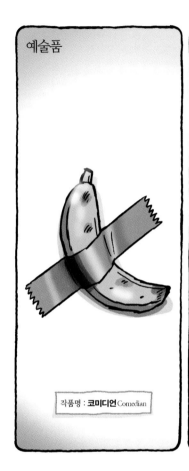

예술품

작품명 : **코미디언** Comedian

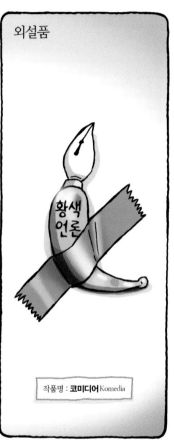

외설품

황색
언론

작품명 : **코미디어** Komedia

황색언론

일본의 선정적인 황색언론 〈후지〉가 '문 대통령 딸 해외 도망?'이라는 제목의 기사를 냈다. 〈중앙일보〉는 이 기사를 그대로 번역해 보도했다. 나는 이 뉴스를 보면서 1억 5천 만 원짜리 바나나 작품이 떠올랐다. 일본의 부적절한 보도행태에 대한 비판 없이 대통령 가족을 비방하는 인용기사는 선을 넘은 정치 공격이었다. 2019. 12. 12.

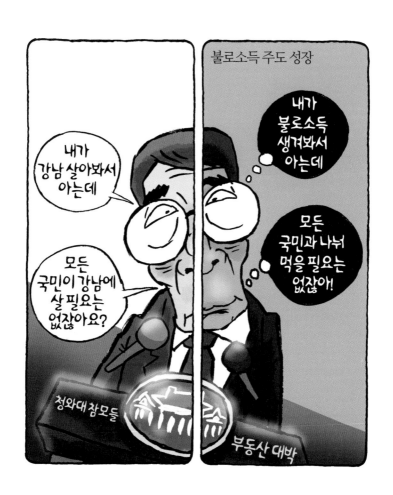

불로소득 주도 성장(?)

문재인 정부 2년 만에 땅값만 2천조 원이 상승했다. 서울에서 실거래된 아파트 가격도 무려 40% 폭등했다. 청와대 고위공직자들이 소유한 아파트는 평균 3억 원 올랐다. 문재인 대통령은 공정과 혁신, 소득주도 성장을 강조했지만 집값이 폭등하면서 불로소득 주도 성장이라는 비아냥을 듣고 있다. 2019. 12. 11.

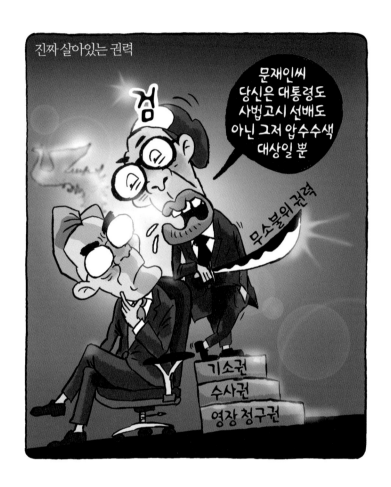

진짜 살아있는 권력

검찰의 수사는 어디까지 확대될까? 검찰이 문재인 대통령 임기 중반에 청와대를 압수수색했다. 조국 민정수석의 지시에 따라 유재수 전 경제 부시장에 대한 감찰이 중단된 만큼 증거 확보를 위해 필요한 절차란다. 진짜 살아 있는 권력은 누구일까? 대통령일까? 검찰총장일까? 2019. 12. 4.

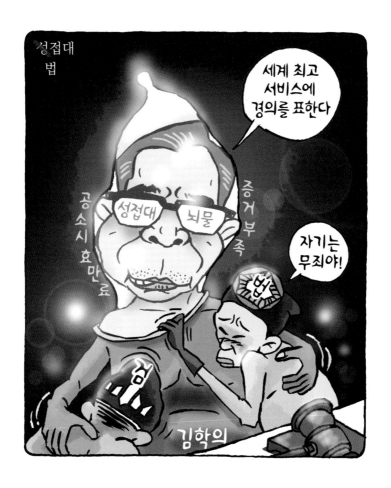

최고의 접대

김학의 전 법무부 차관이 증거 부족과 공소시효 만료 등을 이유로 무죄를 확정받았다. 검찰이 경찰의 수사를 방해하더니 결국 면죄부를 줬다. 김 전 차관은 검사 시절인 2006년부터 2007년 사이 건설업자 윤중천 씨로부터 13차례에 걸친 성접대와 부동산업자 최 모 씨로부터 총 1억 7,000만 원 상당의 뇌물을 받은 혐의를 받았다. 2019. 11. 24.

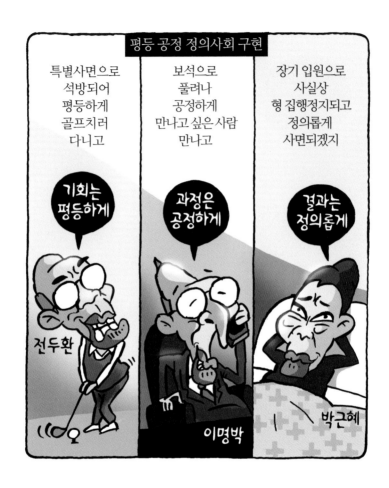

평등 공정 정의사회 구현

박근혜 전 대통령이 2019년 9월 어깨를 감싸고 있는 힘줄인 회전근개가 파열돼 서울
성모병원에서 수술받고 입원 중이다. 입원 치료가 길어지면서 장기입원이나 형 집행
정지, 아니면 특별사면 같은 혜택을 볼 가능성이 다분해 보인다. 국민통합이라는 명분
아래 전직 대통령들처럼. 2019. 11. 19.

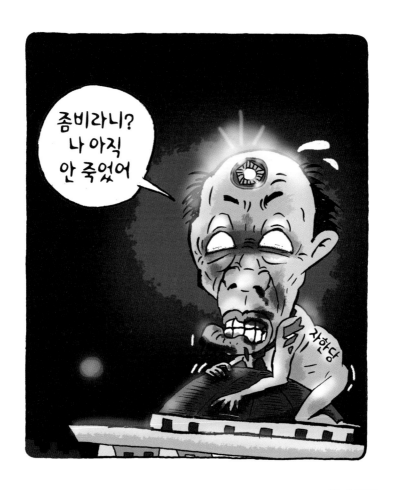

좀비정치

김세연 자유한국당 3선 의원이 총선 불출마를 선언했다. 자유한국당을 '존재 자체가
역사의 민폐', '생명력을 잃은 좀비 같은 존재'라고 평가하면서 당 해체와 지도부 총선
불출마를 제안했다. 정우택 자유한국당 의원은 김 의원에게 먼저 여의도연구소장직부
터 내려놓고 백의종군하라고 비꼬았다. 2019. 11. 18.

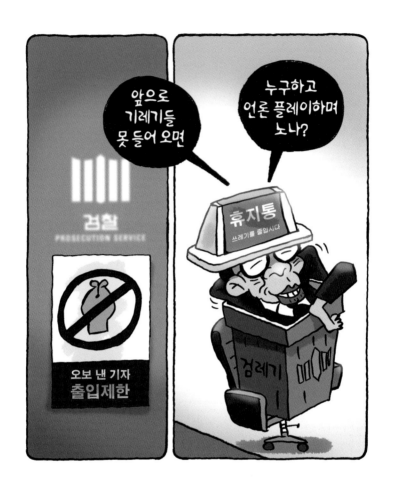

출입제한

법무부가 '형사사건 공개금지에 관한 규정안'에 오보를 낸 언론의 검찰청사 출입을 제한하는 조항을 포함했다. 기자들의 반발은 거셌다. 겉으로는 피의사실 공표를 막으려는 의도처럼 보이지만 실상은 검찰이 입맛에 맞는 언론사와 비공식 취재 경로를 만들어 영향력을 행사하는 것을 막을 수 없게 된다. 2019. 10. 30.

조국만 보는 검찰

검찰은 조국 장관 동생 조권 씨에게 다시 구속영장을 청구하기로 했다. 교사 채용을 빌미로 2억 원을 전달해 구속된 3명과 달리 조 씨의 영장이 기각된 것은 형평성에 맞지 않다는 이유다. 건설업자 윤중천 씨가 진술한 윤석열 총장과 김학의 전 차관 접대 사건을 기초조사조차 없이 종결한 것과 대비된다. 2019. 10. 11.

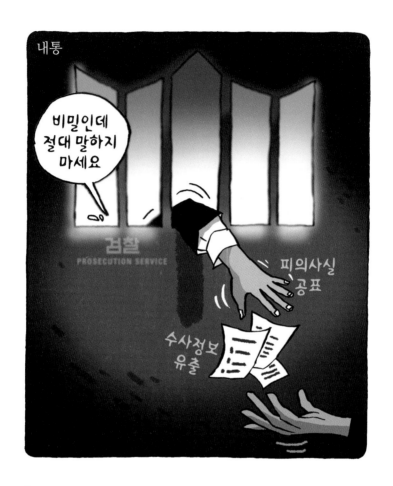

내통

주광덕 자유한국당 의원이 국회 대정부질문에서 피의사실 공표로 논란이 됐다. 주 의원은 검찰과 조국 장관 내외만 알고 있어야 할 자택 압수수색과정 중 벌어진 일을 대정부질문에서 질의했다. 과거에도 조 장관 딸의 생활기록부와 영어성적표를 공개해 물의를 일으켰다. 검찰 내 빨대가 없으면 불가능한 일이다. 2019. 9. 27.

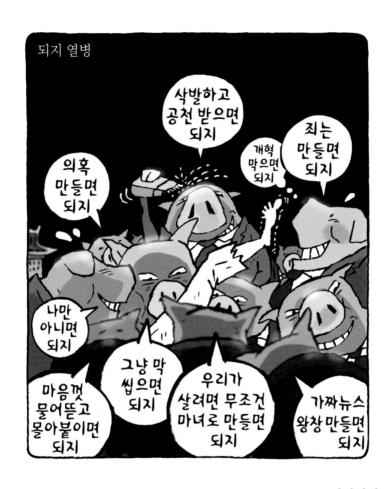

되지열병

조국 법무부 장관이 의정부지방검찰청에서 취임 후 처음으로 '검사와의 대화'를 하는 날, 자유한국당과 바른미래당이 조국 장관의 사퇴를 촉구하는 촛불집회를 열었다. 경기도 파주시 돼지농장 2곳에 아프리카돼지열병 의심 신고가 접수된 날이라 돼지를 되지로 바꿔 조국 장관에 대한 마녀사냥을 희화했다. 2019. 9. 20.

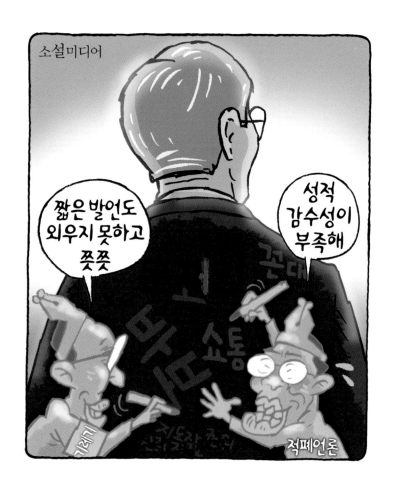

소설미디어

문재인 대통령이 한러 정상회담에서 메모지를 보고 발언하는 모습을 〈중앙일보〉가 비판했다. 정상 간의 짧은 모두발언을 외우지 못하는 건 지도자 권위와 자질에 대한 신뢰를 떨어뜨릴 수 있다고 지적했다. 정상 간 발언은 국가 정책을 결정짓는 만큼 신중함을 더하기 위해 메모를 참고하는 게 관례다. 그걸 모르는 당신이 진정 바보다. 2018. 6. 27.

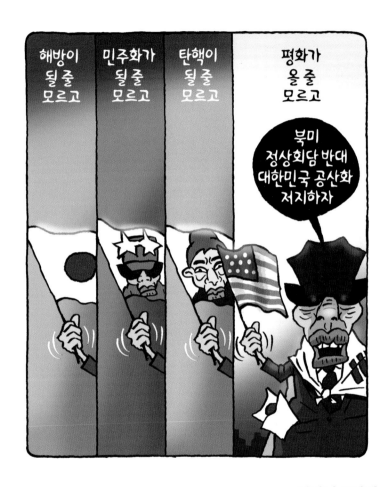

진정 난 몰랐네

보수단체 회원들이 현충일에 '자유민주주의 수호 국민대회'를 열고 문재인 정권 퇴진을 요구했다. 싱가포르에서 열릴 북미회담과 11년 만에 열리는 남북 장성급 군사회담으로 한반도에 평화무드가 조성 중인 와중에도 태극기 집회를 계속 열었다. 한반도 평화를 막는 세력은 정녕 누구인가? 2018. 6. 6.

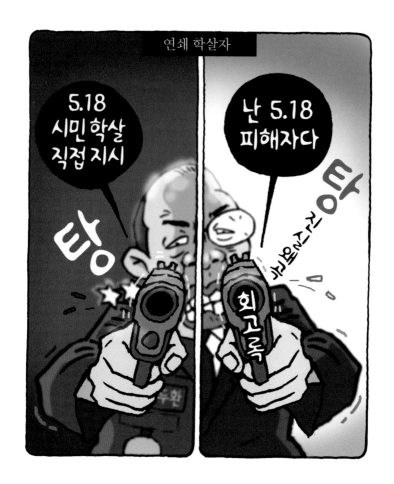

연쇄학살자

2017년 출간된 『전두환 회고록』은 망언 그 자체였다. 전두환 씨는 헬기사격을 증언한 고 조비오 신부를 파렴치한으로 몰았고, 대법원판결로 확정된 사실마저 부정하며 자신을 희생자로 묘사했다. 5.18광주민주화운동이 일어난 지 40년이 넘었다. 아직까지 진상규명조차 제대로 되지 않은 현실을 어떻게 받아들여야 하나. 2018. 5. 15.

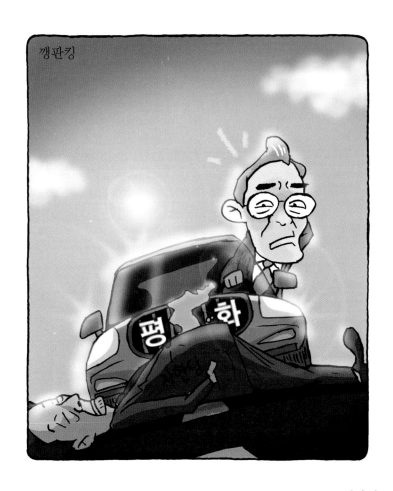

깽판킹

자유한국당이 남북정상회담이 열린 지 5일 만에 입장을 표명했다. 한반도 긴장이 완화
된 점은 긍정적으로 평가했지만 북한 비핵화 문제를 걸고넘어지며 깎아 내기기 바빴
다. 7천만 겨레의 화합과 번영을 막는 자는 누구인가? 비핵화 문제는 단박에 풀 수 없
다. 작은 것부터 손잡고 마음을 나눠야 풀린다. 2018. 5. 3.

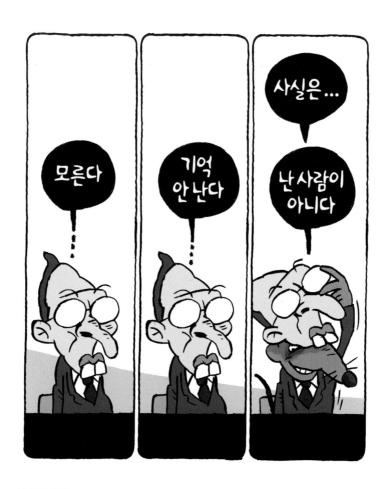

사실 MB는...

이명박 전 대통령이 검찰 소환조사에서 사실상 모든 혐의를 부인했다. 다스는 자기 소유가 아니며 경영에 개입한 적 없다고 했다. 차명재산 의혹, 비자금 횡령, 대통령 기록물 관리 위반, 국가정보원 특수활동비 의혹 등의 혐의도 전혀 모르는 일이라고 잡아뗐다. 이러다 자기 자신조차 부정할지 모르겠다. 2018. 3. 15.

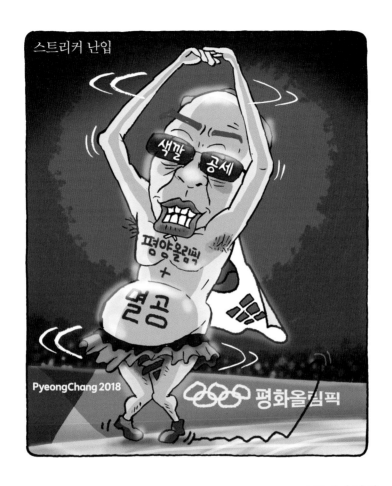

스트리커 난입

자유한국당 의원들이 평창올림픽 폐막식에 참여하려는 김영철 북한 노동당 중앙위 부위원장 일행을 막기 위해 남북출입국관리소를 점거한 채 밤샘 농성을 벌였다. 우리 겨레의 잔치를 축하해도 모자랄 판에 벌거벗고 경기장에 난입해 시합을 훼방 놓는 스트리커와 무엇이 다른가. 2018. 2. 26.

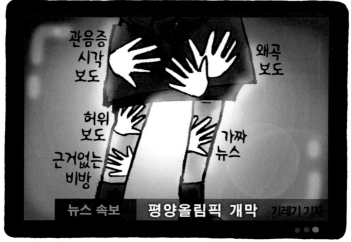

기레기 올림픽

평창올림픽 개막식에서 남북 선수단이 공동 입장했다. 여자 아이스하키 남북단일팀이 구성됐으며, 북한 응원단 활동은 우리가 한민족임을 확신케 했다. 그러나 보수언론들의 편파보도, 가짜뉴스는 도를 넘었다. 북한 응원단이 쓴 미남 가면을 김일성 가면으로 호도하는 행태는 기레기의 전형을 보는 듯했다. 2018. 2. 11.

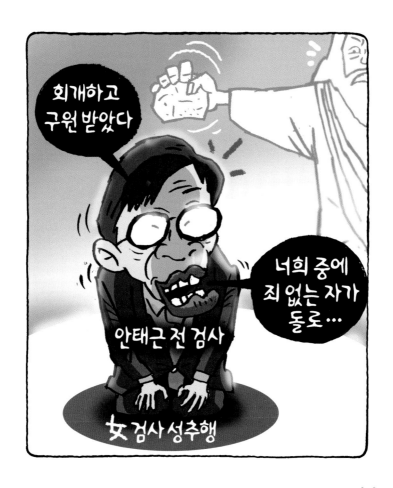

돌로 쳐라

서지현 검사가 안태근 당시 법무부 정책기획단장이 자신을 장례식장에서 성추행했고, 사과를 요구하자 인사상 불이익을 줬다고 폭로했다. 나는 공개석상인 장례식장에서 이런 일이 버젓이 벌어진 것에 충격을 받았다. 동석했던 이귀남 장관을 비롯한 검사들은 진실을 밝히고 사과해야 한다. 2018. 1. 31.

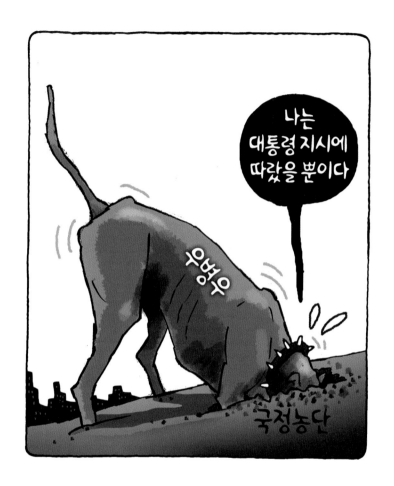

나는 개다

검찰이 우병우 전 청와대 민정수석에게 징역 8년을 구형했다. 우병우 수석은 민정수석이 가진 막강한 권한을 이용해 부처 인사에 개입하거나 민간 영역에 감찰권을 남용하는 등 무소불위한 권력을 휘둘렀지만 결심공판에서 대통령과 부하 직원에게 책임을 전가하며 범행을 부인하기 바빴다. 2018. 1. 29.

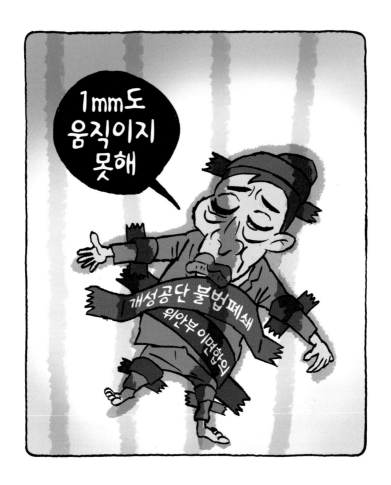

복지부동

박근혜 전 대통령의 단독 지시로 개성공단이 전면 중단된 사실이 드러났다. 우리 정부가 위안부 관련 단체를 설득하고, 해외 소녀상 건립을 지원하지 않겠다는 이면합의를 일본 정부와 한 사실도 밝혀졌다. 대통령 말 한마디에 남측 기업들이 폭망하고, 진정한 과거사 정리가 막힌 사실이 참담할 따름이다. 2017. 12. 29.

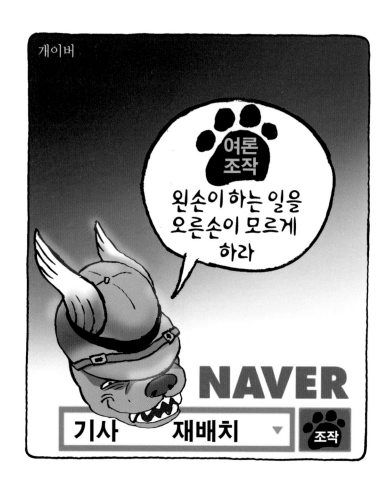

개이버

네이버가 외부의 청탁을 받고 기사를 재배치한 일이 밝혀져 논란이 됐다. 연관 검색어와 자동 검색어를 임의로 삭제한 사실도 드러나 기업 투명성 경영에 문제가 제기됐다. 최근에는 콘텐츠 제휴 기사를 요약해 보여주는 요약봇 시스템을 도입해 비판에 직면했다. 포털이 기사를 편집해 언론 역할을 하려 한다는 지적이다. 2017. 11. 8.

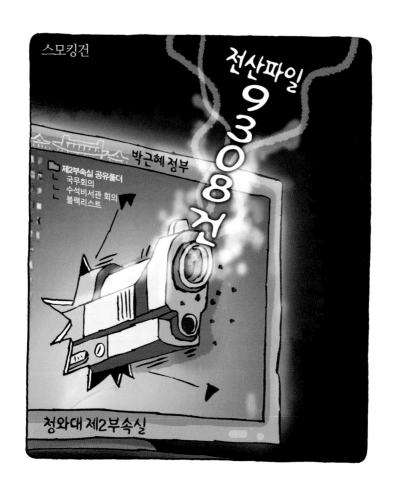

스모킹건

청와대 제2부속비서관실 PC에서 박근혜 정부의 문서 파일 9,308건이 발견됐다. 이 자료 중에는 문화계 블랙리스트 등 국정농단과 관련된 내용도 있었다. 제2부속비서관실 비서관은 '문고리 3인방'이었던 안봉근 씨였고, 최 씨 심부름을 담당했던 이영선, 윤전추 씨도 제2부속실 소속이었다. 2017. 8. 29.

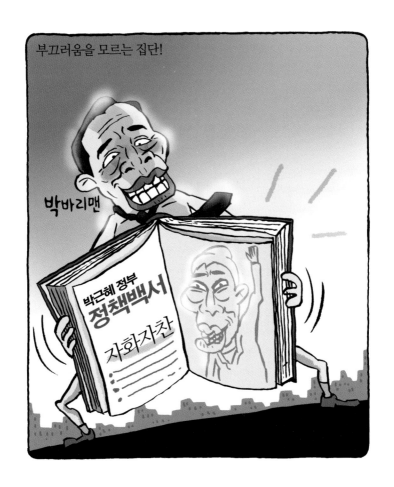

박근혜 자화자찬

『박근혜 정부 정책백서』는 자화자찬 일색이었다. 박근혜 정부는 140개 국정과제 속 619개 세부과제 가운데 530개를 정상 추진했고, 세월호 참사는 국가기관 헬기 지휘체계 확립을 위한 표준운영 절차의 필요성이 대두된 사건이라고 적었으며, 위안부 합의는 와카미야〈아사히신문〉전 주필의 글을 인용해 긍정적으로 평했다. 2017. 8. 21.

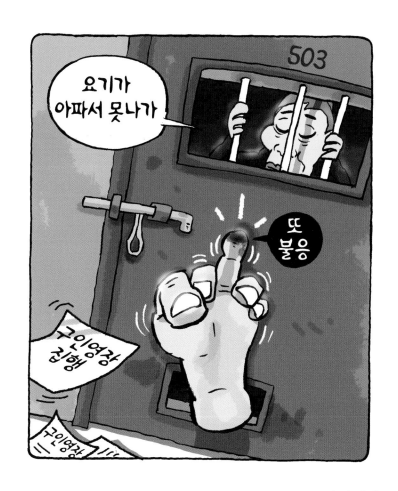

요기 아파

박근혜 전 대통령이 이재용 삼성전자 부회장 재판의 증인으로 채택됐지만 불출석했다. 법정 증언이 자기 재판에 불리하게 작용할 수 있기 때문이다. 증인으로 불출석하면 과태료 처분만 받을 뿐 다른 불이익은 없다. 이재용 부회장의 뇌물 혐의는 박 전 대통령의 범죄 혐의와 절대적으로 관련이 있다. 2017. 7. 19.

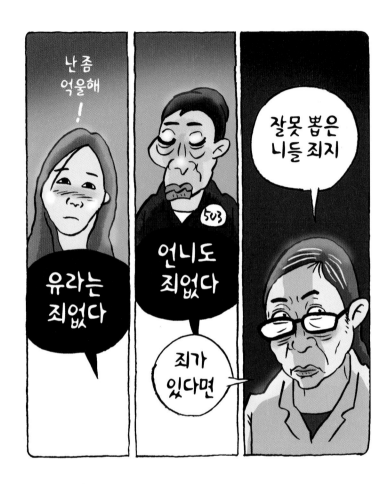

난 좀 억울해

비선실세 최순실 씨의 딸 정유라 씨가 덴마크에서 강제 송환됐다. 정 씨는 삼성의 특혜 의혹에 관한 책임을 어머니에게 떠넘겼다. 이화여대 부정 입학 의혹도 인정하지 않았고, 어머니의 국정 개입 의혹도 모르는 일이라고 억울함을 호소했다. 박근혜 찍어서 미안하다고 촛불집회에 나온 할머니들이 떠오른다. 2017. 5. 31.

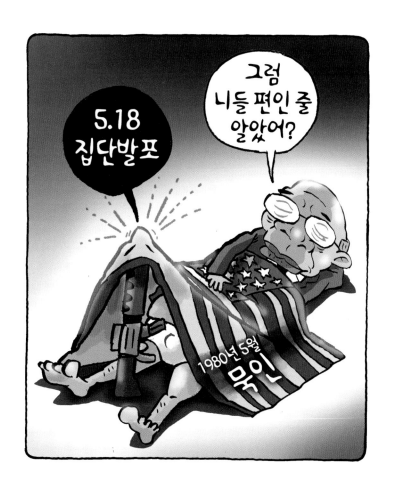

양(키)의 침묵

전두환 신군부의 천인공노할 만행이 밝혀졌다. 미국 정부의 5.18광주민주화운동 기밀 문서에 따르면 미국은 1980년 5월 21일 도청 앞 집단발포 당일, 발포 명령에 대해 알고 있었는데도 이를 묵인했으며, 전두환 신군부는 광주 시민들을 폭도, 공산주의자로 왜곡해 미국의 지지를 이끌어내려 했다. 2017. 5. 24.

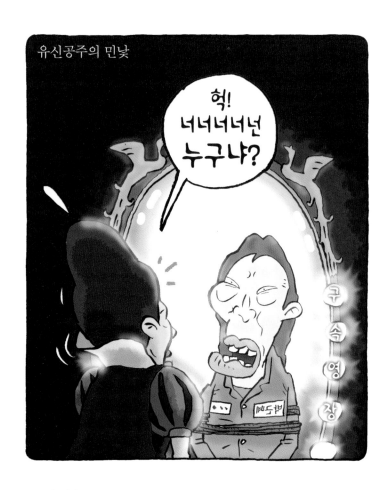

공주의 거울

검찰이 박근혜 전 대통령에게 13개 혐의로 사전구속영장을 청구했다. 주된 혐의는 삼성에게 298억 원의 뇌물을 받은 혐의, 문화예술계 블랙리스트를 만든 혐의, 미르·케이스포츠 재단을 통해 53개 기업으로부터 774억 원의 출연금을 내도록 강요한 혐의, 정호성 비서관을 통해 청와대 문서 등을 유출한 혐의다. 2017. 3. 27.

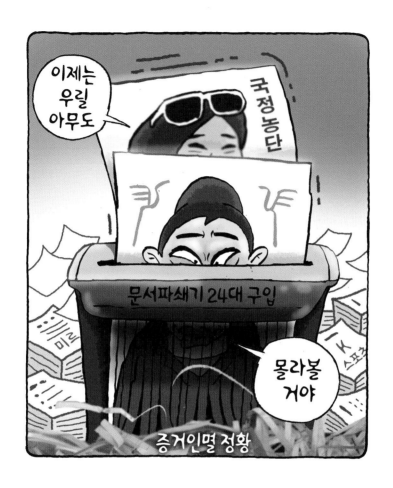

몰라볼 거야

청와대가 국정농단 문제가 불거진 뒤 문서 파쇄기 24대를 구입했다. 태블릿PC가 보도
된 다음 날 6대, 정호성 전 비서관 등이 구속된 다음 날 6대, 제2의 최순실 PC가 확보된
다음 날 6대, 청와대 압수수색 영장이 나온 다음 날 6대다. 청와대가 조직적으로 증거
를 인멸하려 한 것이 아니냐는 의심을 지울 수 없다. 2017. 3. 16.

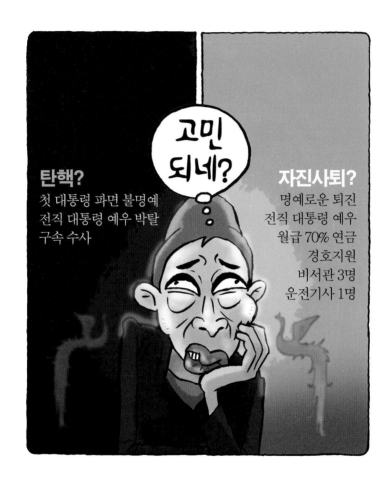

양자택일

헌법재판소에서 박근혜 대통령 탄핵 심판이 진행 중이다. 탄핵심판 청구로 이미 대통령의 직무는 정지됐고, 국정도 중단됐다. 탄핵되면 구속 수사가 불가피하지만 자진 사퇴하면 전직 대통령 예우는 받는다. 자진 사퇴가 바람직하다. 그러나 박 대통령은 버티고 있다. 하루속히 탄핵 결정을 내려야 한다. 2017. 2. 21.

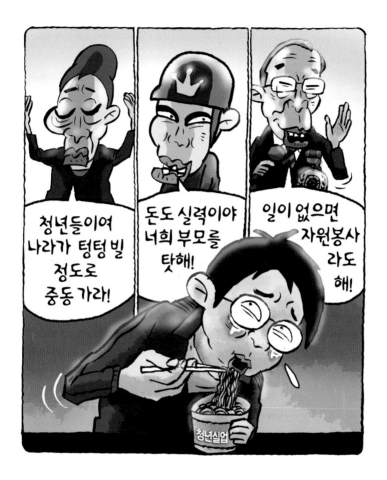

자원봉사라도 해

반기문 전 유엔 사무총장이 조선대 특강에서 일 없으면 자원봉사라도 하라고 말했다. 일자리가 없어 상처 난 청년의 가슴에 대못을 박았다. 박근혜 대통령의 '청년이여 중동 가라'는 말과 정유라 씨의 '돈도 실력 부모 원망해'라는 글이 떠오른다. 청년실업률이 역대 최고치를 경신했다. 어서 청년실업대책을 내달라. 2017. 1. 18.

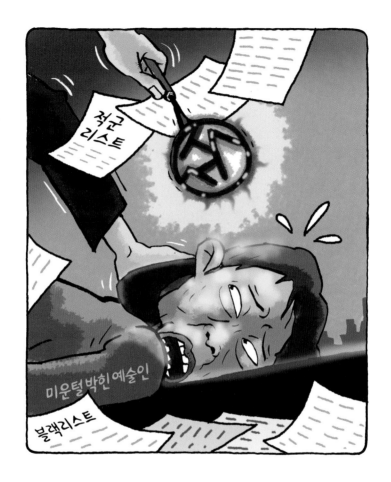

적군리스트

조윤선 문화체육관광부 장관이 최순실 국정농단 청문회에서 반정부 성향의 문화계 인사들을 지원배제한 블랙리스트에 대해 처음으로 사과했다. 9,473명의 블랙리스트가 담긴 문체부 내부 문건이 공개된 뒤였다. 블랙리스트는 2013년 8월 김기춘 비서실장이 만들기 시작했으며, 세월호 참사 뒤 더욱 강화됐다. 2017. 1. 9.

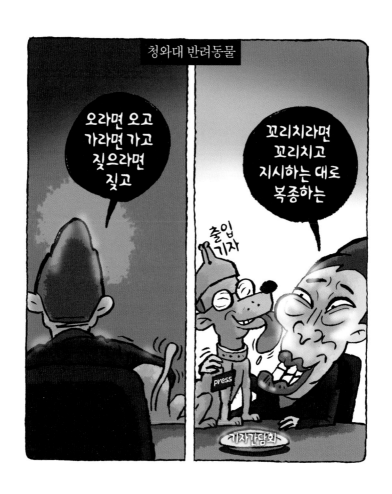

청와대 반려동물

헌법재판소 탄핵청구로 대통령 직무가 정지된 박근혜 대통령이 기자간담회를 열었다. 그것도 모라자 기자들에게 카메라나 녹음기도 안되고 수첩만 들고 오라고 지시했다. 청와대에서 그런다고 기자들은 우르르 몰려가서, 박 대통령의 구구한 변명과 억지 주장을 그대로 옮겨 보도했다. 박근혜 대통령이 원하던 대로 됐다. 2017. 1. 2.

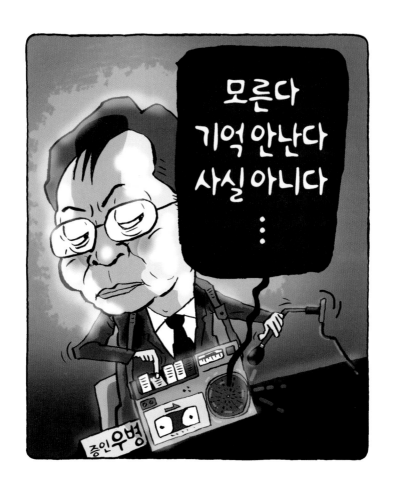

증인 우병우

우병우 전 청와대 민정수석이 최순실 국정농단 청문회에 출석했다. 우 전 수석은 최순실 씨와의 관계나 세월호 수사 압력, 군 인사 개입 등 자신을 둘러싼 모든 의혹에 대해 '모른다', '인정 안 한다', '그렇지 않다'는 말만 되풀이했다. 특히 최순실 씨에 대해 '지금도 모른다'고 말해 국민적 공분을 샀다. 2016. 12. 22.

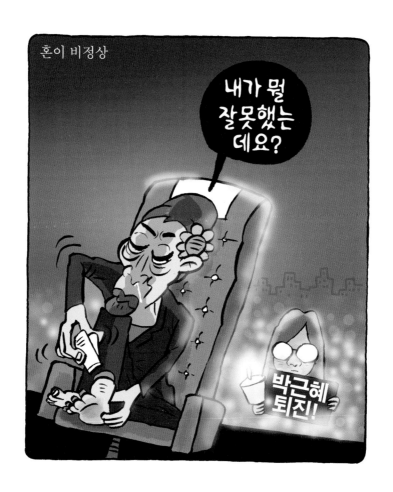

내가 뭘 잘 못했는데

박근혜 대통령 퇴진을 요구하는 목소리가 높아지고 있다. 촛불집회의 규모가 점점 커지고, 더불어민주당을 비롯한 야 3당이 박 대통령 탄핵을 당론으로 확정하고, 검찰이 공소장에 박 대통령을 범죄 혐의자로 지목했지만 박 대통령은 심각하게 여기지 않는 듯하다. 해볼 테면 해보라는 건가? 2016. 11. 21.

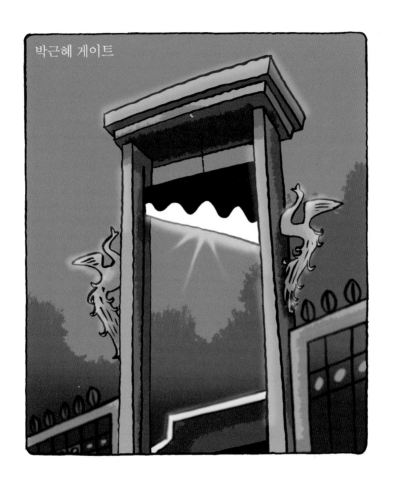

박근혜 게이트

박근혜 대통령이 담화문을 발표했다. 박 대통령은 담화문에서 최순실의 국정농단 사태를 자신의 선의가 잘못 전달돼 만들어진 의도하지 않은 부작용이라고 주장했다. 권력을 위해 재산을 축적하고, 국가조직을 소유물처럼 함부로 다룬 것을 선의라고 표현하는 게 맞는 일인가? 나라를 파탄 낸 박근혜 대통령은 퇴진해야 한다. 2016. 11. 4.

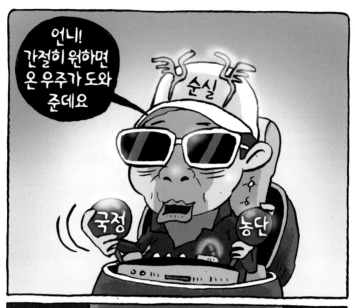

박근혜의 뇌

박근혜 대통령은 최순실 씨의 꼭두각시였다. 이성한 전 미르 재단 사무총장에 따르면
청와대는 최순실 씨가 대통령한테 이렇게 하라, 저렇게 하라 시키는 구조였고, 청와대
의 문고리 3인방도 사실상 다들 최 씨의 심부름꾼에 지나지 않았다. 하루빨리 특검을
도입해 국정농단의 진실을 철저히 밝혀야 한다. 2016. 10. 26.

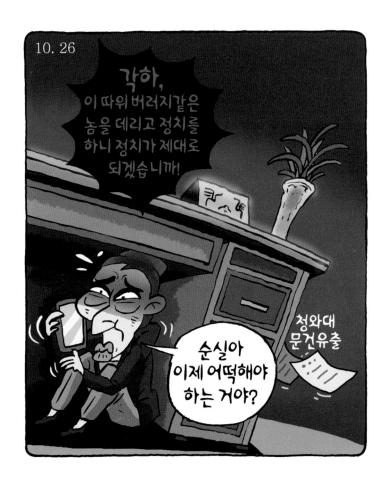

10. 26

'이런 버러지 같은 놈을 데리고 무슨 정치를 하신다고 그러십니까' 1979년 10월 26일 김재규 중앙정보부장이 박정희 전 대통령을 저격하기 전 차지철 대통령경호실장을 두고 한 말이다. 박근혜 대통령님. 이런 여자를 데리고 무슨 정치를 하신다고 그러십니까? 최순실의 국정농단은 완전한 국기문란이자 국정붕괴 사건이다. 2016. 10. 25.

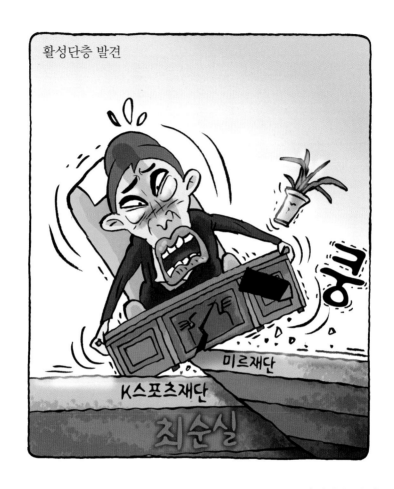

활성단층 발견

미르와 케이스포츠 재단은 재벌들이 800억 원 가까운 거금을 내 만들었다. 재단 설립은 신청한 지 하루 만에 허가가 떨어졌다. 대놓고 베껴서 제출한 가짜 서류에 문화부는 도장을 찍어줬다. 그 배후에 박근혜 대통령 비선 실세 의혹의 핵심인 최순실 씨가 개입한 정황이 드러났다. 말세다. 2016. 9. 20.

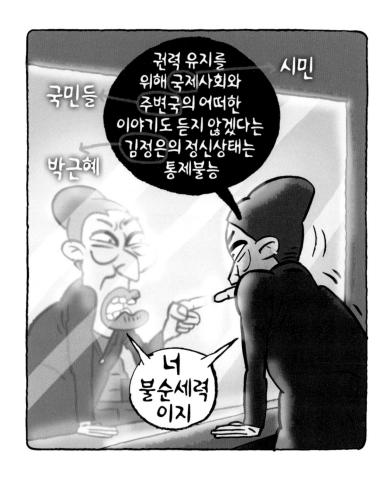

통제불능

박근혜 대통령이 북한의 5차 핵실험 이후 국제사회와 주변국의 어떠한 이야기도 듣지 않는 김정은 국무위원장을 통제불능이라고 했다. 내가 보기에는 박 대통령이 더 통제불능이다. 불통과 비밀주의가 민주주의를 옥죄고 있다. 세월호에 이어 벌어진 메르스 사태는 국민이 박 대통령을 극도로 불신하게 만들었다. 2016. 9. 11.

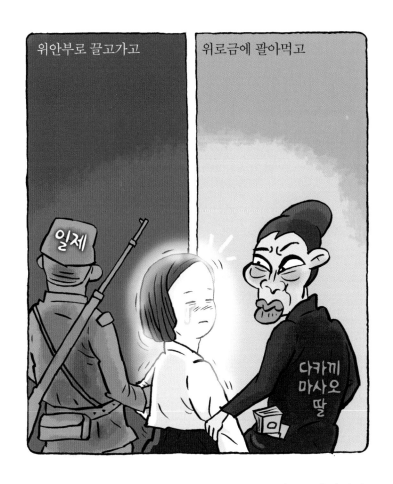

위로금에 팔아먹고

박근혜 대통령이 한일 위안부 합의 과정에서 화해치유재단 설립을 신속하게 추진하라고 지시했다. 재단은 평균 20일 걸리는 법인설립허가를 5일 만에 받았다. 일본이 준 10억 엔으로 위안부 피해자에게 현금을 지급할 때는 당사자 동의 없이 지급을 강행했고, 예산의 일부를 재단 운영비 명목으로 사용했다. 2016. 8. 28.

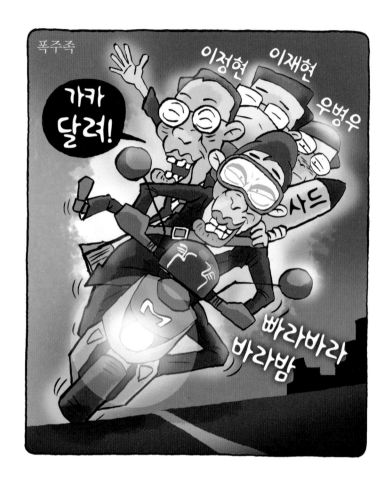

가카 달려!

CJ그룹 이재현 회장의 특별사면이 단행됐다. 친박 중의 친박으로 알려진 이정현 의원은 새누리당 대표가 돼 사드 문제 해결을 공언했고, 뇌물 수수 혐의 등으로 구속된 진경준 검사장의 인사 검증을 담당했던 우병우 민정수석은 아무런 책임도 지지 않았다. 박근혜 정부는 제왕처럼 군림하며 폭주 중이다. 2016. 8. 12.

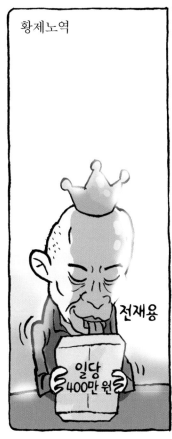

황제노역

전재용

일당
400만 원

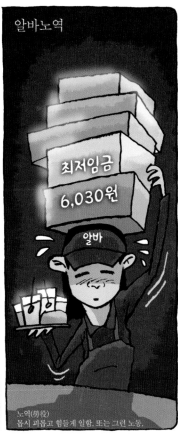

알바노역

최저임금

6,030원

알바

노역(勞役)
몹시 괴롭고 힘들게 일함. 또는 그런 노동.

황제노역

전두환 전 대통령 차남 전재용 씨가 출소했다. 전 씨는 38억 6,000만 원의 벌금을 미납해 965일의 노역형을 선고받고 원주교도소에서 환경 미화 등의 일을 했다. 2016년 최저임금 기준 시급은 6,030원. 전 씨의 미납액을 노역 일수로 환산하면 하루 400만 원에 달해 황제 노역이라는 비난이 끊이질 않았다. 2016. 7. 26.

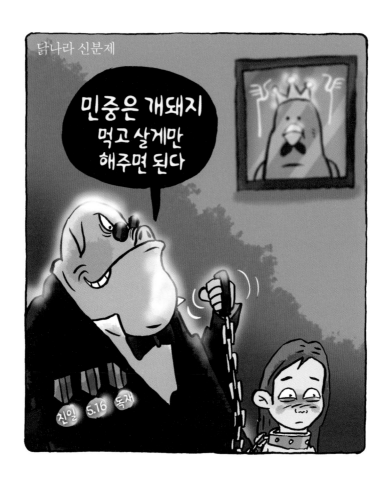

닭나라 신분제

나향욱 교육부 정책기획관이 기자들과의 식사 자리에서 "민중은 개돼지와 같이 먹고 살게만 해주면 된다", "신분제를 공고화해야 한다", "(구의역에서 죽은 아이가) 어떻게 내 자식처럼 생각되나. 내 자식처럼 가슴이 아프다는 것은 위선이다" 등의 발언을 했다. 국민을 모독한 정신 나간 공무원이다. 파면이 정당하다. 2016. 7. 11.

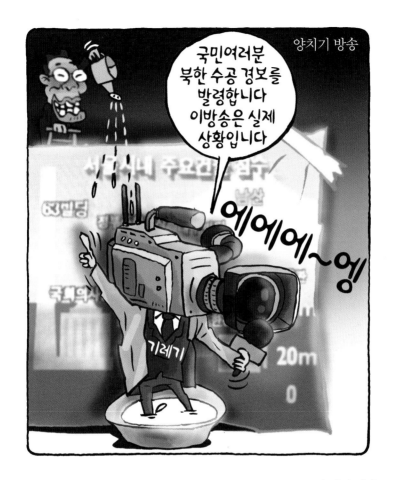

양치기 방송

임진강 하천 주변 경고방송 시설에서 어민과 낚시객 대피를 유도했다. 언론들은 사전
통보 없이 황강댐을 방류한 북한의 수공(水攻)이라고 보도했다. 군 당국은 수공이 아
니라 전날 폭우가 쏟아진 데 따른 통상적인 수위조절이라고 분석했다. 군 당국에 전화
한 번 돌리면 확인할 수 있는 일이었다. 2016. 7. 7.

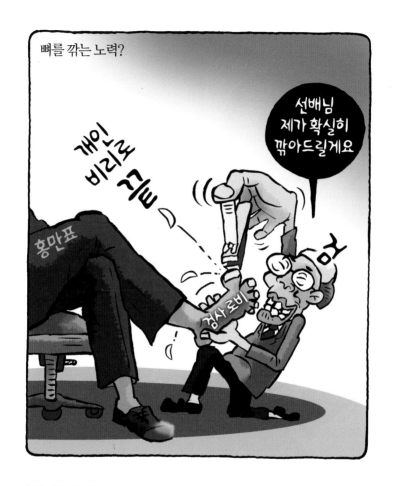

뼈를 깎는 노력

검찰이 정운호 네이처리퍼블릭 대표에게 각종 청탁 명목으로 뇌물을 수수한 검사장 출신 홍만표 변호사 수사를 마무리했다. 이 사건에 연루된 현직 검사는 오직 1명뿐이었다. 최윤수 당시 서울중앙지검 3차장, 수사 정보 유출의혹을 받은 L 모 검사가 수사 선상에 올랐지만 모두 혐의없음으로 결론 났다. 2016. 6. 20.

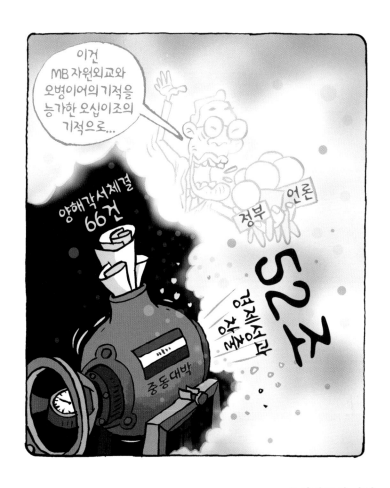

오십이조의 기적

박근혜 정부는 이란 국빈 방문을 계기로 최대 52조 원 규모의 인프라 건설과 에너지 재건 사업을 수주하는 발판이 마련됐다고 자평했다. 과대포장이다. 법적 구속력이 없는 MOU가 본계약 체결로 이뤄질지 미지수다. 이명박 정부의 자원외교도 그랬다. 집계된 손실만 4조 원에 가까웠고, 부실의 증거 또한 넘쳤다. 2016. 5. 3.

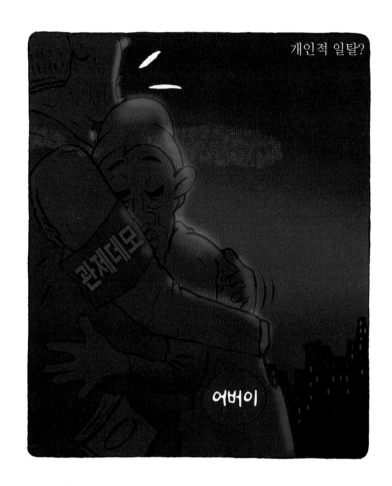

개인적 일탈?

2012년 대선 당시 야권 후보를 비방하는 댓글을 달아 국가정보원법 위반 혐의로 기소됐던 국정원 직원 '좌익효수'에게 무죄가 선고됐다. 검찰은 비방 글 수천 건도 확인됐고, 선거개입 혐의도 뚜렷했지만 사실을 축소해 기소했다. 업무 시간에 3천 개가 넘는 글을 남긴 그의 혐의를 개인 일탈로 치부해버렸다. 2016. 4. 25.

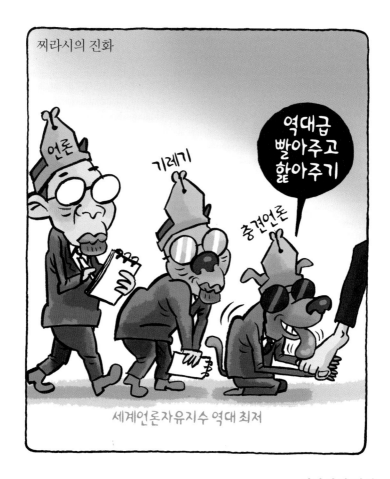

찌라시의 진화

국경없는기자회(RSF)가 세계 언론자유지수 순위를 공개했다. 한국의 언론자유지수는 180개 조사대상 국가 중 70위로 역대 최저를 기록했다. 낙하산 사장 반대와 공정방송 회복을 주장하던 해직 언론인들의 복직 문제가 해결되지 않은 데다 청와대의 보도 개입 논란이 계속되면서 언론자유순위가 하락했다. 2016. 4. 20.

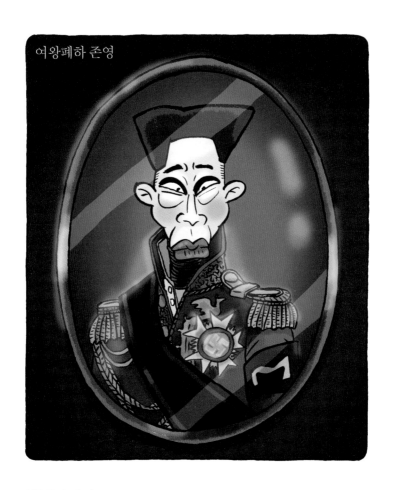

여왕폐하 존영

새누리당 대구시당이 무소속으로 출마한 유승민 의원을 비롯해 주호영, 류성걸, 권은
희 의원 선거사무실에 공문을 보내 대통령 존영이 들어간 액자를 반납하라고 요구했
다. 의원들은 존영 반납을 거부했다. 존영은 남의 사진을 높여 부르는 말이다. 봉건 시
대의 국왕도 아니고, 그 사진이 도대체 뭐길래. 2016. 3. 30.

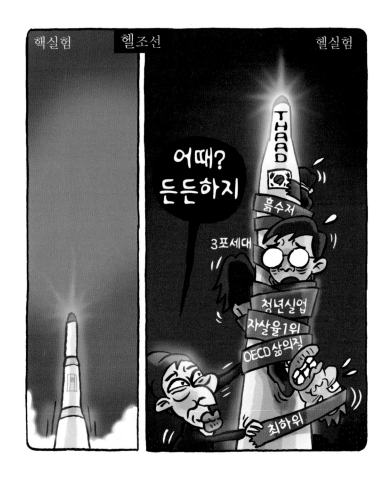

헬실험

박근혜 정부 들어 청년 고용 사정이 갈수록 악화되고 있다. 2016년 2월 청년실업률이
12.5%에 달했다. 1996년 6월 현행 집계 방식이 실시된 이후 역대 최고치다. 덩달아 청
년 자살률도 1위를 기록했다. 북한이 4번째 핵실험이 한창일 때 박근혜 정부는 이 땅에
핵보다 더 무서운 '헬'을 떨어뜨리는 것 같다. 2016. 2. 22.

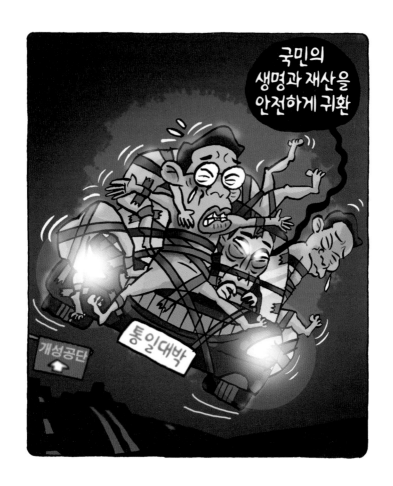

통일대박

박근혜 정부가 북한의 핵실험을 이유로 개성공단 가동을 전면 중단했다. 한반도 평화를 위협하는 것은 물론 경제적인 측면에서도 자해에 가까운 조치다. 개성공단 기업주들의 헌법상 권리인 재산권은 어찌할까. 그토록 강조하던 통일대박은 위선에 불과했을까. 북한은 개성 공단 폐쇄로 맞불을 놓았다. 2016. 2. 11.

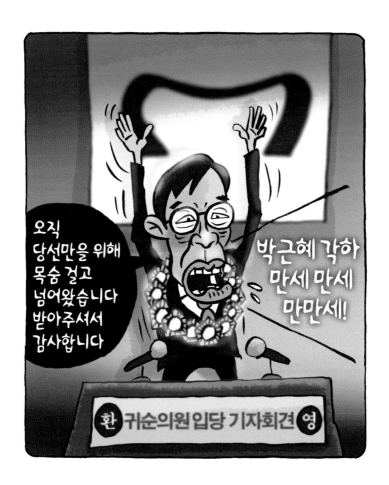

귀순의원

조경태 4선 중진의원이 더불어민주당을 탈당해 새누리당으로 당적을 옮겼다. 그는 17 대 총선 때 불모지였던 부산 사하을에서 36세의 젊은 나이로 당선돼 스포트라이트를 받았지만 문재인 더불어민주당 대표와 대립각을 세우다 새누리당행을 택했다. 부산은 다시 새누리당이 독식하는 지역이 될까? 2016. 1. 21.

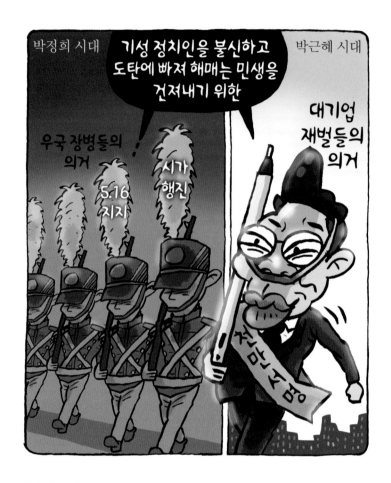

재벌의 의거

박근혜 대통령이 경제 관련 주요 단체들이 주도하는 '경제활성화 입법촉구 1천만 서명운동'에 참여했다. 법안에 대한 의견이 엇갈리는 상황에서 대통령이 국회의 쟁점법안 처리를 압박하기 위해 경제계 이익단체들의 서명운동에 참여했다는 점은 참으로 부적절한 처신이다. 대통령은 국회부터 설득해야 한다. 2016. 1. 20.

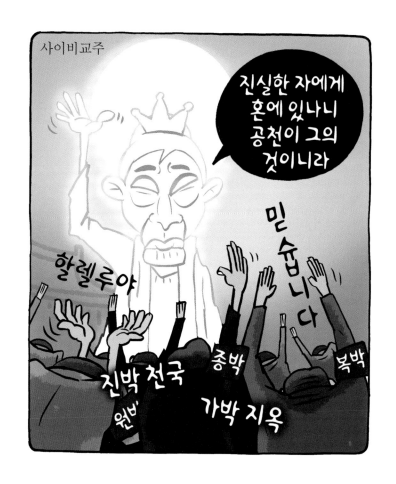

사이비교주

새누리당은 18대 총선에서 친이, 친박 간 공천 혈투 중이다. 당권은 김무성 대표를 비롯해 비박계가 쥐고 있지만 박근혜 대통령의 지지율과 정국 주도권을 쥐고 있는 청와대의 힘을 무시할 수 없다. 친박계는 여론조사를 명분으로 한 공천 배제를, 비박계는 박 대통령의 의중을 반영한 전략 공천을 우려하고 있다. 2015. 11. 13.

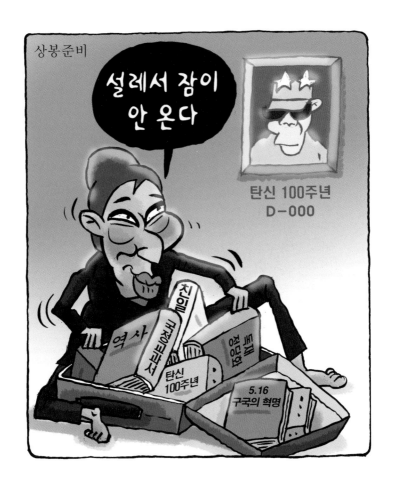

상봉 준비

보수언론들이 좌편향 교과서 문제를 제기하자 박근혜 대통령은 기다렸다는 듯 국정교과서를 추진했다. 국정교과서는 사학자들의 우려대로 박근혜의 , 박근혜를 위한 , 박근혜에 의한 교과서였다. 박정희 정권과 재벌을 두둔했고, 독재 등의 과오는 계속되는 안보위기 등으로 미화했다. 2015. 10. 19.

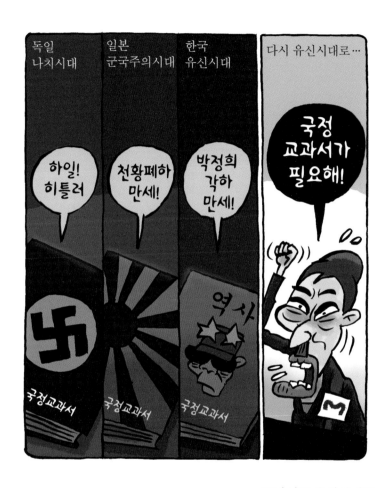

교과서도 유신시대로

박근혜 대통령은 친일과 유신시대를 미화했다고 비판받는 '교학사 한국사 교과서'가 현장에서 거의 채택되지 않자 교과서 발행 방식을 국가가 발행하는 국정체제로 밀어붙였다. 부친인 박정희 전 대통령의 친일행적과 군사쿠데타, 유신을 미화하기 위해서다. 유신시대로의 회귀다. 2015. 10. 7.

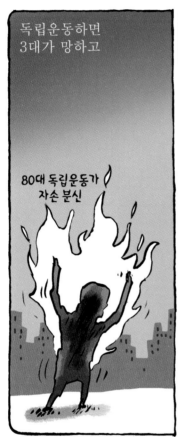

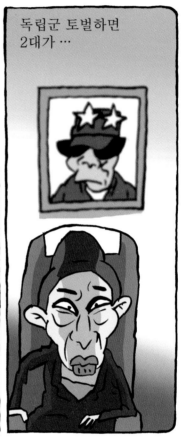

두 후손

일본대사관 앞에서 열린 수요집회에서 80대 최현열 씨가 분신을 시도했다. 그는 독립운동가 최병수 씨의 후손으로 '일왕을 천황폐하', '과거사 사과를 요구하는 것은 창피한 일'이라는 망언을 한 박근령 씨와 과거사를 반성하지 않는 일본 정부를 비판하는 성명서를 남겼다. 친일과 항일의 두 후손이 대비된다. 2015. 8. 12.

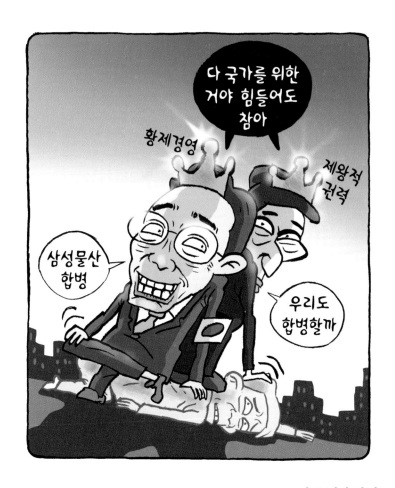

국가를 위한 합병

제일모직과 삼성물산 합병 주주총회에서 삼성물산의 최대주주였던 국민연금이 합병에 찬성표를 던졌다. 제일모직과 삼성물산의 합병비율인 1:0.35는 제일모직 최대주주인 이재용 삼성전자 부회장에게는 유리했고, 삼성물산 주주들에게는 불리했다. 박근혜 대통령의 지시나 승인이 아니면 불가능한 일이다. 2015. 7. 17.

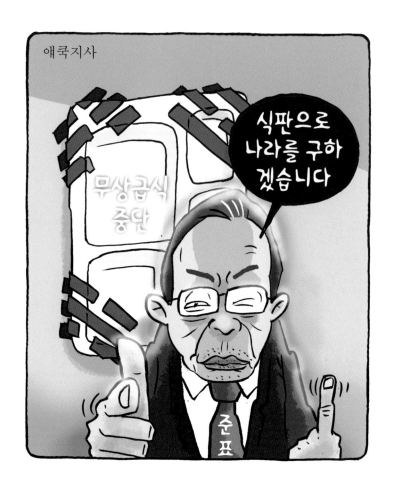

애국지사

홍준표 경남도지사가 학교 무상급식 중단을 선언했다. 경남도 학생 22만 명은 다음 달부터 돈을 내고 밥을 먹게 된다. 홍 지사는 교육청을 감사하려다 거부당하자 무상급식 예산 집행 중단으로 맞섰다. 학부모들은 무상급식 중단 조치에 반대하면 주민소환 카드를 만지작거렸다. 2015. 3. 18.

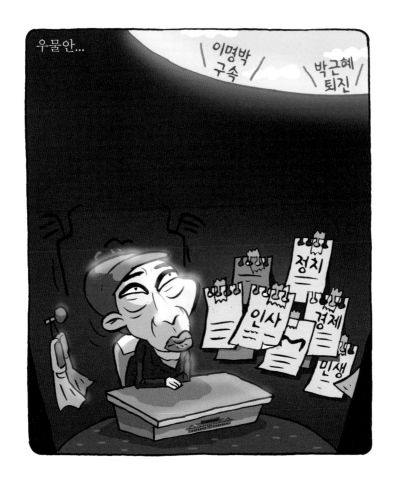

청와대 우물 안

박근혜 대통령이 중동 4개국 순방길에 나서면서 "우리나라 시장만 생각하면 우물 안 개구리"라고 말했다. 여러 가지 외교로 해외 진출해서 지평을 넓혀야 경제가 발전한다 고 강조했다. 나는 박 대통령이 정말 우물 안 개구리 같다. 대정부 비판을 유언비어나 국론분열로 규정하면서 여론을 들으려 하지 않으니까. 2015. 3. 2.

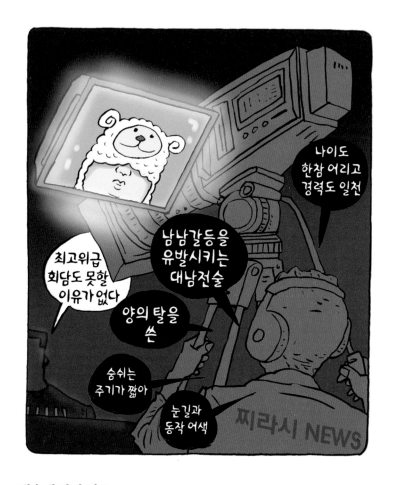

내용에 관심 없고

2015년 김정은 국방위원회 제1위원장의 세 번째 육성 신년사는 다른 때보다 시선이 집중됐다. 김정일 위원장의 3년 상이 끝난 데다 노동당 창건 70돌이 되는 시점이었기 때문이다. 보수언론들의 평가는 시시콜콜했다. 신년사 내용보다 김정은의 태도에 대한 혹평과 체제 험담으로 일관했다. 2015. 1. 2.

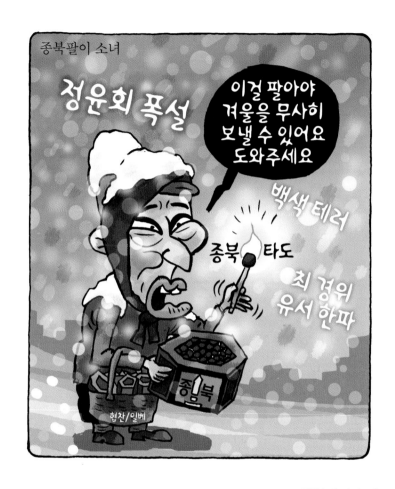

종북팔이 소녀

종북몰이가 박근혜 대통령의 지지율을 견인했다. 정윤회 문건으로 비선 세력의 실체
가 보도되면서 지지율이 30%대까지 추락했지만 헌법재판소의 통합진보당 정당 해산
심판 선고로 박 대통령의 지지율은 42.6%까지 급등했다. 통합진보당 해산이 민주주의
수호가 아니라 박근혜 권력 유지에 도움을 준 셈이다. 2014. 12. 15.

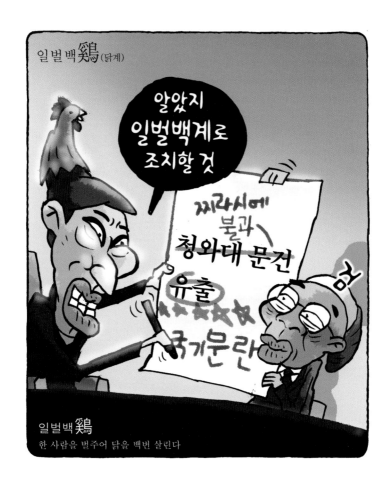

일벌백계(鷄)?

박근혜 대통령은 정윤회 씨의 국정개입 의혹 등이 담긴 청와대 문건 유출을 국기문란으로 규정하고 일벌백계로 다스리겠다고 으름장을 놓았다. 유출된 문건도 풍설을 모은 찌라시라고 폄훼했다. 새누리당이 10.4 남북정상회담 대화록을 유출했을 때 박 대통령이 국민의 알 권리를 내세우며 두둔했을 것과는 다른 잣대다. 2014. 12. 1.

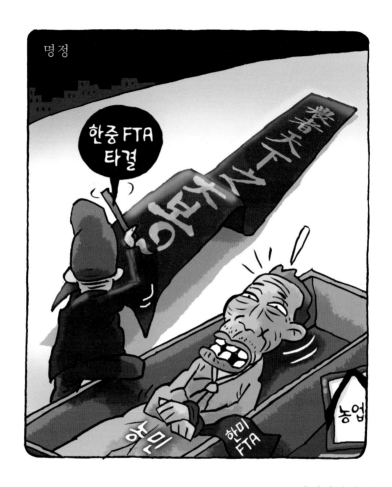

농자천하지대'봉'

한중 FTA(자유무역협정)가 타결됐다. 찬반 논란이 거세 국회비준동의안 처리에 진통
이 예상된다. 재계는 13억 중국시장이 문을 연 것은 기회라고 밝혔지만 중국 저가 제품
수입 급증을 우려하는 견해도 상당하다. 정부는 중국산 농산물이 넘치는 상황인데도
농업을 또 FTA 협상 대상으로 삼아 농민들의 반발을 샀다. 2014. 11. 10.

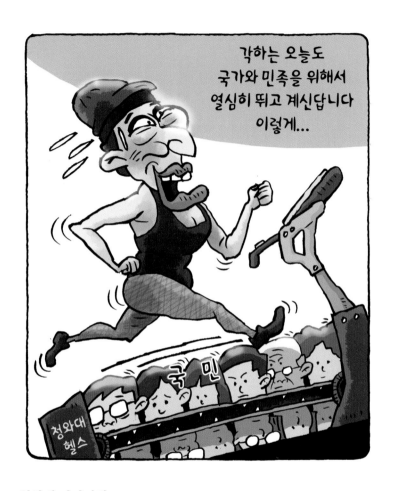

청와대 러닝머신

국정감사에서 헬스 트레이너 출신 윤전추 행정관의 정체는 비밀에 부쳐졌다. 청와대에서 구입한 헬스 기구에 대한 질문도 국가안보와 직결된다는 이유로 거부됐다. 반면 국가 2급 비밀이라던 대통령의 와병은 언론에 자주 공개됐다. 과로나 투혼이라는 수식어를 붙여 보도되기도 했다. 열심히 일한다는 느낌을 주려는 걸까? 2014. 11. 6.

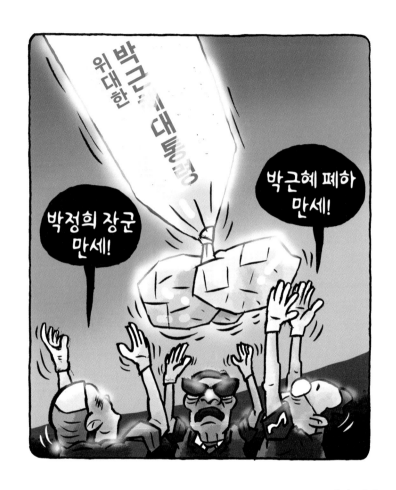

진짜 삐라

자유북한운동연합이 대북전단을 날려 보냈다. 대북전단 살포는 인천아시안게임이 한창이고, 북한 선수단도 아시안게임에 참가한 상황이어서 비난을 받았다. 하지만 박근혜 정부는 국민 안위보다 '표현의 자유'를 내세우며 제재할 수 없다는 입장이다. 박 대통령에 대한 지지도 대북전단 만큼이나 개념 없고 맹목적인 것 같다. 2014. 9. 22.

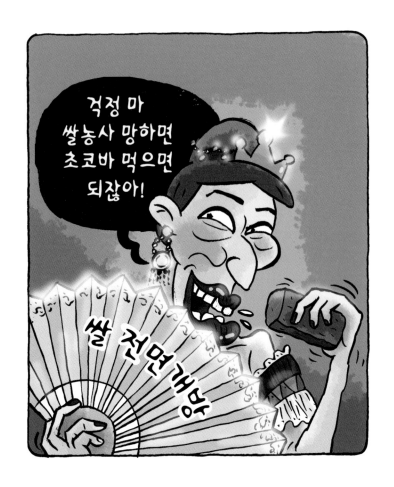

걱정 마

박근혜 정부가 쌀 시장 전면 개방을 국민적 합의 없이 일방적으로 선언했다. WTO에 관세율을 통보한 뒤 3개월간 협상하겠다는 계획도 맘대로 발표했다. 민생을 가장해 밀어붙이는 친재벌 정책이 아닐 수 없다. 쌀은 국민의 생명이자 식량주권이다. 박근혜 정부는 쌀 시장 전면 개방과 쌀 관세화 방침을 즉각 폐기해야 한다. 2014. 9. 18.

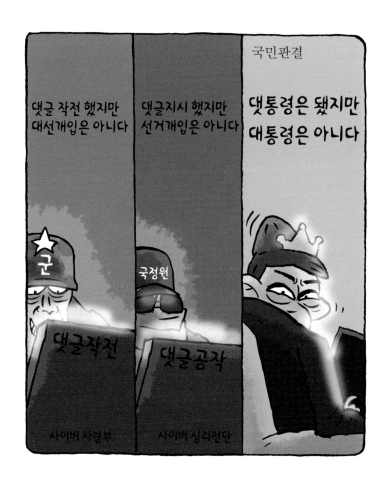

국민판결

검찰은 원세훈 전 국정원장이 자신의 지위를 이용해 불법적으로 정치에 관여하고 대통령 선거에 개입했다고 주장했지만 원 전 원장은 심리전단 직원들이 구체적으로 어떤 일을 하는지 알지 못한다고 발뺌했다. 서울중앙지법 1심 재판부는 원세훈 전 국정원장에게 공직선거법 무죄를 선고했다. 2014. 9. 11.

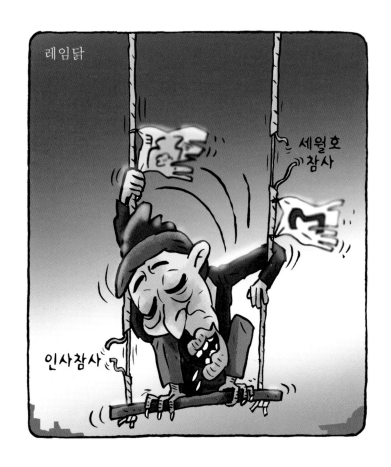

레임닭

61%에 이르던 박근혜 대통령의 지지율이 세월호 참사에 이어 김용준, 안대희, 문창극 총리 후보자의 잇단 낙마로 40%까지 떨어졌다. 후보들 모두 청문회조차 가지 못하고 사전 검증 과정에서 중도 하차했다. 박근혜 대통령은 인사 실패에 대해 한마디 사과 없이 사전 검증을 진행한 언론과 야당으로 비난의 화살을 돌렸다. 2014. 7. 4.

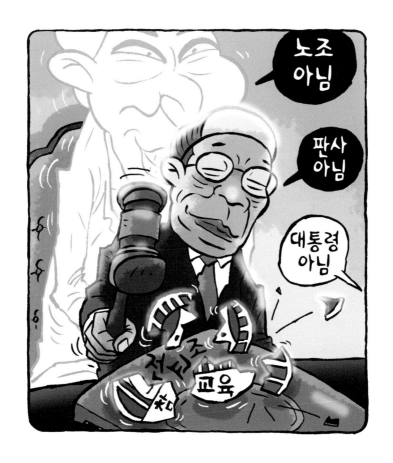

누가 누구더러

전교조가 14년 만에 법외 노조로 전락할 위기에 처했다. 법원이 해직교사 9명의 활동을 문제 삼아 6만 명 조합원의 노조할 권리를 박탈하는 사형선고를 내렸다. 교육계에 미칠 파장이 예상보다 크다. 전교조가 1심 판결에 항소하고 법외노조 효력정지 가처분 신청 등을 낸다고 하니 상급심의 현명한 판결을 기대한다. 2014. 6. 19.

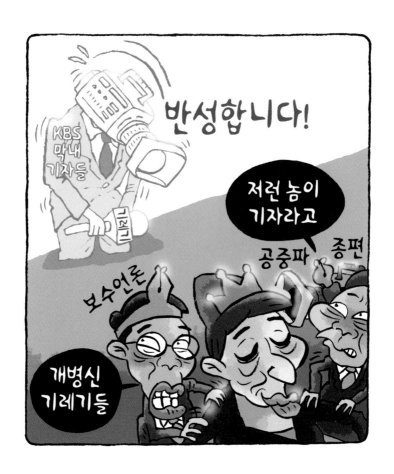

기레기들

〈KBS〉 막내 기자들이 자사의 보도행태를 비판했다. 이들은 사내 기사작성용 보도 정보시스템에 〈KBS〉의 세월호 참사 보도를 반성하고 비판하는 글 10건을 올렸다. 〈KBS〉는 박근혜 정부의 부적절한 재난대응뿐만 아니라 희생자, 실종자 가족의 목소리를 제대로 담지 않아 진도와 안산 등 취재 현장에서 비난을 받았다. 2014. 5. 7.

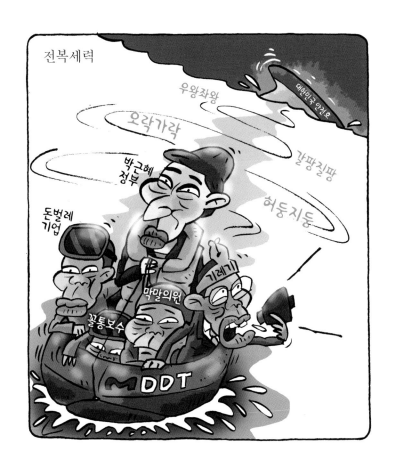

전복세력

세월호 참사를 애도했던 많은 사람이 한순간에 국가 전복세력이 됐다. 해양경찰청의 미숙한 초동대응을 비판하면 종북좌파가 됐고, 노란리본을 달면 빨갱이로 몰렸다. 박근혜 대통령을 비롯해 유력 인사들이 세월호 희생자, 실종자 가족들과 평범한 시민들에게 퍼붓는 비난과 조롱이 도를 넘었다. 2014. 4. 25.

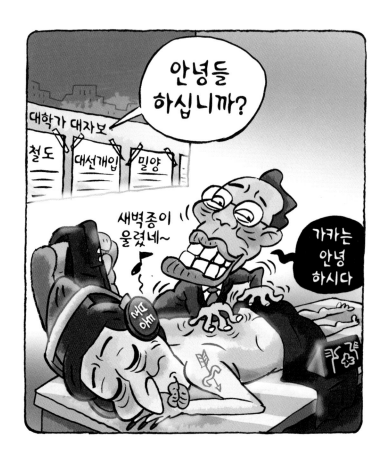

안녕하시다

박근혜 정부 집권 1년 차를 마감하는 시기다. 역대 정권에 비해 국정 지지율은 높지만 인사실패와 소통 부재 논란, 국가기관 대선 개입 의혹 등의 사건이 잇따라 불거지면서 비난의 목소리가 거세지고 있다. 친여 성향의 지지자들도 정책 실패와 공약 후퇴 등을 거론하면서 박근혜 대통령을 비판하는 대열에 합류했다. 2013. 12. 13.

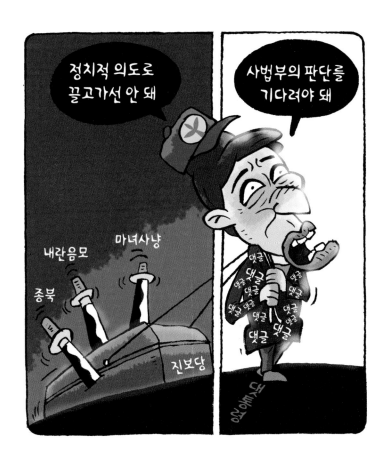

댓통령

박근혜 정부는 국가정보원 심리전단과 국군사이버사령부 직원들의 여론 조작 사건 수사에는 모르쇠로 일관하면서 이석기 의원 내란음모 사건으로 공안정국을 만들었다. 종북좌파 척결을 명분으로 극우세력을 동원해 고소, 고발과 집회, 시위를 부추기면서 댓글정국을 돌파하려는 광기를 부리고 있다. 2013. 10. 31.

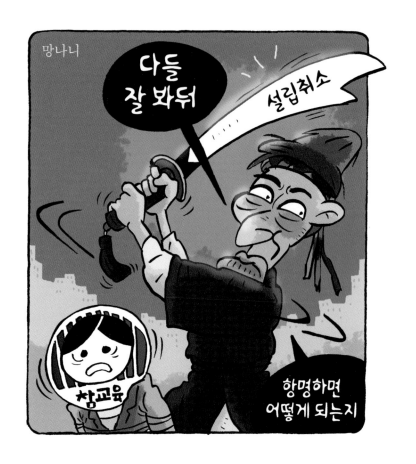

망나니

박근혜 정권이 전교조에 해고자를 조합원으로 인정한 규약을 삭제하고, 해고자를 노동조합 활동에서 배제하지 않으면 노조 설립 인가를 취소하겠다고 통보했다. 노동기본권을 탄압하는 반민주적 공안통치가 아닐 수 없다. 박 정권이 문제 삼은 해고자 9명은 교육민주화와 참교육을 위해 싸웠던 교사들이다. 2013. 10. 23.

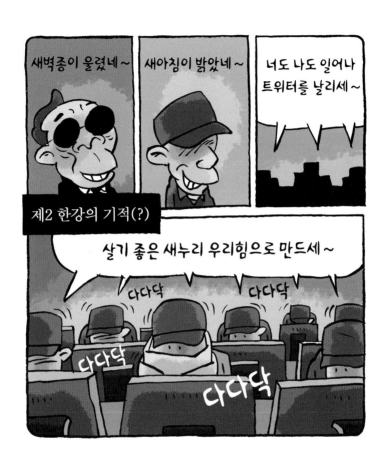

제2한강의 기적(?)

박근혜 정권의 공안탄압이 점점 거세지고 있다. 과거 독재정권 시절로 회귀한 듯한 느낌을 지울 수 없다. 2012년 대선을 앞두고 국정원, 기무사 등 공안기관을 동원한 사찰과 선거개입, 국내 정치개입이 전방위적으로 벌어졌다. 박근혜 후보를 대통령으로 만든 또 한 번의 한강의 기적(?) 아닌가 싶다. 2013. 10. 21.

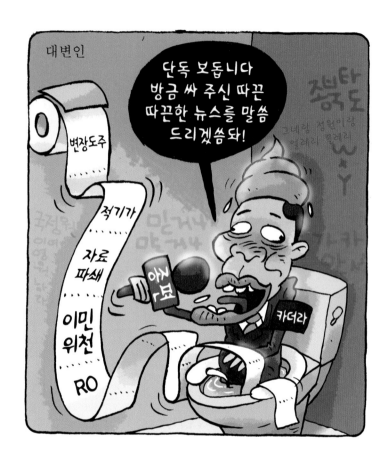

화장실 대변인

외신들은 박근혜 정권이 여론조작 스캔들로부터 국민의 관심을 돌리기 위해 이석기 의원을 마녀사냥하고 있다고 보도하고 있다. 그러나 한국 종편들은 연일 이석기 위원의 행방과 관련된 내용을 속보로 내보내면서 '변장을 한 채 택시를 타고 도주하고 있다'는 식의 가짜뉴스를 보도하는 데 혈안이다. 2013. 8. 29.

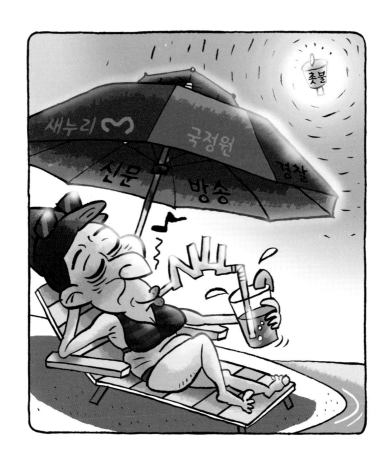

파라솔

국정원 여론조작 사건의 진실규명을 촉구하는 목소리가 나날이 커지고 있다. 80차례가 넘는 시국선언이 이어졌고, 전국적으로 10만 명 이상이 참여하는 촛불집회가 열렸다. 하지만 박근혜 정부는 무시로 일관했고, 언론도 제대로 보도하지 않았다. 정부와여당, 국정원, 신문방송과 검경 모두 불법선거의 공범이다. 2013. 7. 29.

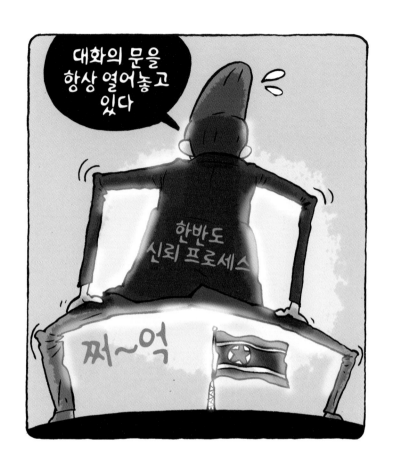

대화의 문

박근혜 정부는 대북정책으로 한반도 신뢰프로세스를 천명했다. 북한의 핵실험과 개성 공단 폐쇄 등으로 남북관계가 최악으로 치달을 때도 한반도 신뢰프로세스 추진을 거듭 밝혔다. 북한을 대화의 장으로 끌어낼 전략도 없이 오직 대북 제재로 압박하면서 김정일 정권과 강 대 강 대결 구도만 고착화하는 말잔치일 뿐이다. 2013. 5. 6.

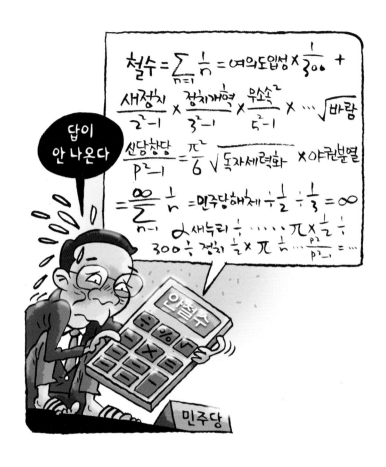

지금은 계산 중

안철수 의원이 신당 창당을 선언했다. 이를 두고 '아마추어리즘'이라는 혹평부터 '시대 정신'이라는 찬사까지 극과 극의 평가가 나왔다. 차별화된 콘텐츠가 없어 신선하지 않 다는 반응도 있었다. 민주당은 초조하다. 안철수 신당이 창당되면 민주당 지지자 44% 가 이동할 것이라는 여론조사 결과 때문이다. 2013. 4. 25.

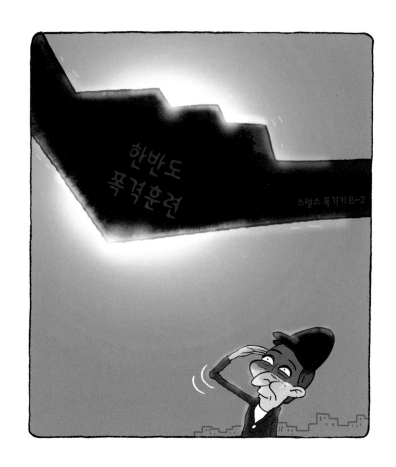

한반도 폭격훈련

미군의 B-2 스텔스 전략폭격기가 군산 직도 사격장에 훈련탄을 투하하고 본토로 돌아
갔다. 한반도의 안보 상황을 악화하는 폭격훈련이다. 박근혜 정부는 북한 핵 위협에 대
비해 한국도 핵무장을 해야 한다고 주장한다. 그럴수록 북한도 호전적으로 나오고, 한
반도에 미국의 군사적 조치도 계속 증강한다. 2013. 3. 28.

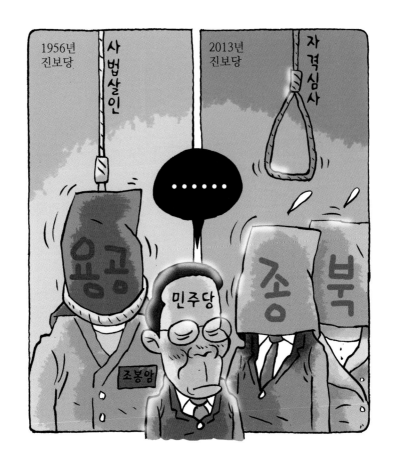

1956 VS 2013

민주당이 통합진보당 이석기, 김재연 의원의 자격심사안 발의에 야합하면서 새누리당의 종북 색깔론에 가담했다. 진보당은 경선 부정 사태를 겪으면서 엄청난 색깔공세에 휘말렸다. 민주당은 그때 겪은 두려움 때문인지 정체성을 잃고 정치공학적인 판단으로 자격심사안 발의에 동의했다. 2013. 3. 19.

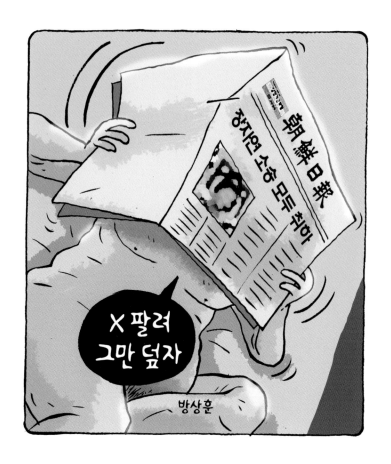

X 팔려

〈조선일보〉와 방상훈 사장이 고 장자연 씨 관련 소송을 모두 취하했다. 서울고법이 방 사장과 관련한 의혹이 허위이고, 피고 측이 원고의 명예를 훼손한 사실을 인정했기 때문에 진실 규명이라는 소기의 목적을 달성했다는 입장이다. 정말 진실은 규명됐을까? 억울하게도 장 씨 죽음의 진실은 미제로 남게 됐다. 2013. 3. 1.

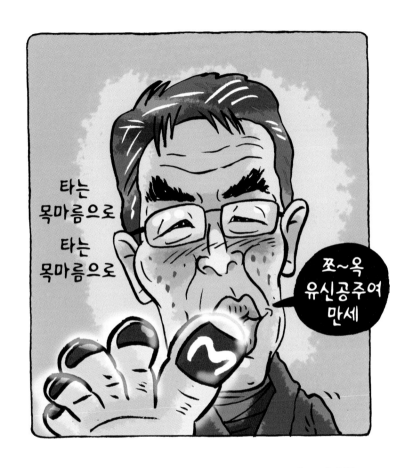

타는 목마름으로

김지하 시인이 박근혜 새누리당 대선 후보 지지 입장을 밝히면서 리영희 선생과 백낙청 교수에게는 '빨갱이', '깡통'이라는 막말을 퍼부었고, 이정희 전 통합진보당 대표에게는 '쥐새끼 같은 년, 죽여야지'라는 극단적인 표현을 사용했다. 보수 언론들은 김 시인의 발언을 대대적으로 보도하면서 박근혜 후보 띄우기에 나섰다. 2013. 1. 9.

비유하다

비유하다는
한국 사회의 모순과 병폐를
문화예술 작품으로 풍자한 만평이다.
나는 독자들이 만평을 보는 재미를 주기 위해
사람들의 머릿속에 각인된 문화예술 작품을 자주 패러디했다.
명백한 사실이나 극적인 표현에만 치중하다 보면
만평의 고유한 특질을 놓치기 쉽다.
그런 만평은 피식 웃음을 유발하거나
단번에 머릿속을 자극하지 못하고 진지함에 매몰되기 십상이다.
복잡다단한 우리 시대에는
심미적이고 아카데믹한 만평도 필요하지만
세태의 일면을 담아 풍자하는 만평도 요구된다.

현실은...
다시 생각해보게 된 양극화와 2020년 재보궐선거

제92회 아카데미 시상식에서 한국영화 '기생충'이 4개 부문을 석권하고, 비영어권 영화 최초로 작품상과 감독상을 모두 받았다. 한국 영화사를 넘어 아카데미 역사까지 새로 쓴 쾌거다.

기생충이 유수 영화제에서 잇따라 수상하면서 한국 사회의 양극화 문제를 언급하는 사람들이 많아졌다. 영화 속에 등장하는 반지하 주택도 침수피해에 매우 취약한 저소득층의 거주지이자 한국 사회의 불평등을 극명하게 보여주는 상징이 됐다. 한국에서 반지하에 사는 가구는 전체 가구의 2% 정도다. 2%의 반지하 중 60%가 서울에 몰려 있다.

기생충은 유망한 IT기업 사장의 전원주택과 운전기사 가장의 반지하셋방에서 벌어지는 살벌한 리얼리티로 양극화 문제를 얘기하지만 고용과 소득 분배, 복지 확대만으로 양극화를 해결할 수 있다고 말하지 않는다. 부자는 악하고, 빈자는 착하다는 식의 구시대적 관념으로 설명할 수 없는 맥락과 이해관계가 복잡하게 얽힌다.

사회가 진보할수록 빈자에 대한 혜택은 늘어난다. 그러나 정작 빈자는 선거 때마다 자기 계급을 부정하고 보수정당을 지지한다. 가난한 현실의 삶보다 풍요를 좇는 현실의 욕망을 중시하기 때문인 것 같다. 2020. 2. 10.

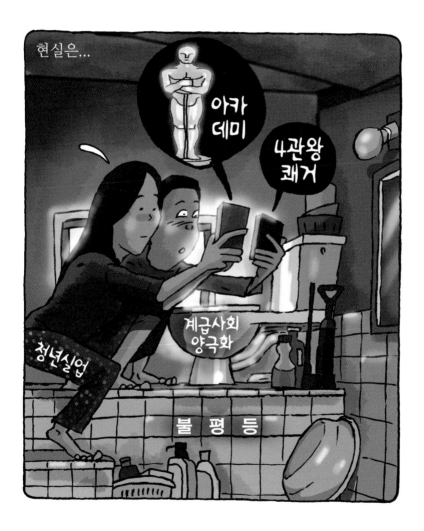

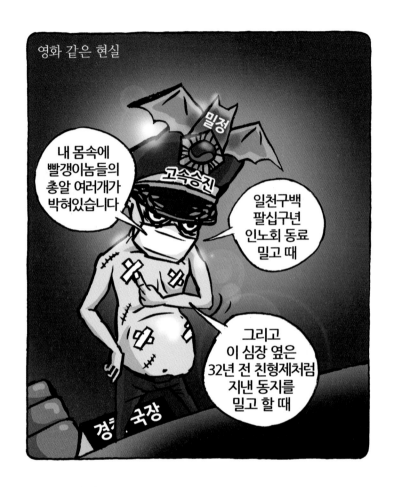

영화 같은 현실

김순호 초대 경찰국장 지명자에게 '밀정' 의혹이 제기됐다. 국군보안사령부 녹화사업 대상자로 프락치 노릇을 하면서 학생운동 동향을 보고하고, 인천부천민주노동자회 지역책임자로 활동하면서 동료들을 밀고한 대가로 경찰 대공요원으로 특채됐다는 의심을 받고 있다. 그는 영화 '밀정'의 이정재처럼 이 사실을 강하게 부인했다. 2022. 8. 12.

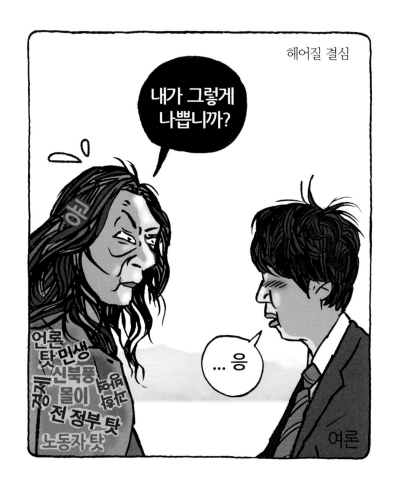

헤어질 결심?

윤석열 대통령 국정지지율이 심상치 않다. 집권 초기인데도 불구하고 역대 정부와 비교했을 때 가장 빠른 속도로 빠지고 있다. 지지율이 하락한 주요 이유는 인사참사와 무능, 독단적 정부 운영 등이었다. 게다가 윤석열 대통령과 이준석 국민의힘 대표의 내홍이 격화하면서 여론은 정부와 헤어질 결심을 고민 중이다. 2020. 7. 21.

부메랑

민주당이 대선에 이어 지방선거에서도 패배했다. 국민들은 대선 패배 이후 쇄신하는
모습을 보이지 않은 민주당에 두 번째 심판을 내렸다. 민주당 강성 지지자들의 문자폭
탄과 수박 논쟁도 전통 지지자들을 외면하게 했고, 대선 패배의 원인을 서로에게 돌리
며 죽어라 물어뜯는 당내 분쟁도 눈살을 찌푸리게 했다. 2022. 6. 3.

영화 '밀양' 현실판

박근혜 전 대통령이 석방됐다. 구속 4년 9개월 만의 일이었다. 박 전 대통령 지지자들은 환호성을 질렀지만 나는 마음이 편치 않았다. 광화문에서 촛불을 들었던 시민들도 마찬가지였다. 촛불 시민들은 '박근혜 전 대통령의 특별사면은 촛불정신을 배반하는 행위'라며 문재인 대통령의 조치를 거세게 비난했다. 2021. 12. 27.

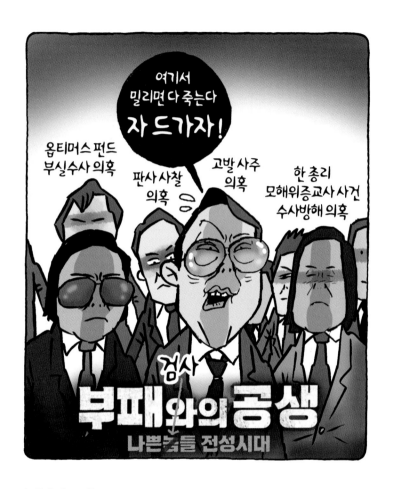

부패와의 공생

윤석열 국민의힘 대선 후보를 둘러싼 의혹이 수두룩하다. 본인과 부인, 장모를 일컬어 '본부장 리스크'라는 신조어까지 나왔다. 각종 여론조사에서 이재명 더불어민주당 후보를 10% 남짓 앞서고 있지만 본부장 리스크가 본격화되면 역전될 가능성이 높다. 나쁜 검사들의 전성시대. 2021. 11. 8.

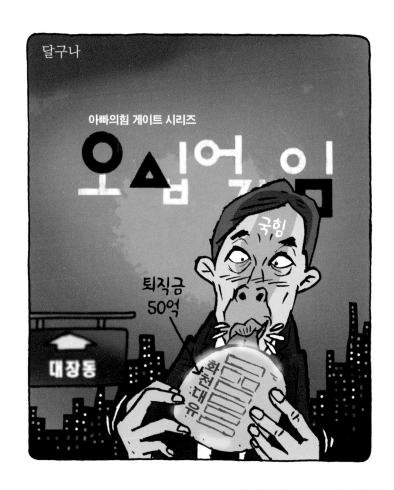

아빠의힘 EP1. 오십억게임

곽상도 국민의힘 의원 아들 곽병채 씨가 화천대유자산관리에서 퇴직금 명목으로 50억 원을 받은 사실이 드러났다. 곽 의원 외에도 대장동 개발사업 특혜 의혹에 연루된 '50억 클럽' 관계자들이 속속 밝혀지고 있다. 화천대유는 토건세력과 결탁한 국민의힘 게이트이자 흥미진진한 오십억게임이다. 2021. 9. 27.

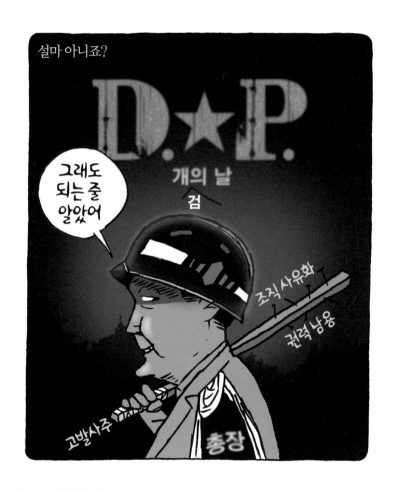

D.P.: 검찰의 날

손준성 대검 수사정보정책관이 4.15 총선을 앞두고 김웅 미래통합당 의원에게 두 차례
고발장을 작성해 전달했다. 고발장의 패해자는 검언유착의 당사자로 의심되는 윤석열
검찰총장과 김건희 씨, 한동훈 검사장 등이었다. 드라마 D.P에 대입해보면 윤 총장이
사유화한 검찰은 육군이고, 김웅 의원은 체포조다. 2021. 9. 6.

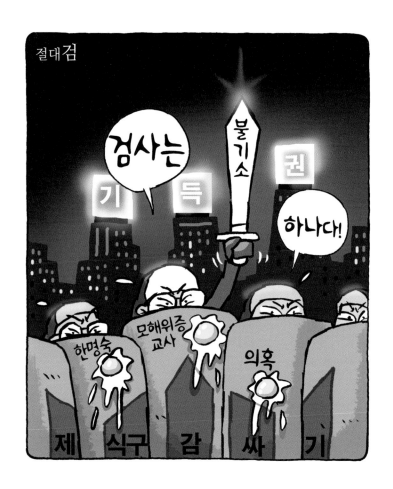

절대검

검찰이 한명숙 전 국무총리의 정치자금 수수 사건 재판에서 모해위증 의혹이 제기된 재소자를 불기소 처분했다. 재소자들 진술 외에는 혐의를 입증할 증거가 없다는 이유였다. 검사들은 항상 제 식구의 비위에 관대했다. 검찰이 독점한 기소권은 아서왕의 절대 검, 엑스칼리버 같다. 2021. 3. 22.

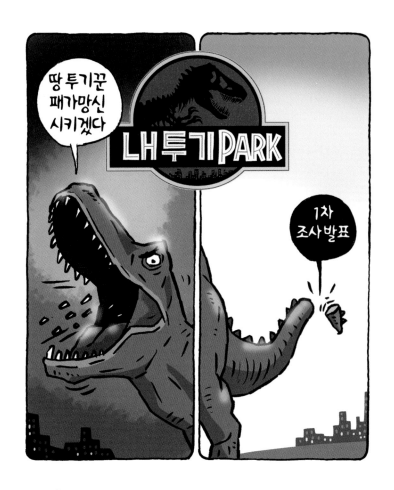

LH투기PARK

정부합동조사단이 LH공사 직원의 땅 투기 의혹에 대한 1차 조사 결과, 총 20명의 투기 의심자밖에 확인하지 못했다. 합동조사단에 수사권이 없어서다. 공직자의 투기를 막으려면 무엇보다 부당이익 환수가 필요하다. LH 직원이 직장에서 쫓겨나도 평생 먹고 살 재산을 마련할 수 있다는 글을 버젓이 SNS에 올리는 일도 있었다. 2021. 3. 11.

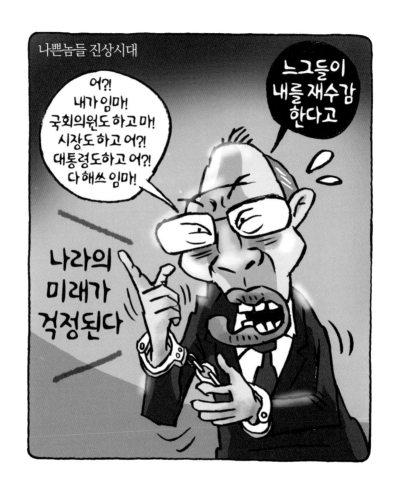

나쁜놈들 진상시대

대법원은 삼성 등에서 거액의 뇌물을 받은 혐의로 이명박 전 대통령에게 징역 17년과 벌금 130억 원, 추징금 57억 8,000여만 원을 선고한 원심을 확정했다 다스의 실소유주도 이 전 대통령으로 종지부를 찍었다. 이 전 대통령은 통상 관례대로 2~3일간 신변 정리 시간을 보낸 뒤 기결수 신분으로 수감된다. 2020. 10. 29.

숨통 막지마

북한이 남북공동연락사무소를 폭파했다. 대북전단 살포와 판문점선언, 평양공동선언
미이행이 이유다. 그 이면에는 북미정상회담 결렬이 있다. 북한은 영변 핵시설 비핵화
를 조건으로 대북제제 완전해제를 제안했지만 미국은 모든 핵시설을 폐기해야 대북제
제를 풀겠다고 북한을 압박했다. 2020. 6. 17.

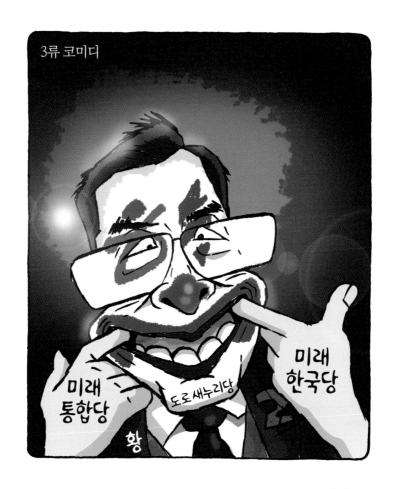

3류 코미디

미래'황'당

통합신당준비위원회가 중도와 보수통합을 표방하며 통합신당의 공식 명칭을 '미래통합당'으로 확정했다. 새 당의 상징색은 '밀레니얼 핑크'로 결정했다. 앞서 자유한국당은 비례대표 위성정당인 미래한국당을 창당했다. 뭐가 뭔지 모르겠다. 무지 헷갈린다. 생각해보니 도로 새누리당이다. 2020. 2. 13.

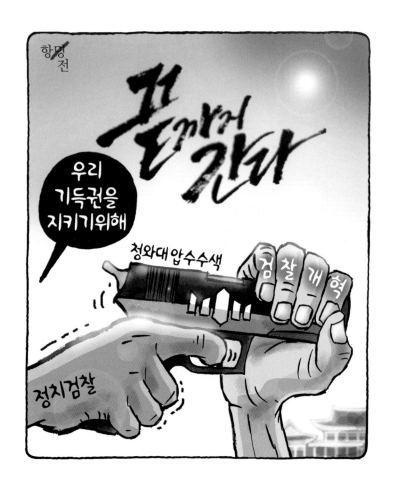

항전

검찰이 문재인 정부 들어서 3번째 청와대 압수수색을 집행했다. 윤석열 검찰은 항명 논란에도 청와대를 겨냥한 수사를 멈추지 않았다. 청와대 압수수색은 수사 지휘부 교체를 앞둔 포석으로 보인다. 서울중앙지검장에 새로 부임하는 이성윤 감찰국장은 대표적인 친문 인사로 분류된다. 2020. 1. 10.

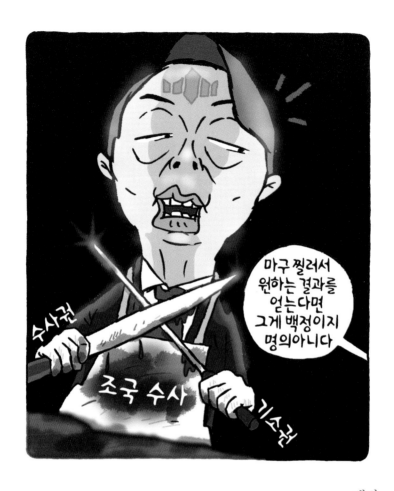

백정

추미애 신임 법무부 장관이 4개월 이상을 끌어온 조국 전 장관에 대한 검찰의 무리한
수사를 비판했다. 별건 수사를 통해 짜맞추기식으로 기소하고, 무분별하게 피의사실
을 공표하면서 인권을 침해한 검찰의 수사행태에 대해 "수술칼을 환자에게 여러 번 찔
러 병의 원인을 도려내는 것은 명의가 아니"라고 꼬집었다. 2020. 1. 2.

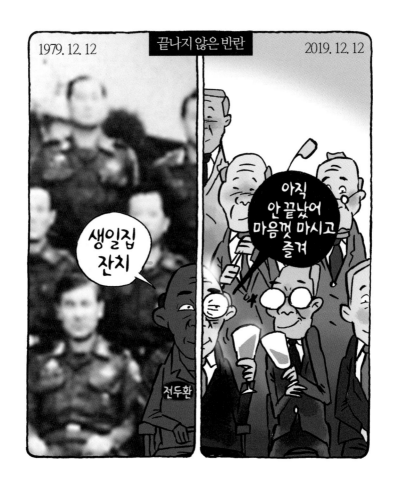

끝나지 않은 반란

전두환 신군부 세력이 쿠데타를 일으켜 권력을 찬탈한 지 40년 된 날. 전두환 씨가 군사 반란 주역들을 만나 샥스핀에 와인을 곁들인 오찬을 즐겼다. 오찬 분위기와 대화는 알츠하이머에 걸려 재판에 불출석한 전 씨가 주도했다. 추징금, 세금 빨리 내고 법정에 출석해라. 2019. 12. 13.

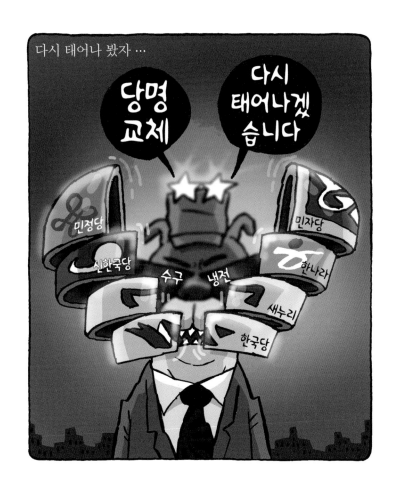

다시 태어나지도 마

자유한국당이 6.13 지방 선거에서 참패한 뒤 보수 재도약을 위해 중앙당 해체를 선언하고, 새 이념과 가치가 담긴 새 이름의 당을 만들겠다고 선언했다. 정치권과 온라인에서의 반응은 좋지 않았다. 자유한국당 지지자들도 반성 없는 당명 교체는 쇼에 불과하다며 반대 목소리를 높였다. 2018. 6. 18.

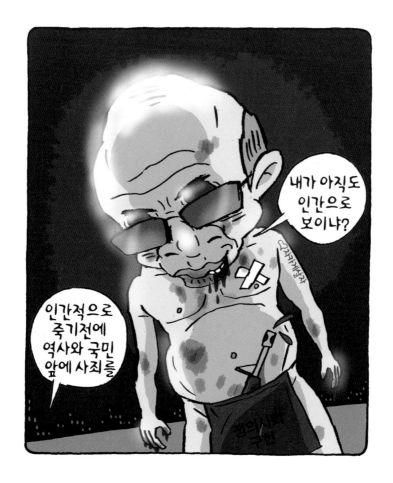

내가 인간으로 보이냐

자유한국당은 전두환 신군부의 후신이다. 전두환 씨는 광주를 총칼로 짓밟고 민주정
의당을 창당했고 민주정의당은 민주자유당, 한나라당, 새누리당, 자유한국당으로 이
어졌다. 자유한국당은 5.18 특별법 제정에 진심으로 찬성하지 않았다. 전 씨도 죽기
전까지 사과하지 않을 것 같다. 2018. 5. 18.

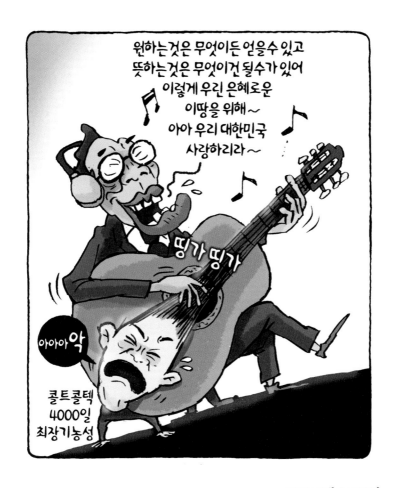

콜트콜텍 4,000일

콜트콜텍 노동자들이 위장폐업과 정리해고에 맞서 투쟁한 지 4,000일이 됐다. 콜트콜텍은 2007년 중국과 인도네시아에 공장을 차리고 국내 공장을 폐쇄한 뒤 노동자들을 해고했다. 노동자들은 일방적인 해고에 맞서 싸웠다. 2014년 대법원은 정리해고 무효 확인소송에서 사측 편을 들었다. 2018. 1. 14.

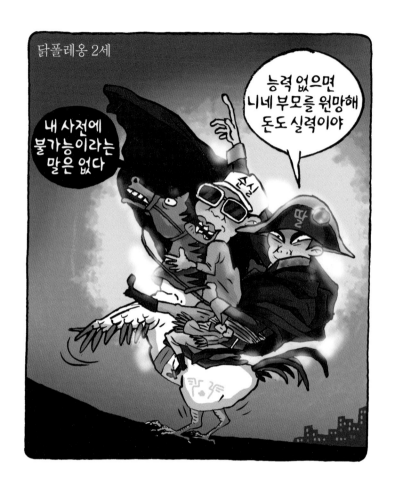

돈도 실력이야

최순실 씨의 딸 정유라 씨가 자신의 이화여대 합격에 대해 주위에서 특혜 의혹을 제기하자 SNS에 글을 남겼다. '능력 없으면 니네 부모를 원망해. 있는 우리 부모 가지고 감 놔라 배 놔라 하지 말고. 돈도 실력이야. 불만이면 (승마) 종목을 갈아타야지. 남의 욕하기 바쁘니까 아무리 다른 거 한들 어디 성공하겠니?' 2016. 10. 19.

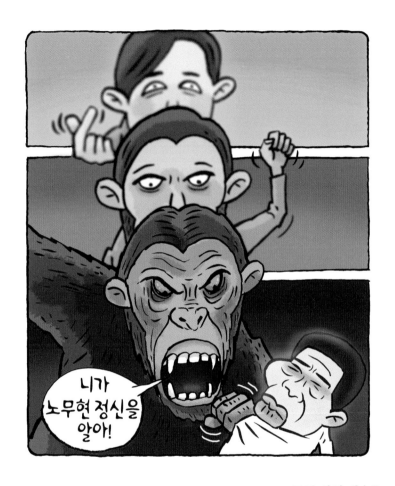

노무현 정신 계승?

노무현 전 대통령 서거 7주년이다. 다수 정치인이 정권교체로 노무현 정신을 계승하겠다고 한다. 노 전 대통령이 남긴 가치 실현은 쉬운 일이 아니다. 사람 사는 세상, 상식이 통하는 사회는 개혁과 협치, 지역주의 타파, 검찰개혁 등 수많은 숙제를 해결해야만 가능하다. 과연 실용진보의 꿈은 이뤄질까? 2016. 5. 23.

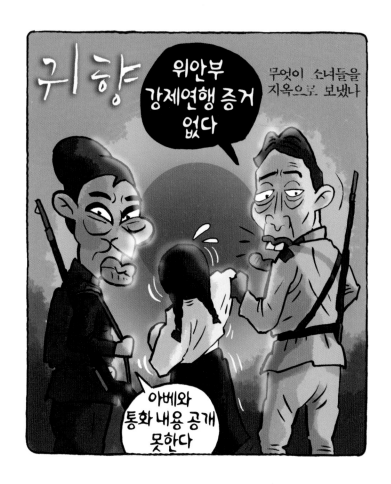

귀향

일본이 외무성누리집에 박근혜 대통령이 위안부 문제에 대해 '1965년 한일 청구권 협정으로 최종적이고 완전하게 해결됐다는 입장은 변함이 없다'고 발언한 사실을 공개했다. 청와대 자료에는 전혀 언급되지 않은 내용이다. 민변은 한일 위안부 합의와 관련한 대화 내용 공개를 요구했지만 청와대는 거부했다. 2016. 2. 1.

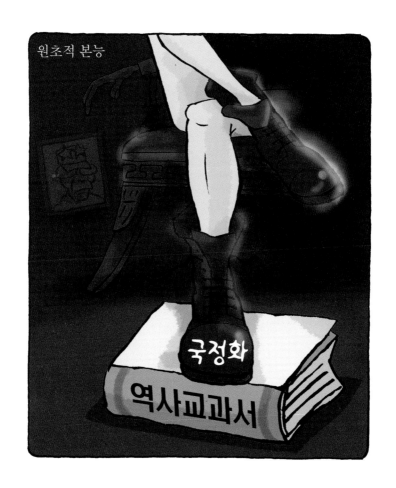

원초적 본능

원초적 본능

박근혜 대통령이 시민사회의 반대에도 불구하고 역사교과서 국정화에 드라이브를 걸었다. 교육부도 공론화를 통해 국정체제 전환을 포함한 교과서 체제 개선방안 검토에 들어갔다. 역사교과서가 국정화되면 무엇이 가장 문제일까? 정권의 입맛에 따라 내용이 계속 바뀌게 되지 않을까? 2015. 11. 4.

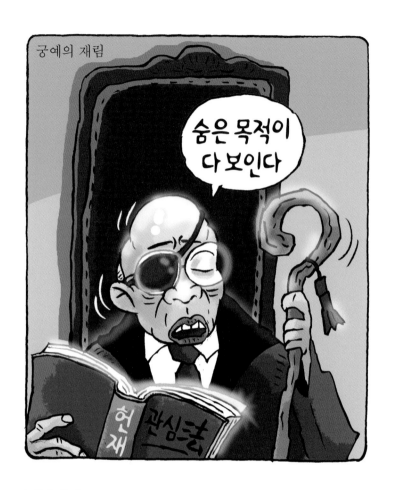

궁예의 재림

헌법재판소가 통합진보당의 목적과 활동이 민주적 기본질서를 위배했다며 진성 당원 3만 명이 당비를 내는 공당을 해산했다. 헌법재판소는 통합진보당이 폭력을 행사해 자유민주주의체제를 전복하고 최종적으로는 북한식 사회주의를 실현하려 한다고 주장했다. 관심법이다. 통합진보당 강령에 단 한마디도 실리지 않은 얘기다. 2014. 12. 23.

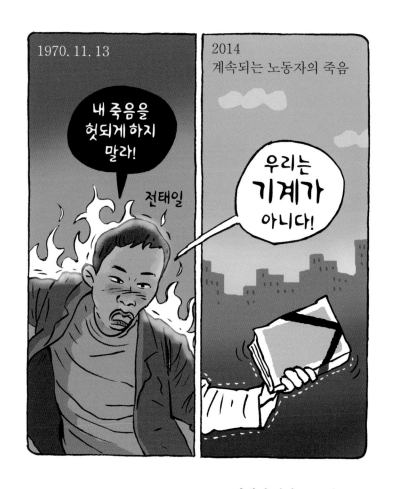

전태열 열사 44주기를 맞아

1970년 고 전태일 열사가 '근로기준법을 준수하라'를 외치면서 자기 몸을 불살랐지만 지금까지도 노동자들의 열악한 노동환경 개선은 요원하다. 하청노동자들이 매일 한 명씩 어딘가에서 죽어가고 있다. 고용노동부 자료에 따르면 2014년 일터에서 사망사고한 하청노동자만 242명(부상자 39명)에 이른다. 2014. 11. 12.

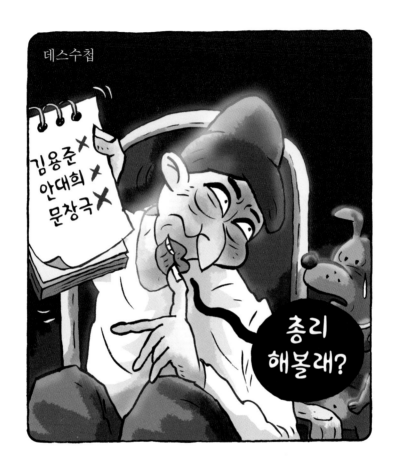

그녀의 데스수첩

박근혜 대통령이 미숙한 세월호 참사 대응으로 사의를 표명한 정홍원 총리의 후임으로 지명한 3명이 모두 낙마했다. 안대희 전 대법관은 법조계의 고질적인 전관예우 문제로, 김용균 전 헌법재판소장은 도덕성 논란으로, 문창극 〈중앙일보〉 전 주필은 왜곡된 역사관과 국가관으로 발목이 잡혔다. 2014. 6. 25.

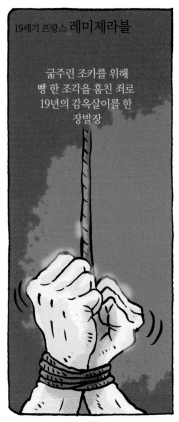

19세기 프랑스 **레미제라블**

굶주린 조카를 위해
빵 한 조각을 훔친 죄로
19년의 감옥살이를 한
장발장

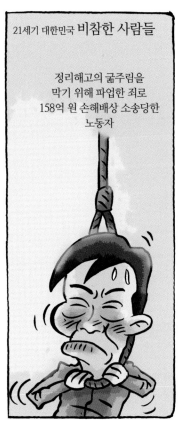

21세기 대한민국 **비참한 사람들**

정리해고의 굶주림을
막기 위해 파업한 죄로
158억 원 손해배상 소송당한
노동자

손해배상 철회하라

한진중공업 최강서 씨가 '태어나 듣지도 보지도 못한 돈 158억'이라는 유서를 남기고
스스로 목숨을 끊었다. 한진중공업은 어려운 회사 사정을 이유로 노동자 172명을 정리
해고했다. 노조가 파업에 들어가자 회사는 이들에게 158억 원의 가압류를 걸었다. 노
동자의 정당한 쟁의 행위에는 손해배상을 청구해서는 안 된다. 2012. 12. 25.

비평과 비유 사이

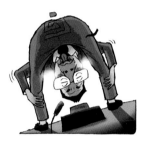

비평과 비유 사이는
한국 사회의 다양한 문제와
대한민국에서 벌어진 굵직굵직한 사건사고를
자유롭게 비판한 만평이다.
시사만화가는 우리 사회를 관찰하고
비평할 만한 일들을 찾아 그림으로 그려내는 사람이다.
다시 말하면 만평은 우리 사회 전반에 대한 반성과
새로운 미래를 모색하도록 하는 데 존재 이유가 있다.
리얼리티가 거세되고 돈벌이에만 급급한 세상이다.
자본주의가 심화할수록 타인의 아픔에 공감하는 감수성과
세상을 분석하는 안목이 절실하다.
만평을 보길 권한다.
특히 청소년들의 올바른 세계관 형성과 비평 능력을 키우는데
한 편의 만평은 큰 도움이 될 것이다.

현실은
대한민국의 암울한 현실 까발린 세월호 참사

　세월호 침몰은 정부의 무능과 관료의 부패, 기업의 탐욕이 만든 대참사였다. 이명박 정부의 무차별적인 규제완화와 박근혜 정부의 어리숙한 대처, 돈과 이권에만 관심인 악덕 기업과 관료들의 안전불감증이 원인이었다.

　단 한 명의 생명도 살려내지 못했다. 선원들은 배가 가라앉기 전까지 승객의 안전과 구조를 책임져야 했지만 '가만히 있으라'는 말만 남기고 도망갔다. 해경들은 최선을 다해 아이들을 구조해도 모자랄 지경에 무기력한 대응으로 304명의 생명을 수장시켰다. 해운업체는 오로지 돈을 많이 벌기 위해 고물 배를 사다가 무리하게 개조했고, 안전에 필수인 평행수를 버리고 화물을 과적했다. 그마저도 화물을 제대로 묶지 않아 세월호의 침몰을 앞당겼다. 공무원들은 떡고물에 눈이 멀어 불법과 탈법을 자행하는 업체 감독에 소홀했으며, 퇴직해서는 해운업체에 재취업해 기업 이익을 불리는데 바람막이 역할을 했다.

　세월호 참사는 배가 침몰한 게 아니라 대한민국의 제도가 무너진 사건이다. 박정희표 개발독재와 사람보다 돈을 숭배하는 신자유주의의 적폐가 만든 총체적 부실이다. 제2의 세월호 참사를 막기 위해서는 국민의 생명과 안전을 지키는 국가의 역할부터 재정립해야 한다. 2014. 5. 8.

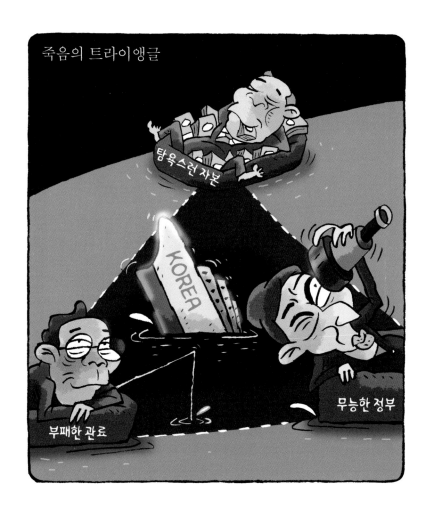

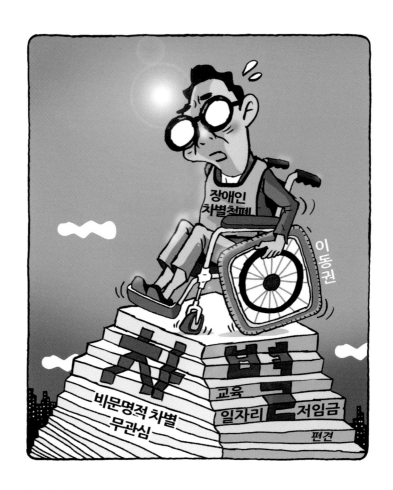

차별의 계단

임시국회에서 '포괄적 차별금지법' 즉각 제정을 요구하는 목소리가 거세다. 국회 앞에
서는 차별금지법 제정을 촉구하는 단식농성까지 벌어지고 있다. 인권과 평등의 가치
를 실현하기 위해서는 차별을 금지하고, 혐오에 따른 피해를 구제하며, 차별과 혐오를
예방하는 '포괄적 차별금지법' 제정이 절실하다. 2022. 4. 20.

김진숙 37년

김진숙 민주노총 부산본부 지도위원이 복직한 뒤 같은 날 퇴직했다. 복직투쟁을 벌인
지 37년 만이다. 김 위원은 옛 한진중공업 영도조선소에서 용접공으로 일하다 해고됐
다. 그의 복직은 개인의 명예회복을 넘어 인간의 존엄과 노동의 가치의 회복하는 일이
자 과거의 잘못을 바로잡고 미래 삶의 이정표를 다시 설정한 일이다. 2022. 2. 25.

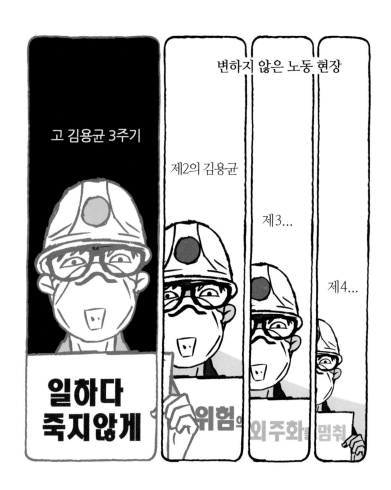

고 김용균 3주기

태안화력발전소에서 하청업체 소속으로 일하던 24살 김용균 씨가 석탄운송용 컨베이어벨트에 끼여 숨진 지 3년이 됐다. 그의 죽음은 우리 사회에 외주화의 위험을 알렸지만 산업 현장의 안전 문제는 크게 달라진 게 없다. 이후 컨테이너를 보수하던 23살 이선호 씨가, 현장실습하던 고3 홍정운 군이 세상을 떠났다. 2021. 12. 9.

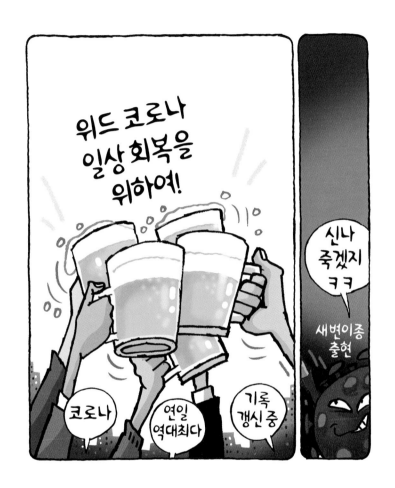

오미크론의 역습

코로나19 사태가 악화되면서 '위드 코로나'는 유보됐다. 신종변이 '오미크론'까지 등장
하면서 일상회복이 쉽지 않을 것으로 예상된다. 오미크론은 세계보건기구가 정한 코
로나19의 열세 번째 변이의 이름이다. 확산속도는 빠르지만 치명성이 낮아졌을 것이
란 분석도 있다. 마스크를 벗기에는 아직 이르다. 2011. 11. 26.

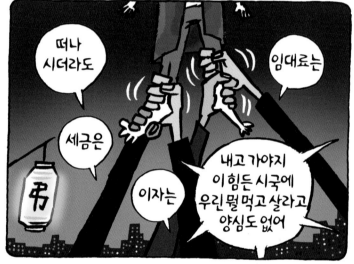

끝내 펴치 않은

방역당국의 2년 가까운 영업제한 조치로 자영업자들이 벼랑 끝에 몰렸다. 올 초부터 지금까지 자영업자 22명이 극단적인 선택을 했다. 자영업자들은 코로나19로 66조 원 넘는 빚을 떠안았다. 총 45만 3,000개의 매장은 문을 닫았다. 대대적인 지원책을 마련하고 근거 없는 사회적 거리두기는 지양해야 한다. 2021. 9. 15.

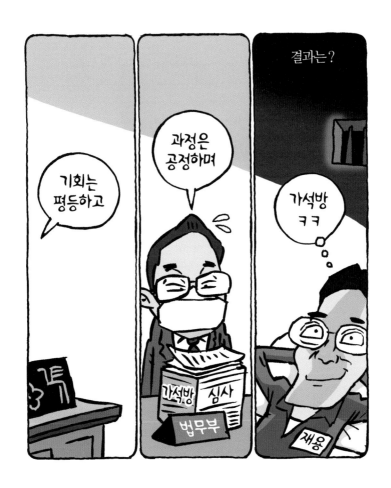

공정의 결과?

국정농단 사건으로 유죄 판결을 받고 복용 중이던 이재용 삼성전자 부회장이 광복절 특사로 풀려날까? 정치권에서는 가석방 가능성을 높게 보고 있다. 가석방 허가의 이유는 뻔하다. 삼성 봐주기, 재벌 총수를 위한 특혜다. 하지만 법무부는 '국가적 경제 상황과 글로벌 경제환경에 대한 고려'라고 밝힐 것이다. 2021. 8. 3.

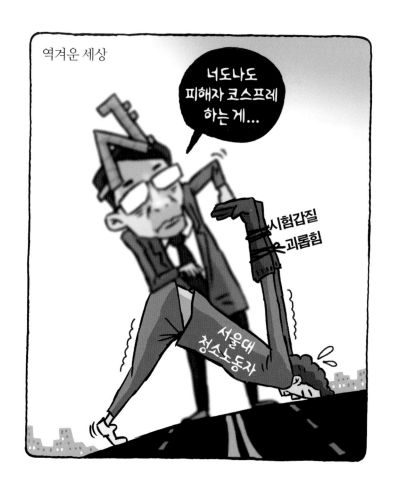

역겨운 세상

서울대학교 기숙사 청소노동자가 휴게실에서 숨진 채 발견됐다. 청소노동자 사망은 과로와 열악한 근무환경, 부당한 갑질이 부른 스트레스가 원인이었다. 구민교 서울대 학생처장은 너도나도 피해자 코스프레가 역겹다고 유족과 노조의 주장에 반발하는 글을 썼지만 글이 논란이 되자 결국 사표를 냈다. 2021. 7. 12.

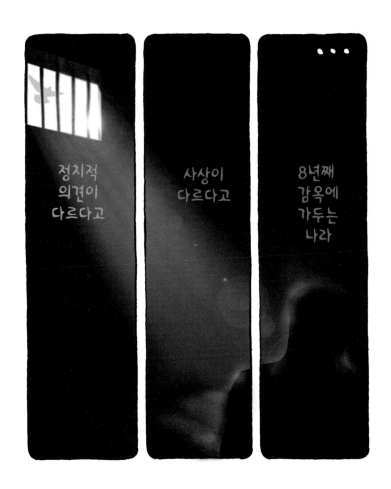

정치적
의견이
다르다고

사상이
다르다고

8년째
감옥에
가두는
나라

8년째 감옥

이석기 전 통합진보당 의원이 형법상 내란선동죄 등으로 9년 8개월 형을 선고받고 8년째 복역 중이다. 문재인 정부는 그동안 네 차례 기회가 있었지만 사면이나 가석방을 받아들이지 않았다. 사상의 자유를 인정하지 않는 한국 민주주의의 수준이 딱 이 정도다. 이제는 자주, 민주, 통일을 시대 과제로 얘기하면 안 되나? 2021. 7. 1.

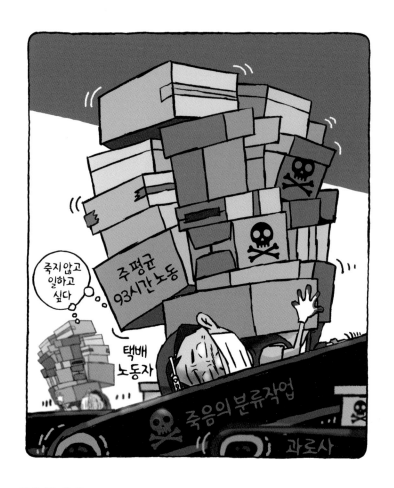

죽음의 택배

우체국택배 노동자들이 서울 여의도 포스트타워 1층 로비를 점거하고 농성에 돌입했다. 우정사업본부가 사회적 합의 기구에서 제시한 연구용역 결과 등을 토대로 산정된 비용을 지급하지 않아서다. 택배회사가 분류작업 비용을 부담해야 한다. 택배노동자에게 분류작업을 시키지 않아야 이들의 과로사를 막을 수 있다. 2021. 6. 14.

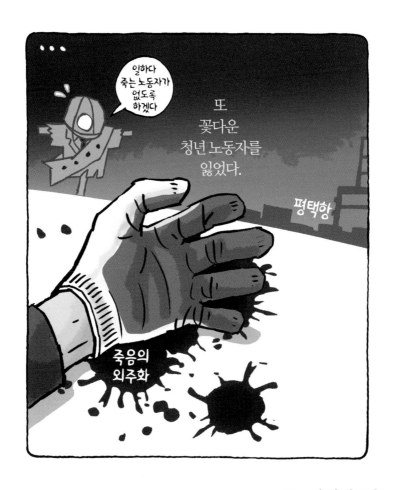

또, 죽음의 외주화

평택항에서 용역회사 아르바이트를 하던 이선호 씨가 컨테이너에 깔려 숨졌다. 평소 검역업무를 하다가 처음으로 컨테이너 관련 업무에 투입된 뒤 사고를 당했다. 이 씨는 안전교육을 받지 않았다. 안전장비도 지급받지 못했고, 현장에는 안전 관리자도 없었다. 중대재해처벌법 보완과 산업안전에 대한 대책이 절실하다. 2021. 5. 7.

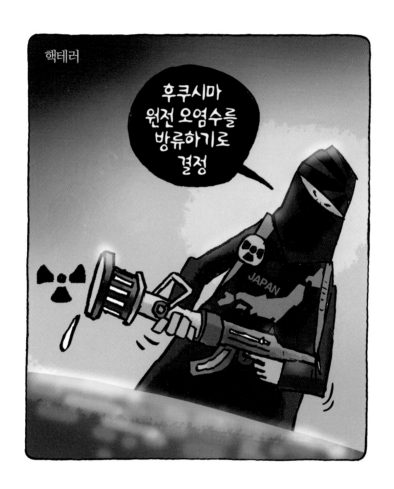

핵테러

일본 정부가 후쿠시마 원전 오염수를 바다에 방출하기로 했다. 인체에 영향이 없는 수준까지 희석해 방류한다는 말도 안 되는 얘기로 밀어붙이는 중이다. 오염수에는 삼중수소, 세슘 등 수많은 방사성 물질이 포함돼 있다. 우리나라 국민의 건강과 안정, 해양 환경 피해방지를 위해 어떤 수를 쓰더라도 막아야 한다. 2021. 4. 13.

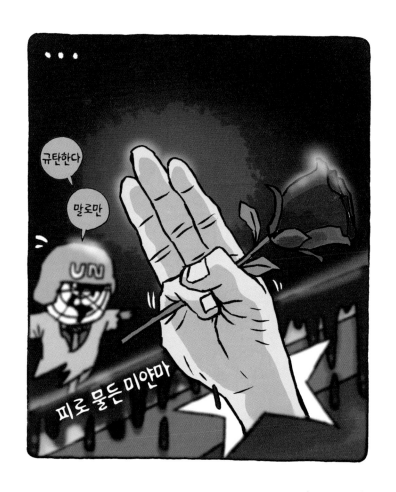

피로 물든 평화

미얀마에서 유혈사태가 계속되고 있다. 시위대를 향한 군부정권의 무차별 총격으로 수백 명의 시민이 사망했다. 유엔 안전보장이사회는 군부의 폭력을 제압할 실효성 있는 조치를 내놓지 못하고 규탄 성명만 읽고 있다. 러시아와 중국의 반대로 제재 결의안 채택에 실패해서다. 유엔이 너무도 무기력하게 느껴진다. 2021. 4. 2.

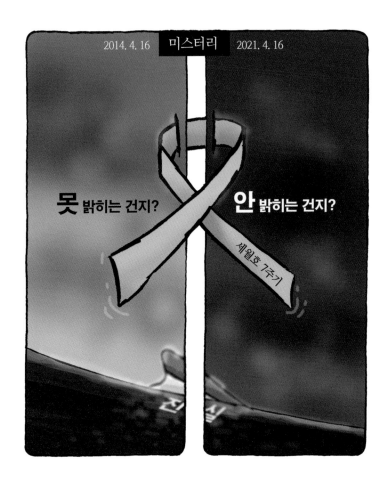

미스터리

국가의 미흡한 대처로 304명이 희생된 세월호 참사 7주기를 맞았다. 참사의 진상과 책임소재를 밝혀 다시는 이런 일이 없도록 해야 한다. 7년이 지난 지금도 진실은 온전히 밝혀지지 않았다. 발생원인이 뭔지, 당일 컨트롤타워는 왜 멈췄는지, 공안기관의 인권침해는 어디까지였는지 아직도 의문이다. 2021. 4. 16.

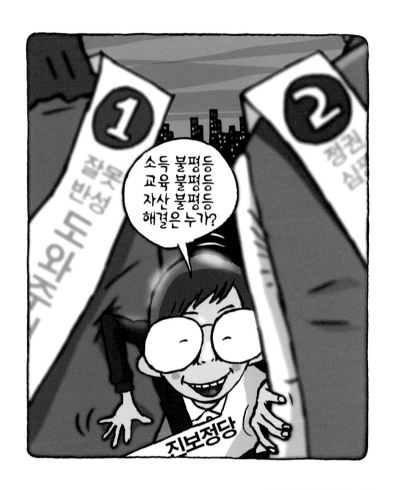

불평등 해결은 누가?

노동자, 서민을 위한 정당은 어디일까? 수구 세력의 도발을 막고 문재인 정부의 왼쪽
에서 개혁을 도울 정당은 진보정당이다. 민중을 위한 정당은 1번과 2번이 아니다. 엘리
트 정치인이나 보수정당을 믿지 말고 여러분이 서 있는 자리에서 함께 싸워줄 사람을
국회로 보내야 한다. 2021. 3. 25.

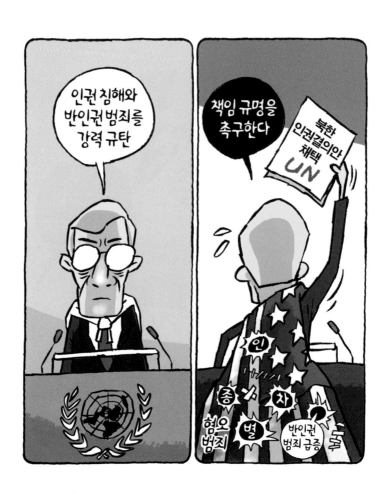

당신들부터

문재인 정부가 유엔 인권이사회에서 채택한 북한인권결의안에 3년 연속 공동제안국으로 이름을 올리지 않았다. 북한인권 문제를 적극적으로 제기하는 건 한반도 평화에 좋지 않은 영향을 미친다. 그런데도 미국은 북한인권을 강하게 비판하며 제재에 열을 올리고 있다. 미국 사회에 만연한 인종차별 문제부터 해결하길 바란다. 2021. 3. 24.

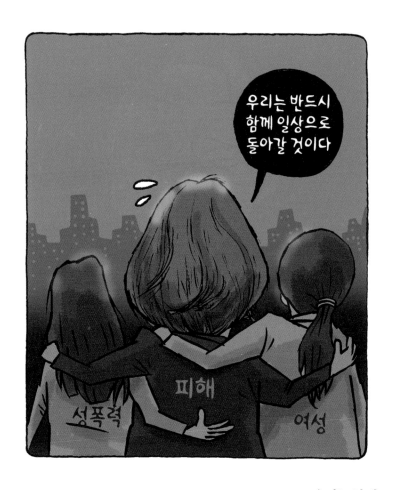

우리는 함께

국가인권위원회가 박원순 전 서울시장의 성추행 의혹에 대해 성희롱이 맞다고 인정했다. 서울시 직원들의 묵인·방조 의혹에 대해서는 피해자의 전보 요청을 박 시장의 성희롱 때문이라고 인지한 정황은 파악되지 않았지만 두 사람의 관계를 친밀한 관계라고만 바라본 낮은 성 인지 감수성은 문제라고 판단했다. 2021. 1. 25.

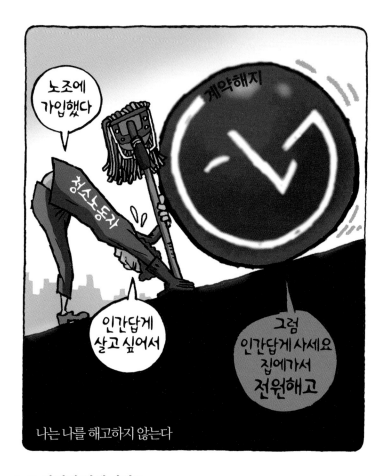

노조 하려면 집에 가라?

LG트윈타워 청소노동자 35명이 노조 활동을 했다는 이유로 집단해고를 당했다. LG 그룹은 직접 계약 당사자가 아니라는 입장이지만 건물관리 업무를 수행하는 에스앤아 이코퍼레이션은 (주)LG가 100% 출자한 자회사다. LG는 노조를 인정하고 함께 더불 어 사는 방향으로 사태를 해결해야 한다. 2021. 1. 20.

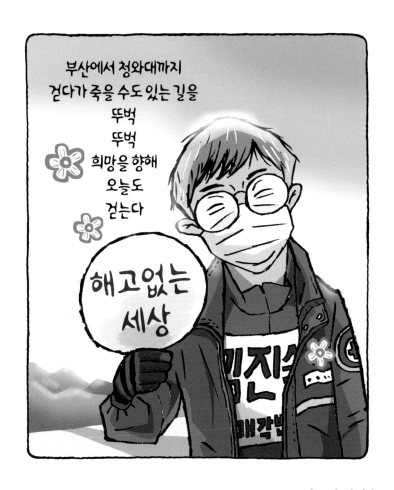

뚜벅뚜벅 김진숙

김진숙 민주노총 부산지역본부 지도위원이 복직과 노동환경 개선을 요구하며 부산에서 청와대까지 400㎞를 걸었다. 김 위원은 1981년 대한조선공사(현 한진중공업)에 입사한 뒤 1986년 열악한 노동 환경과 어용노조를 비판하는 유인물을 배포하다 경찰에 끌려갔고, 사측은 무단결근을 이유로 그를 해고했다. 2021. 1. 15.

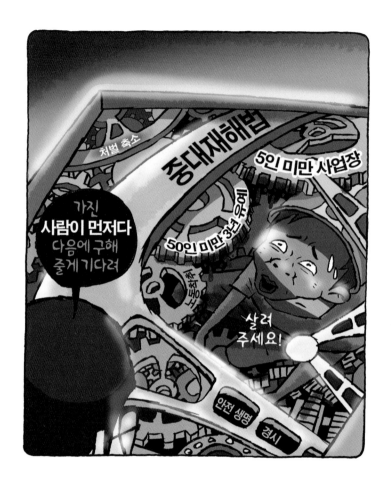

다음에 구해줄게

산업현장에서 인명사고가 발생할 때 안전관리에 소홀한 사업주를 무겁게 처벌하는 중대재해처벌법이 2022년 1월 말부터 시행되지만 50인 미만 사업장에 대해서는 적용이 3년 동안 유예됐다. 대부분 사망사고가 50인 미만의 사업장에서 일어나는 현실을 비춰보면 중대재해처벌법의 실효성이 거의 없다는 얘기다. 2021. 1. 12.

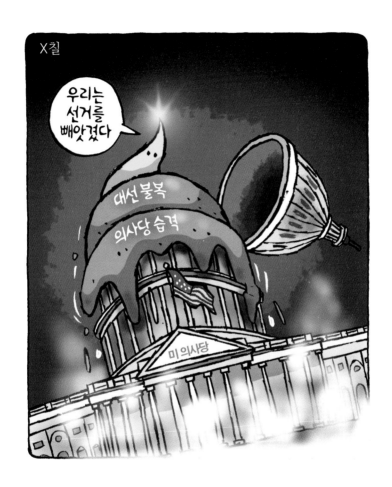

제국의 X칠

트럼프 대통령이 대선 불복을 외치며 시위대를 선동했다. 트럼프를 지지들은 민주주의의 상징인 미의사당에 난입해 미 의회를 쑥대밭으로 만들었다. 의회에서는 조 바이든 민주당 대선후보의 대통령 당선을 인증하는 상하원 합동회의가 열리는 중이었다. 의원들은 급작스러운 사태를 피해 달아났다. 2021. 1. 7.

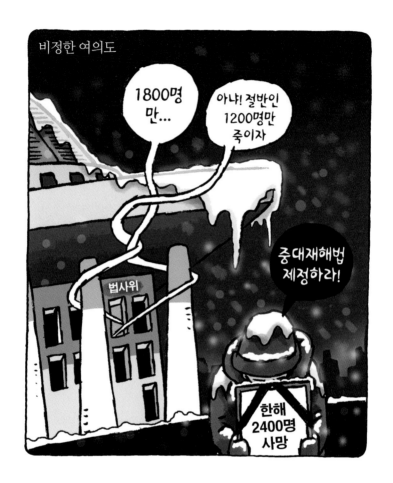

목숨 거래

노동자들이 법사위 법안심사소위에서 논의되고 있는 법안의 문제점을 지적하면서 모든 노동자에게 적용되는 중대재해처벌법 제정을 촉구했다. 단식 중인 김용균 씨 어머니와 시민사회, 노동계 대표도 논의할수록 후퇴되는 정부와 국회의 법안에 분노와 우려를 표했다. 2021. 1. 6.

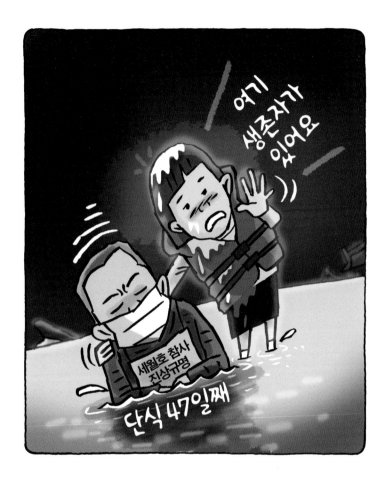

여기 생존자가 있다

세월호 참사 생존자 김성묵 씨의 청와대 앞 단식이 46일을 맞았다. 김 씨는 제대로 된 성과를 내지 못한 사회적참사특별조사위원회를 믿을 수 없고, 공소시효가 만료되는 상황에서 증거 인멸을 막기 위해 단식에 들어갔다. 촛불 정부가 들어섰는데 왜 세월호 진상규명을 위해 곡기를 끊는 상황이 계속돼야 하는지 의문이다. 2020. 11. 24.

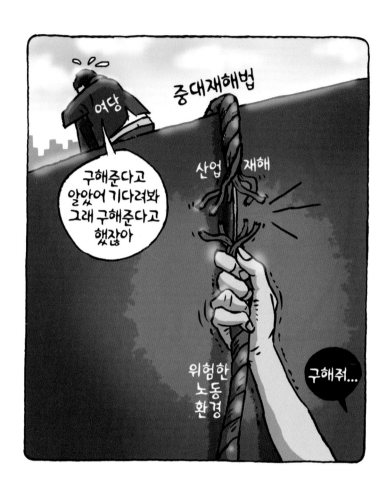

시간이 없어요

중대재해처벌법 제정이 난항이다. 국민들도 강력한 법 제정을 찬성하고, 노동계도 법안 내용이 미흡해 김용균법 없는 김용균법이라고 비판하지만 국민의힘이 '과잉입법'이라고 반대해서다. 국민의 힘은 이 법이 산업을 위축시키고, 경제생태계를 파괴하며, 기업 경영 자체를 막는 법이라고 한다. 사람보다 돈이 중요하다는 얘기다. 2020. 11. 19.

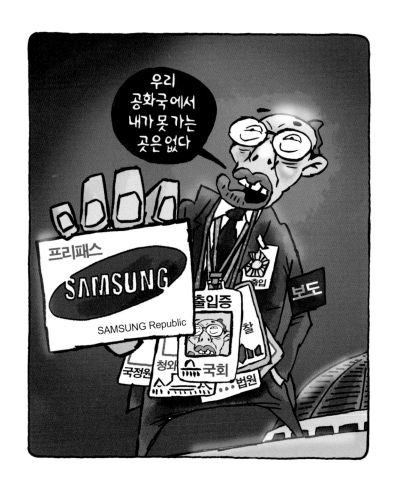

삼성 프리패스

국회가 삼성에 의해 유린당했다. 삼성전자 임원이 국회 출입기자 등록증을 발급받아
국회를 자유롭게 드나들었다. 문제가 된 임원은 새누리당 당직자 출신으로 소규모 언
론사와의 친분을 이용한 것으로 보인다. 삼성이 무소불위한 경제권력으로 전방위적인
로비활동을 펼치고 있다는 방증이다. 2020. 10. 8.

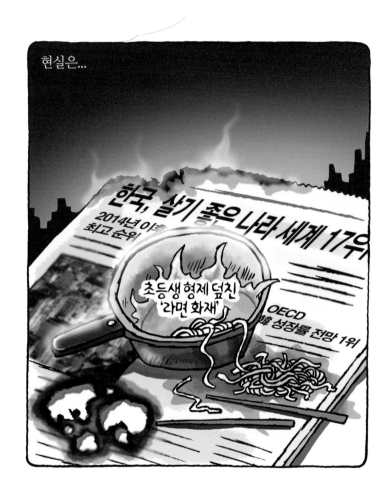

현실은...

한국, 살기 좋은 나라 세계 17위

2014년 아동
최고 순위

초등생 형제 덮친
'라면 화재'

OECD
韓 성장률 전망 1위

살기 좋은 나라

초등학생 형제가 집에서 라면을 끓여 먹다 화재로 중상을 입었다. 형제의 어머니는 사고 전날부터 집을 비웠다. 정부는 사건 발생 후 사례관리 가정 집중 모니터링 기간을 정해 아동 7만여 명을 대상으로 돌봄 공백과 방임 등 학대 발생 여부를 집중 점검하기로 했다. 항상 소 잃고 외양간 고친다. 2020. 9. 18.

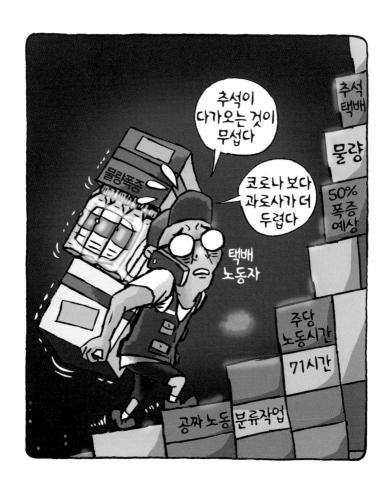

과로사

코로나19로 배달운송 물량이 폭증했다. 9월 14일부터는 추석 물량까지 더해 배달 물량이 50% 이상 증가할 것으로 예상된다. 여전히 분류작업 인원과 배달인력 증원은 없다. 택배, 화물운송, 집배 노동자의 과로사가 심각하게 우려된다. 노동자들의 과로사 방지를 위한 정부와 사업주의 실질적인 대책 마련이 절실하다. 2020. 9. 14.

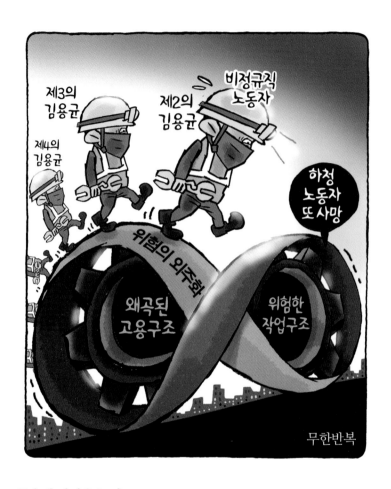

죽음의 뫼비우스 띠

한국서부발전이 태안화력에서 발생한 화물차 운전기사의 사망 사고 귀책을 본인으로 작성했다. 외주화와 열악한 노동환경이라는 구조적인 문제를 외면하고 운전기사에게 책임을 돌렸다. 김용균 재단은 어떤 안전장비 없이 스크루를 혼자 결박해야 하는 작업 구조가 또 한 명의 노동자를 죽였다고 성토했다. 2020. 9. 11.

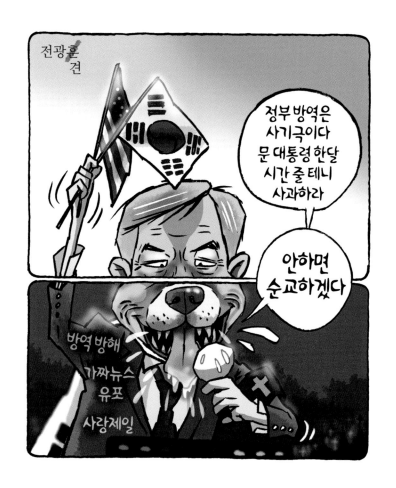

사과 안 하면 순교

전광훈 사랑제일교회 목사가 정부의 방역조치를 '사기극'이라며 문재인 대통령을 비난했다. 그는 "문 대통령이 국가 부정, 거짓 평화통일로 국민을 속이는 행위를 계속하면 한 달 뒤부터는 목숨을 던지겠다"면서 "순교할 각오가 돼 있다"고 주장했다. 전 목사뿐만 아니라 일부 유튜버들도 가짜 뉴스를 퍼뜨리고 있다. 2020. 9. 2.

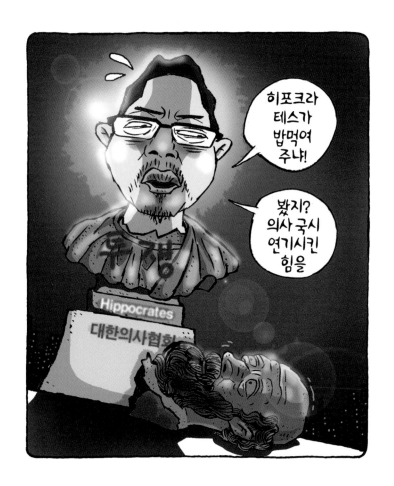

의사의 힘

코로나19로 의사 부족 문제가 대두됐다. 정부는 지방과 필수 진료과 의사 부족 문제를 해소하기 위해 의대 정원 확대와 공공의대 설치를 추진했다. 의료계는 이에 반발해 파업에 들어갔고, 의대생들은 국시 응시를 거부했다. 여론은 의사들의 밥그릇 지키기라고 비난했지만 의료계의 주장을 꺾을 만한 묘수는 요원하다. 2020. 8. 31.

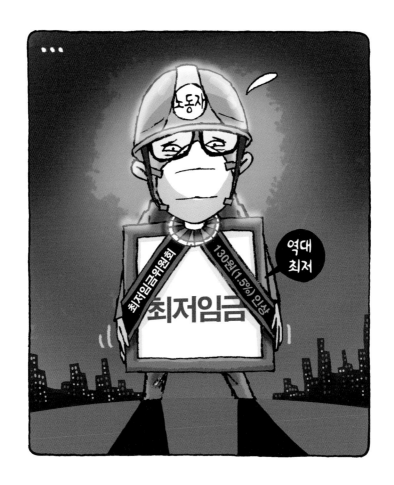

역대 최저

2021년 최저임금 시급이 130원 인상해 8,720원으로 결정됐다. 인상률 1.5%는 1988년 최저임금제가 도입된 이래 가장 낮은 수치다. 문재인 정부는 코로나 위기 상황까지 겹쳐 경제가 어렵다고 울상인 사용자를 위해 최저임금 속도조절에 들어갔다. 그래도 두 해 연속 최저임금 한 자릿수 인상은 좀처럼 수긍하기 어렵다. 2020. 7. 14.

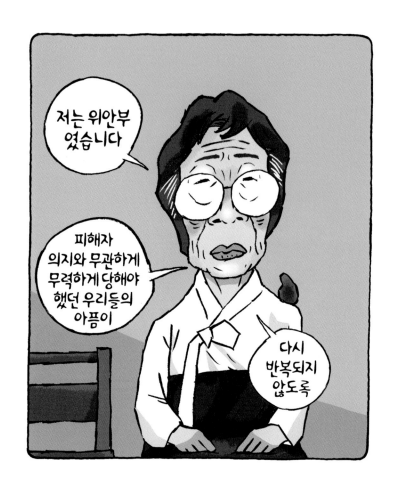

아픔이 반복되지 않도록

위안부 피해자 이용수 할머니가 "데모방식을 바꾸자는 거지 끝내자는 건 아니"라면서
역사 교육의 중요성을 강조했다. 그는 "올바른 역사교육을 해서 이 억울하고 누명 쓴
위안부 할머니를 해결해줄 사람은 학생이라고 생각한다"면서 일본의 사죄와 배상을
촉구했다. 이날 언론들이 주요 보도한 내용은 달랐다. 2020. 5. 25.

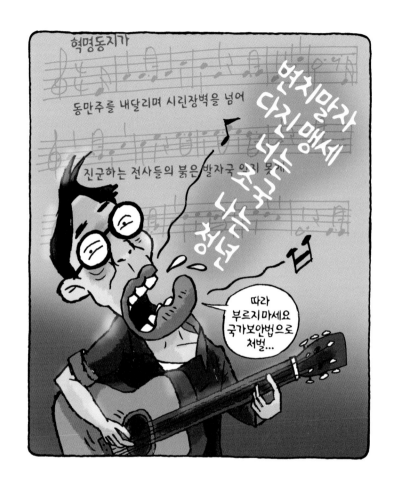

노래 부르면 불법

안소희 파주시 의원 등 3명이 유죄를 확정받았다. 통합진보당 행사에서 혁명동지가를
불렀다는 이유다. 혁명동지가는 가수 백자가 1991년 대학 재학 시절에 만든 노래다.
노랫말은 독립군처럼 힘내자는 마음으로 작사했다. 이제 이 노래를 부르면 안 된다. 국
가의 자유민주적 질서 위반으로 잡혀간다. 2020. 5. 15.

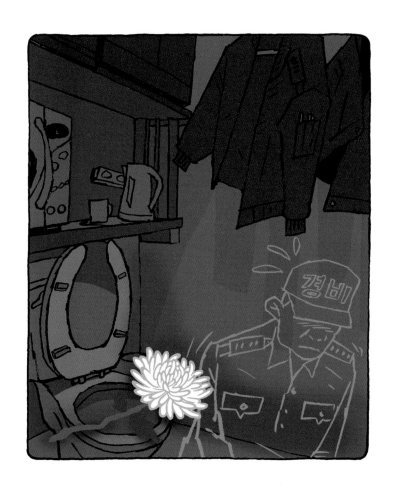

경비원의 절규

아파트경비원 최희석 씨가 입주민으로부터 수차례 폭언과 폭행, 갑질에 시달리다 스스로 목숨을 끊었다. 가해자는 최 씨를 화장실에 가둬놓고 폭행해 전치 3주의 피해를 입히기도 했다. 경비원 갑질 근절을 위한 법 마련과 함께 고용 불안정 해소, 열악한 근무환경 개선 등 근본적인 대책 마련도 요구된다. 2020. 5. 11.

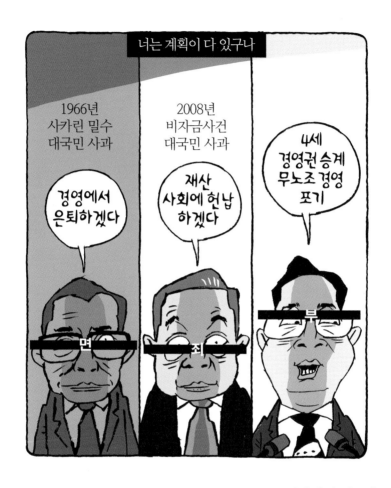

계획이 다 있구나

이재용 삼성전자 부회장이 대국민 사과를 하면서 4세 경영권 승계와 무노조 경영 포기를 선언했다. 말 그대로라면 혁신을 넘어 기업 지배체제에 엄청난 변화가 생긴다. 이 부회장이 약속을 잘 지킬지 지켜볼 일이다. 삼성 오너들은 과거 사법리스크가 발생할 때마다 과감한 승부수를 던지며 여태까지 살아남아 왔다. 2020. 5. 7.

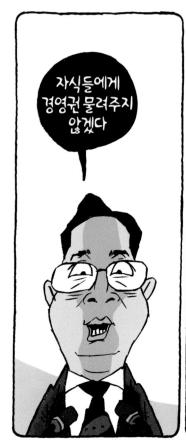
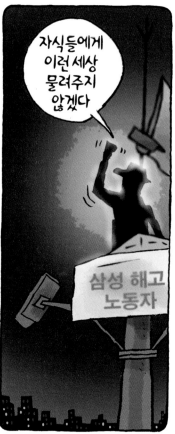

자식들에게

이재용 삼성전자 부회장이 대국민 사과를 하는 날 강남역사거리 CCTV 철탑 위에서 332일째 농성 중인 삼성테크윈 해고노동자 김용희 씨가 무기한 단식농성에 들어갔다. 이 부회장은 무노조 경영 포기를 선언했지만 정작 노조를 설립했다는 이유로 해고된 노동자들에게는 아무런 사과도 하지 않았다. 2020. 5. 6.

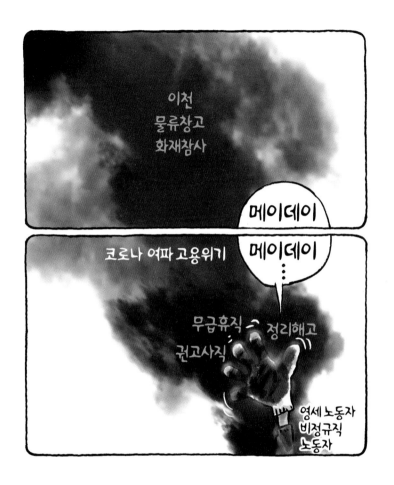

구조신호

이천 물류창고 공사현장에서 화재가 발생해 38명이 사망하고 10명이 부상을 당했다. 이 사건은 이미 예견된 참사였다. 한국산업안전보건공단은 시공사 건우와 발주사 한 익스프레스에 세 차례 화재위험을 주의했지만 이들은 조처를 취하지 않았다. 노동절 이다. 노동자들이 메이데이(구조요청)를 보내고 있다. 2020. 5. 1.

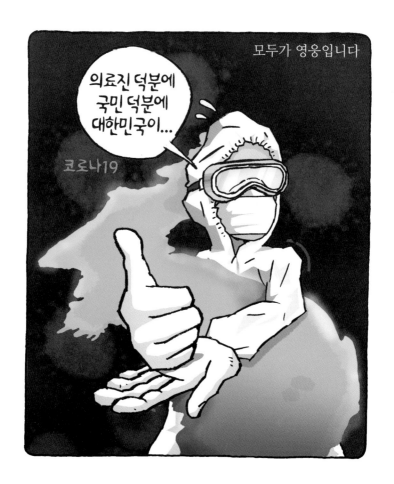

당신 덕분에

정부가 코로나19와 사투를 벌이는 의료진에게 힘을 보태기 위해 '덕분에 챌린지'를 준비했다. 의료진 덕분에 우리가 일상생활을 누리는 것에 감사와 응원의 메시지를 전하자는 의도다. 유명인이나 일반인들이 이 캠페인에 동참하고 있다. 문재인 대통령도 참모들과 함께 챌린지에 동참했다. 2020. 4. 28.

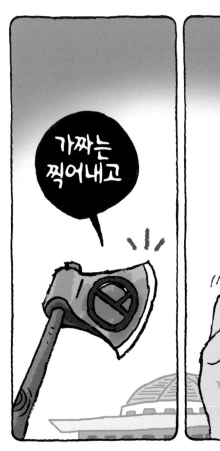
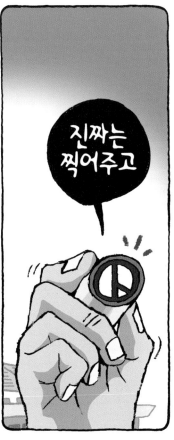

선택

세상은 요지경이다. '여기도 짜가, 저기도 짜가, 짜가가 판친다.' 4월 15일은 대한민국 제21대 국회의원 선거다. 만 18세 이상의 유권자가 처음으로 참가하는 선거이자 준연 동형 비례대표제가 적용되는 첫 선거다. 국민 섬기는 진짜 후보에게는 투표 도장을 꾹 찍어주고, 기득권 섬기는 가짜 후보에게는 도끼로 쩍 찍어내자. 2020. 4. 14.

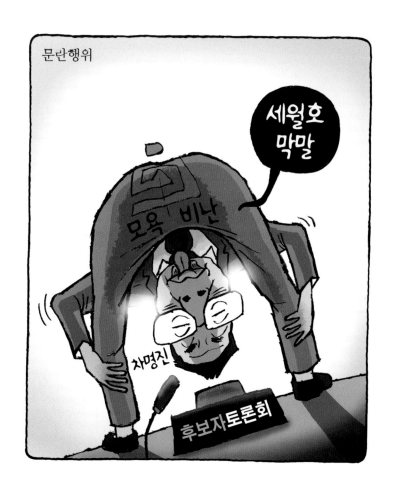

또 차명진

차명진 전 새누리당 의원이 선거방송토론위원회 주관 토론회에서 세월호와 관련한 망언을 쏟아냈다. 그는 세월호 유가족에게 '징하게 해쳐 먹는다'는 표현보다 더욱 수위가 높은 '세월호 자원봉사자와 세월호 유가족이 텐트 안에서 말로 표현할 수 없는 문란한 행위를 했다는 기사를 이미 알고 있다'고 비난을 퍼부었다. 2020. 4. 8.

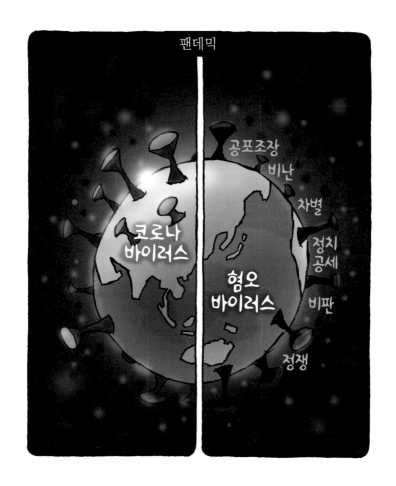

팬데믹

코로나19로 우리 사회에서의 혐오와 차별이 점점 확산하고 있다. 중국동포 거주 지역은 코로나 확산의 온상으로 취급됐고, 이태원발 집단 감염은 혐오의 대상을 성소수자로 향하게 했다. 정부는 평등 원칙에 입각한 방역 정책을 마련하고 혐오와 차별에 대한 대책을 수립해야 한다. 2020. 3. 15.

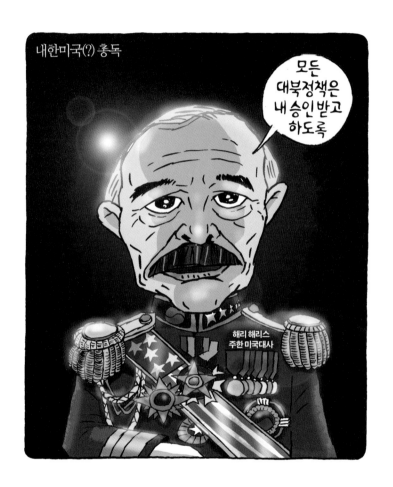

대한미국(?) 총독

해리스 미국대사가 한국 정부가 추진 중인 북한 개별관광에 대해 "한미 '워킹그룹'에서 논의해야 한다"고 말했다. 관광객들이 지나가는 DMZ는 유엔군사령부가 관여한다는 뜻도 내비쳤다. 유엔군사령부는 유엔이 아니라 미군의 사령부다. 문재인 정부는 '대북 정책은 대한민국의 주권에 관한 일'이라고 미 대사에게 경고했다. 2020. 1. 17.

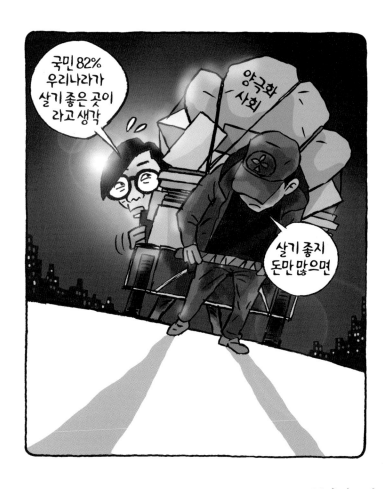

돈만 많으면

문화체육관광부가 공개한 2019년 한국인의 의식·가치관 조사 결과에 따르면 '우리나라가 살기 좋은 곳이라고 생각한다'고 답한 응답자가 81.9%를 차지했다. 경제적 양극화에 대해서는 90.6%가 '심각하다'고 응답했고, 본인 가정의 경제수준을 어느 정도로 보느냐는 질문엔 '중산층 이하'란 응답이 59.8%를 차지했다. 2019. 12. 9.

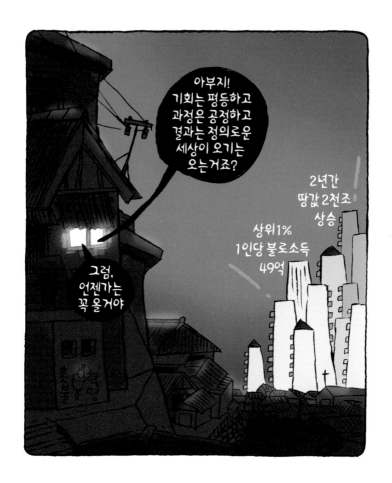

불로소득

문재인 정부 출범 이후 2년간 땅값 상승액이 2천조 원을 넘었다. 물가 상승률보다 높은 땅값 상승분을 불로소득으로 치환하면 전체 토지 38%를 보유한 상위 1%의 불로소득은 737조 원에 달했다. 상위 1% 1명이 49억 원, 연평균 25억 원씩 불로소득을 챙긴 셈이다. 부동산 불평등과 양극화를 해소하는 대안은 세금뿐이다. 2019. 12. 3.

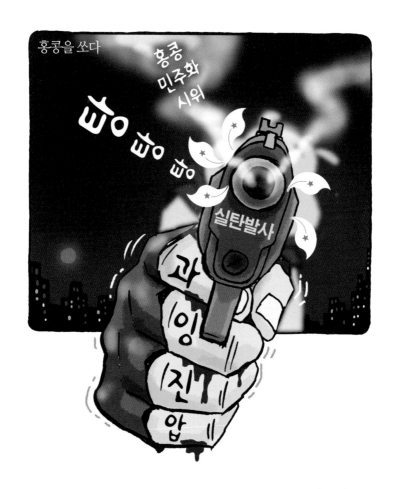

홍콩을 쏘다

홍콩 경찰이 실탄을 발사해 시위하던 시민이 중태에 빠졌다. 중국 공산당 지도부가 강
경 대응 방침을 공식화하고 시진핑 주석이 캐리 람 행정장관을 만나 흔들림 없는 진압
을 지시한 이후 홍콩 시위 관련 사상자가 잇따르고 있다. 홍콩 시민들은 실탄까지 발사
할 만큼 긴급한 상황이 아니었기에 큰 충격에 휩싸였다. 2019. 11. 12.

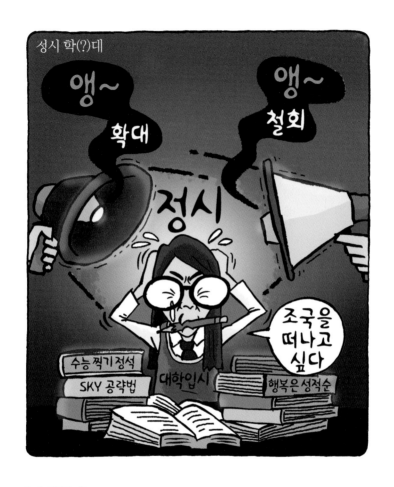

정시 학(?)대

조국 법무부 장관 후보자의 딸 입시 특혜 의혹으로 여론이 들끓었다. 문재인 대통령은 대입제도 재검토를 주문했고, 교육부는 '2022학년도 대입제도 개편방안 및 고교교육 혁신방향'을 발표한 지 1년도 채 되지 않아 정시 전형을 30% 이상 확대하기로 했다. 정시 확대, 그런다고 공정해질까? 학생들만 힘들게 됐다. 2019. 11. 6.

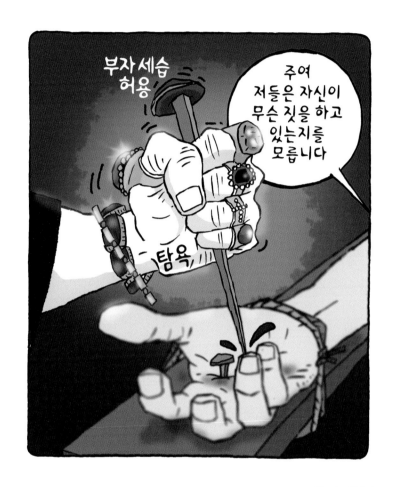

주여 저들은

기독법률가회가 명성교회의 목회직 세습을 교단 헌법 위반은 물론 세상의 상식도 무시하는 결정이라며 무효 입장을 냈다. 세습은 우상숭배이자 반교회적인 범죄다. 기독법률가회는 개신교 법조인 약 500명으로 구성됐다. 반면 대한예수교장로회 통합 교단 총회는 명성교회 목회직 세습을 허용했다. 2019. 9. 26.

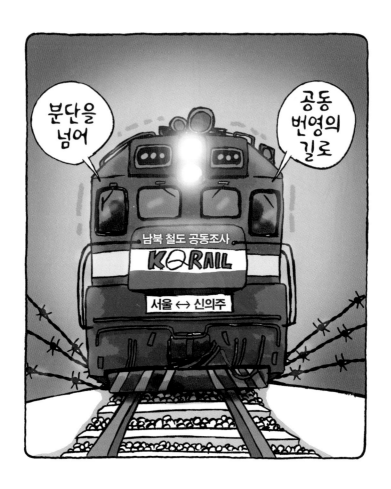

통일철마 출발

남측 기차가 북측 철도 구간으로 현지조사에 나선다. 기차 운행이 중단된 지 10년 만이다. 조사 구간은 경의선 개성~신의주 약 400㎞와 동해선 금강산~두만강 약 800㎞다. 조사가 순조롭게 진행되고, 안팎에서 재만 뿌리지 않으면 9월 평양공동선언에서 합의한 대로 연내 착공식도 가능하다. 힘내서 달려라. 2018. 11. 30.

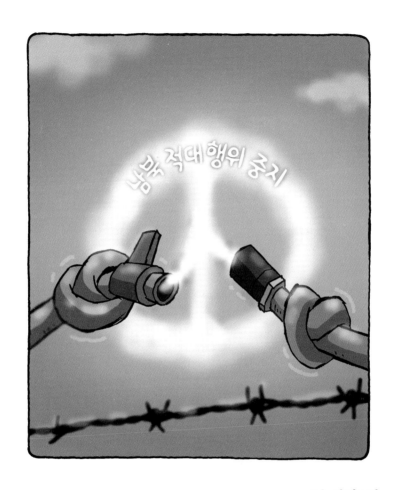

오늘부터 1일

남북이 판문점선언 이행을 위한 군사분야 합의에 따라 11월 1일 0시부로 지상, 해상, 공중에서 서로에 대한 모든 적대행위를 중지한다. 우발적 무력충돌 방지를 위한 작전도 수행된다. 남북관계를 안정적으로 발전시키는 계기이자 종전선언, 핵 위협 없는 한반도 평화 실현에 한 발짝 다가서는 조치다. 2018. 11. 1.

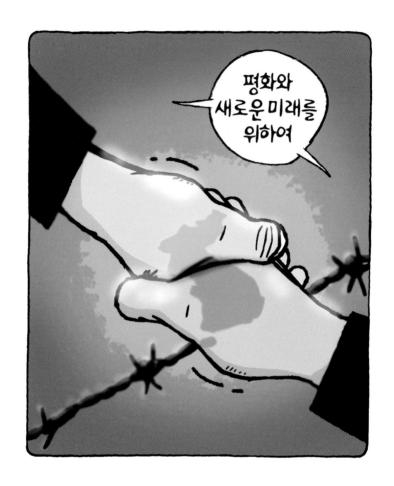

미래를 위하여

세 번째 남북정상회담이 열린다. 두 정상의 회담에 대한 기대가 높다. 남북이 진심으로 노력하면 한반도 평화와 민족 번영의 길은 멀지 않았다. 정상회담의 의제는 판문점선언 이행상황 점검과 추진 방향 확인, 한반도 항구적 평화정착과 공동번영, 한반도 비핵화 실현을 위한 실천적 방안이다. 2018. 9. 18.

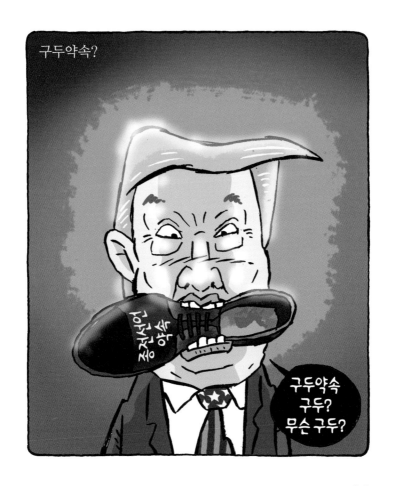

구두약속?

트럼프 대통령이 싱가포르에서 열린 북미정상회담에서 회담 뒤 곧 한국전쟁 종전선언에 서명하겠다고 김정은 국무위원장에 구두 약속했다. 하지만 미국 정부는 비핵화가먼저 이뤄져야 한다는 점을 내세우면서 약속을 불이행했고, 종전선언은 교착상태에빠졌다. 구두는 정말 그 구두였다. 2018. 8. 30.

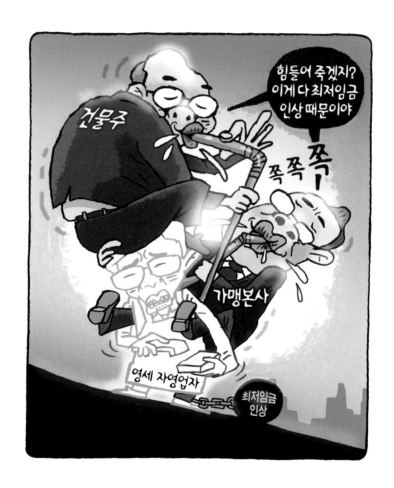

최저임금 때문이야

소상공인을 힘들게 하는 건 최저임금일까? 최저임금이 7,530원으로 전년 대비 16.4%가 인상되자 기업들과 보수 언론들이 소상공인의 어려운 사정을 최저임금 탓으로 돌리며 노동자와 이간질 중이다. 실제 소상공인을 힘들게 하는 건 상가임대료, 카드수수료, 본사의 과도한 로열티와 물품폭리 등의 갑질이다. 2018. 7. 18.

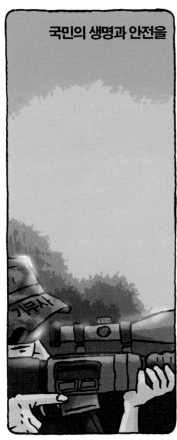
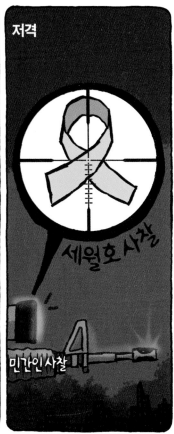

국민을 저격

기무사가 세월호 참사 후 조직적으로 민간인을 사찰한 사실이 드러났다. 사찰 자료는 청와대에 보고하고 여론과 언론 관리에 사용했으며, 세월호 촛불집회에 실시간 맞불 집회를 열 수 있도록 보수우익단체에도 넘겼다. 기무사는 유가족이 머물던 진도실내 체육관, 안산합동분향소에도 기무부대원을 상주시켰다. 2018. 7. 2.

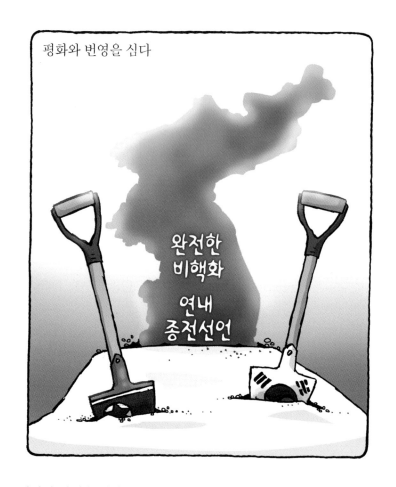

평화와 번영을 심다

문재인 대통령과 김정은 국무위원장이 '판문점 선언'에서 연내 종전선언을 추진키로 했다. 65년간 지속된 정전체제를 평화체제로 대체하기 위한 첫걸음이다. 판문점 선언에는 항구적이고 공고한 평화체제 구축을 위해 남북미 3자 또는 남북미중 4자 회담 개최를 적극 추진해 나가기로 했다. 2018. 4. 27.

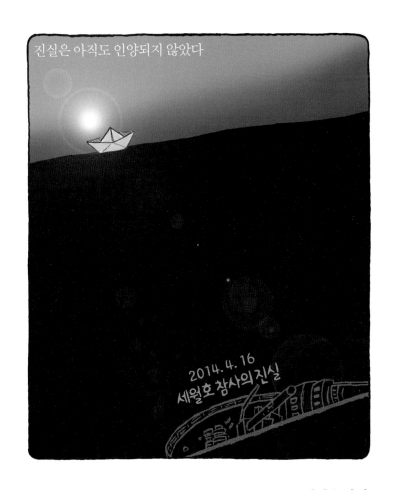

진실은 아직도

세월호 참사 4주기다. 세월호 침몰 원인과 참사 관련 진상은 규명되지 않았는데 또다시 4월이 됐다. 세월호가 뭍으로 나온 지 370일 됐는데 아직도 다섯 명은 돌아오지 못하고 차가운 바닷속에 있다. "잊지 않겠습니다. 원통한 죽음과 생명의 소중함, 우리 이웃의 아픔을 기억하겠습니다." 2018. 4. 13.

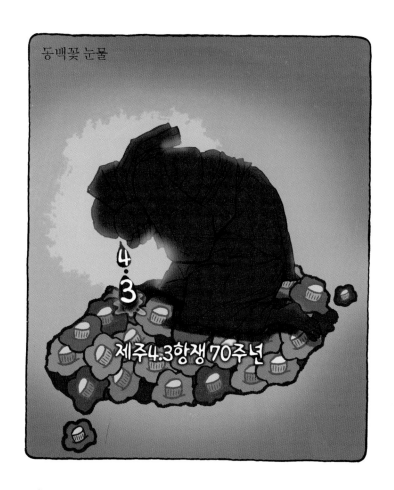

동백꽃 4.3

제주 4.3 항쟁 70주년이다. 고 노무현 대통령이 국가를 대표해 사과한 지 15년이 됐지만 이명박, 박근혜 정부 9년간 진상규명은 이뤄지지 않았다. 4.3 항쟁의 진실을 복원하고, 명예를 회복해서 희생자들의 원혼을 달래고, 유족들의 트라우마를 치유해야 한다. 4.3 항쟁의 역사도 후대에 제대로 알려야 한다. 2018. 4. 3.

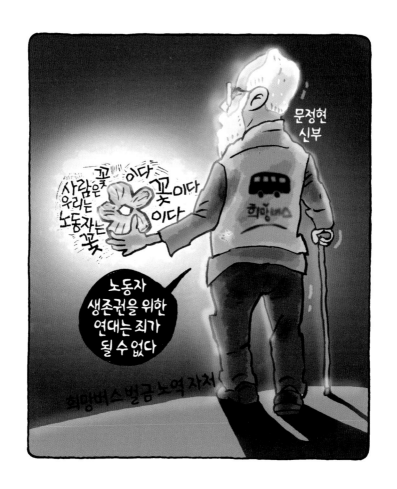

노역하는 신부님

문정현 신부가 2011년 '희망버스' 때문에 받은 벌금을 제주교도소에서 노역으로 대신
하기로 했다. 벌금은 공동주거침입 등 혐의로 받은 80만 원, 일 10만 원으로 계산하면
노역은 8일이다. 문 신부는 노동자들의 생존권을 함께 지키자는 연대가 죄가 될 수 없
어 벌금을 내지 않고 버텨 왔다. 2018. 3. 26.

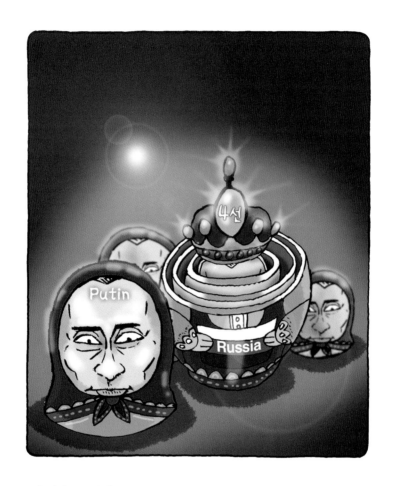

푸틴 다음 또 푸틴

블라디미르 푸틴 러시아 대통령이 또다시 국민의 선택을 받았다. 네 차례 대통령 선거 중 가장 높은 득표율인 76%를 얻어 4선 연임에 성공했다. 푸틴 대통령은 앞으로 2024 년까지 러시아를 다시 이끌게 된다. 푸틴 재집권으로 러시아와 미국, 영국, 독일 등 서 방국가의 강 대 강 대결 구도는 더욱 고착화될 것으로 예상된다. 2018. 3. 19.

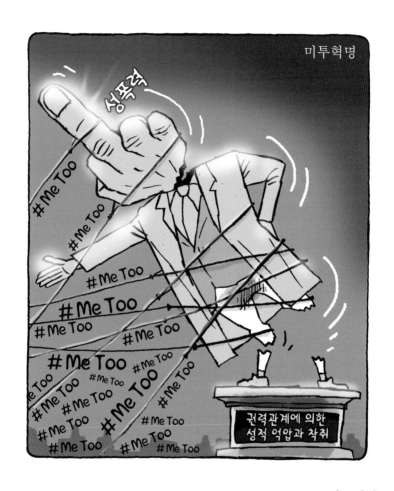

미투혁명

안희정 충남지사의 정치 생명은 수행비서를 성폭력 한 사실이 드러나면서 불명예스럽게 끝났다. 수행비서의 미투가 있던 날 안 지사는 "미투 운동은 인권 실현의 마지막 과제"라면서 "남성 중심의 권력 질서 속에서 행해지는 모든 폭력은 다 희롱이고 차별"이라고 미투 지지 의사를 밝혔지만 다 거짓이었다. 2018. 3. 6.

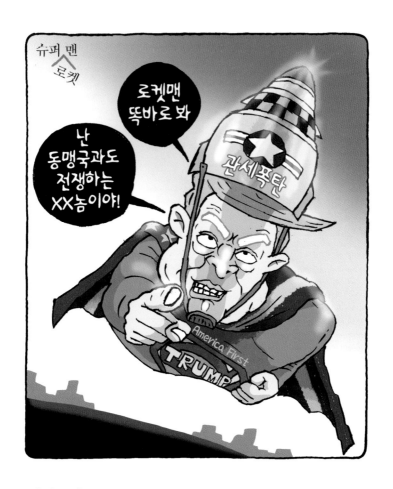

슈퍼맨 트럼프

트럼프 대통령은 대중 무역적자 개선을 위해 중국 상품에 고율관세를 부과하기로 했다. 중국은 미국에 보복관세로 맞불을 놓기로 했다. 미중 간 무역 전쟁은 두 나라에 수출 의존도가 높은 한국에 직접적인 타격을 입힐 것으로 예상된다. 속지 말자. 미국은 자유무역국가가 아니라 자국의 이익을 최선으로 하는 보호무역국가다. 2018. 3. 5.

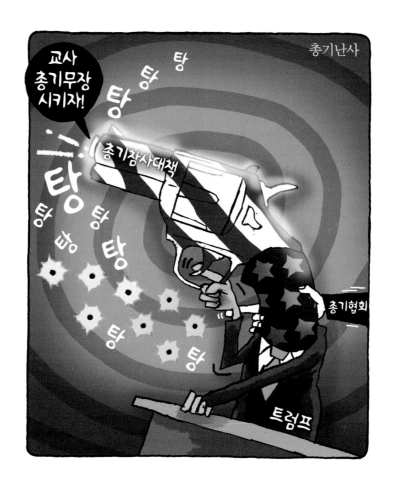

해결법

미국 플로리다주에 소재한 고등학교에서 총기난사 사건이 발생해 17명이 사망하고 17명은 중상을 입었다. 이 사건은 미국 사회에 총기 사용과 총기 규제에 대한 경각심을 불러일으켰다. 미국 정치권은 여론의 향방에 촉각을 곤두세우고 있지만 딱히 해결책은 없는 상태다. 공화당은 적극적인 총기규제를 반대하고 있다. 2018. 2. 23.

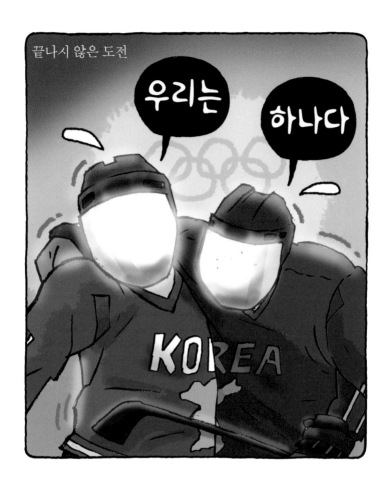

팀 코리아

르네 파젤 국제아이스하키연맹 회장이 2022년 베이징 동계올림픽에서도 여자 아이스하키 남북 단일팀을 유지하는 방안을 추진하겠다고 밝혔다. 남북 단일팀은 평창동계올림픽에서 한반도기를 가슴에 달고 출전해 전 세계에 한반도 평화 의지를 알렸다. 남북이 단일팀으로 베이징올림픽에 꼭 출전하길 바란다. 2018. 2. 21.

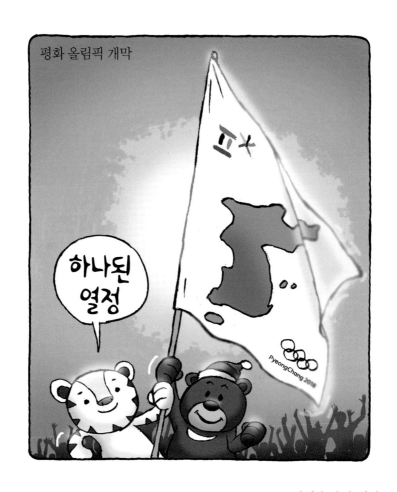

평화올림픽 개막

평창동계올림픽은 평화올림픽이었다. 남북한 개회식 공동입장, 여자 아이스하키 단일 팀 구성, 북한 응원단과 예술단 방한 등 남북이 하나 된 평화올림픽을 실현해 남북교류와 관계개선에 물꼬를 텄다. 북한은 피겨스케이팅을 포함한 5개 종목에서 선수 22명, 임원 24명 등 총 46명을 파견했다. 2018. 2. 8.

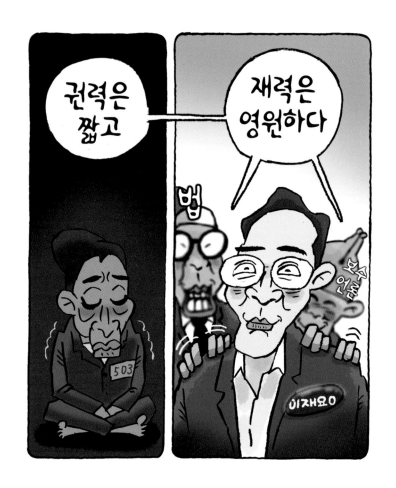

권력 위에 재력

이재용 삼성전자 부회장이 집행유예로 석방됐다. 재판부는 이 부회장이 박근혜 전 대통령과 최순실 씨의 강압에 못 이겨 돈을 준 것이지, 승계 작업을 위한 묵시적인 청탁은 아니라고 판단했다. 근데 이 사건은 누가 봐도 이 부회장이 삼성그룹의 경영권을 상속받기 위해 저지른 비리이자 부정부패 사건 아닌가? 2018. 2. 6.

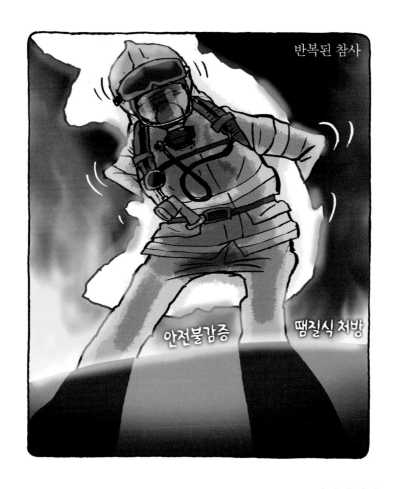

반복된 참사

경남 밀양 세종병원에서 화재가 발생해 47명이 숨지고 112명이 다쳤다. 충북 제천 스포츠센터 화재로 29명이 목숨을 잃은 지 불과 한 달만의 참사였다. 인명 피해가 커진 이유는 많았다. 도면에 있는 1층 방화문도 없었고, 스프링클러도 없었다. 30년 된 건물의 관리도 부실했고, 12차례나 불법 증개축이 무리하게 진행됐다. 2018. 1. 26.

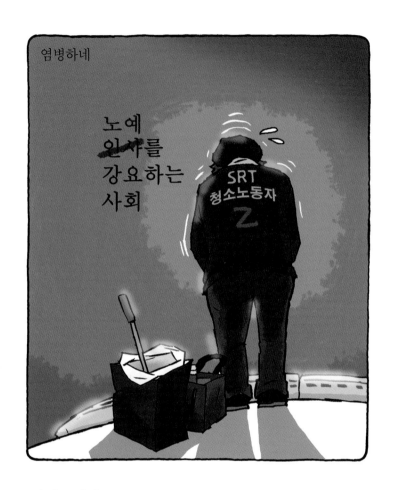

노예 강요 사회

고속열차 SRT 청소노동자 8명이 객실 간격에 맞춰 일렬로 서서 플랫폼으로 들어오는 열차를 향해 허리를 굽혀 인사하는 사진이 공개됐다. SR 측은 서비스 차별화이자 청소 용역업체와의 계약사항이라고 해명했다. 비선실세 최순실 씨가 특검에 출석할 때 "염 병하네"라고 외친 어느 청소노동자의 외침이 생각난다. 2018. 1. 16.

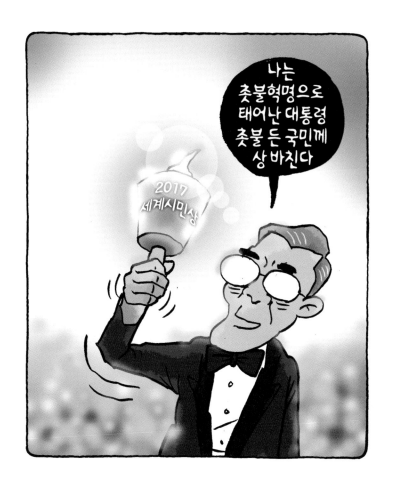

세계시민상

미국의 연구기관 애틀랜틱 카운슬이 세계시민상 수상자로 문재인 대통령을 선정했다. 애틀랜틱 카운슬은 문 대통령이 평생 인권과 민주주의를 위해 헌신하고 북한과의 긴장을 완화하려 노력해온 점을 높게 평가했다. 문 대통령은 촛불혁명으로 민주주의를 지킨 국민에게 영광을 넘겼다. 2017. 9. 20.

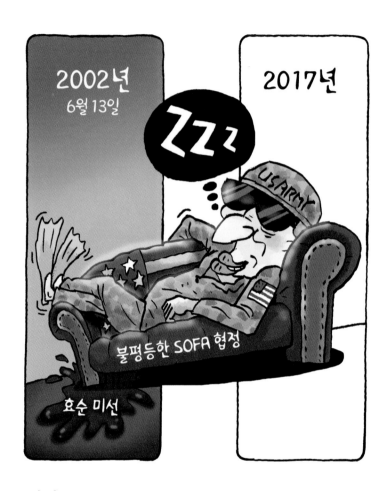

15년 뒤

효순이 미선이가 미군 장갑차에 깔려 숨을 거둔 뒤 진상규명과 책임자 처벌, SOFA 개정을 촉구했지만 아무것도 해결되지 않았다. 이 땅은 미국의 전쟁기지가 아니다. 불평등한 한미관계 바꾸고, 냉전 질서에 기초한 SOFA를 전면 개정해 사법, 인권, 환경, 검역 등에서 침해당한 우리 주권을 회복해야 한다. 2017. 6. 11.

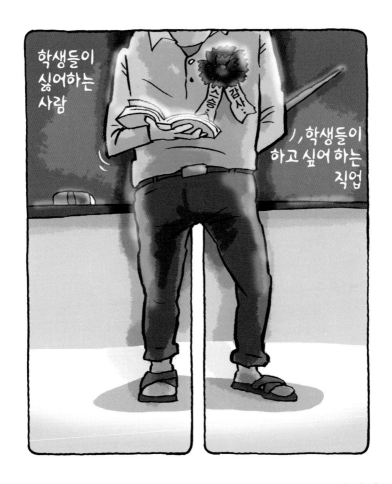

스승의 날

스승의 날을 교육의 날로 바꿔 교육의 의미를 돌아보자는 교사들의 의견이 늘고 있다. 교사들이 처리해야 하는 연간 업무가 227가지 정도라고 한다. 스승의 날로 교권을 세우기보다는 교사들의 어려운 현실을 공유하고 교육현장의 문제를 교사, 학부모, 학생이 함께 고민하는 교육의 날도 괜찮을 듯싶다. 2017. 5. 14.

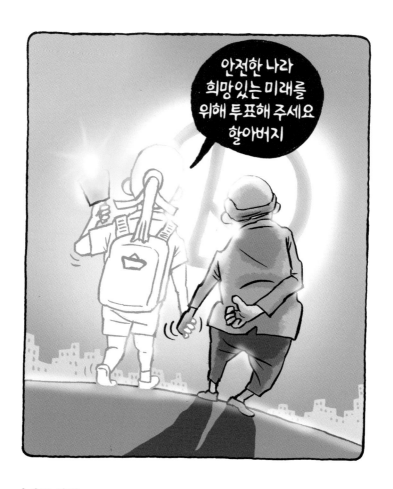

미래를 위해

박근혜 대통령 탄핵으로 장미대선이 실시된다. 촛불민심이 만든 대통령 선거지만 홍
보물 훼손, 폭행, 선거운동 방해, 흑색선전 등 구태적인 선거문화가 반복되고 있어 촛
불혁명의 의미가 퇴색되고 있다. 후보들의 공약을 꼼꼼하게 체크해보고 대한민국의
미래를 위해 지역색을 넘어 소중한 한 표를 던지길 바란다. 2017. 5. 8.

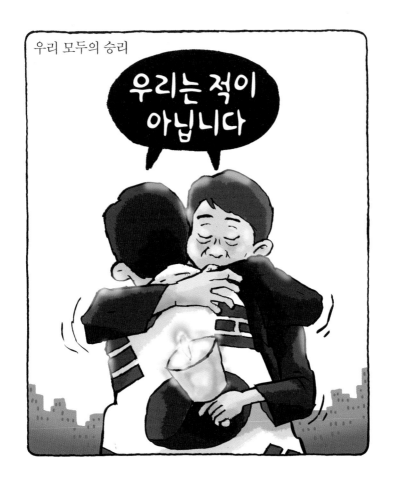

모두의 승리

헌법재판소가 박근혜 대통령을 파면했다. 박 대통령 탄핵은 촛불의 힘이 만들었다. 비가 오나, 눈이 오나, 바람이 부나 촛불을 들고 광장에 나온 국민이 끝내 탄핵정국을 이끌어냈다. 박근혜 대통령 탄핵은 '바람 불면 촛불은 꺼진다'는 망언에 맞서 '이게 나라냐'고 분노하던 민심이 일궈낸 혁명이다. 2017. 3. 10.

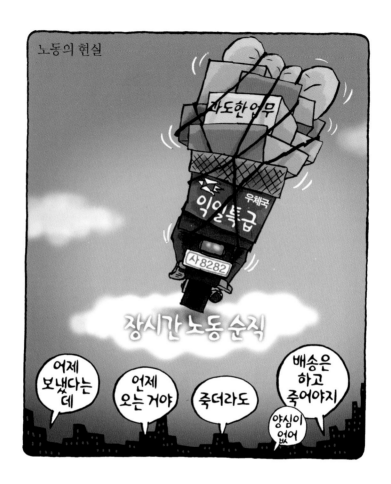

집배원 순직

영인우체국 조만식 집배원이 일요일에 출근해 일하다 집에 돌아간 뒤 숨졌다. 동료 집배원이 이튿날 조 씨가 출근하지 않아 자택을 방문해 확인해보니 사망한 상태였다. 사인은 과로로 인한 동맥경화였다. 과로의 가장 큰 요인은 인력 부족이다. 별도로 집배원 복무규정을 개정하던지 집배인력 충원이 필요하다. 2017. 2. 7.

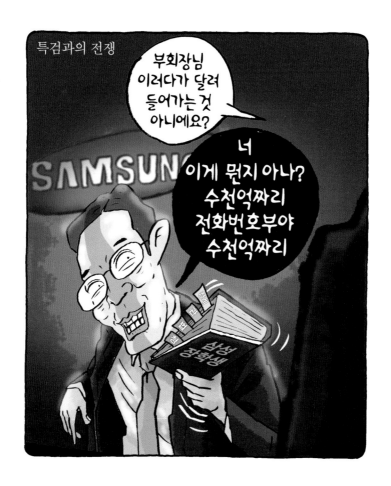

믿는 구석?

박영수 특검팀이 뇌물공여, 특정경제범죄가중처벌법상 횡령, 국회에서의 위증 등으로 이재용 삼성전자 부회장에게 구속영장을 청구했다. 뇌물공여의 대가는 불법 경영세습 이었다. 자신의 경영권을 확보하려고 공적연금인 국민연금을 사사로이 동원해 국민에 게 큰 피해를 줬다는 판단이다. 2017. 1. 16.

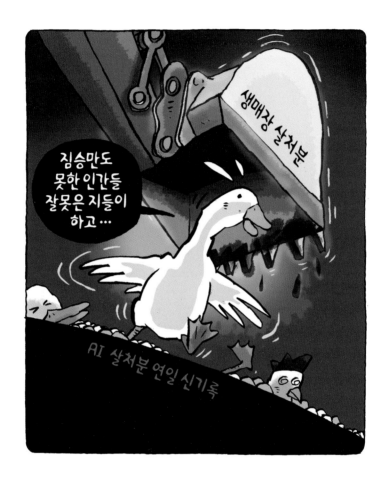

짐승만도 못한

조류 인플루엔자(AI)가 전국 닭, 오리 농가를 휩쓸면서 살처분한 가금류 수가 연일 신기록을 경신하고 있다. 사상 최악이었던 2014년의 피해 규모를 넘어선 원인은 방역 시스템의 문제였다. 정부의 초동 대응이 늦어 아무리 방역을 해도 확산을 막을 수 없었고, 방역 효과가 떨어지는 소독제를 보급해 피해를 늘렸다. 2016. 12. 23.

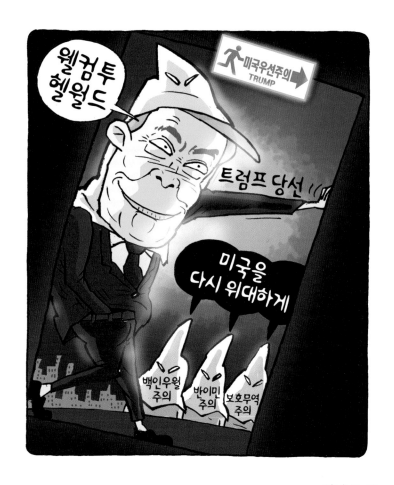

웰컴 투 헬

미국 대통령으로 당선된 도널드 트럼프 공화당 후보가 '미국을 다시 위대하게 만들겠다'는 기치를 내걸고 미국 우선주의에 근거한 6개 분야의 국정 기조를 밝혔다. 6개 분야는 미국을 우선으로 하는 에너지 계획과 외교정책, 일자리 회복과 성장, 미군 재건, 법질서 구축, 모든 미국인을 위한 무역협정이다. 2016. 11. 9.

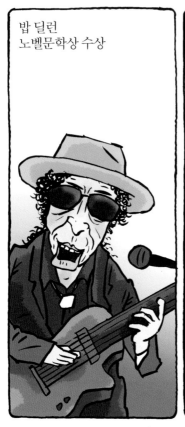

밥 딜런
노벨문학상 수상

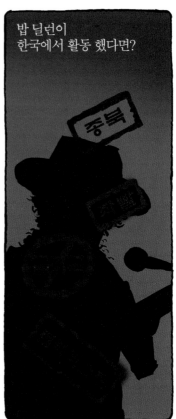

밥 딜런이
한국에서 활동 했다면?

종북

한국이라면?

미국의 싱어송라이터 밥 딜런이 노벨문학상 수상자로 선정됐다. 스웨덴 한림원은 그가 미국의 전통 안에서 새로운 시적 표현을 창조했다고 선정 이유를 밝혔다. 만약 밥 딜런이 한국에서 활동했다면 어떠했을까? 서슬 퍼런 박정희 정권 시절, 긴 머리카락을 휘날리며 자유와 평등, 반전과 민주주의를 외쳤다면 어떠했을까? 2016. 10. 16.

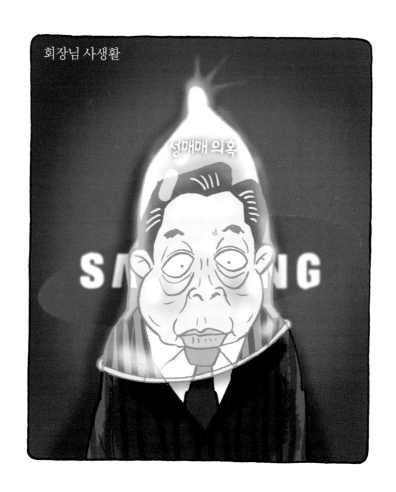

회장님 사생활

이건희 삼성전자 회장의 성매매가 의심되는 동영상이 공개됐다. 동영상에는 이 회장이 여러 차례 젊은 여성들과 성관계한 사실이 담겼다. 영상이 촬영된 곳은 이 회장의 자택과 안가였고, 삼성이 그룹 차원에서 안가를 마련하는 일에 개입했다는 정황도 포착됐다. 이건희 회장의 성매매에 대한 조사는 이뤄질까? 2016. 7. 22.

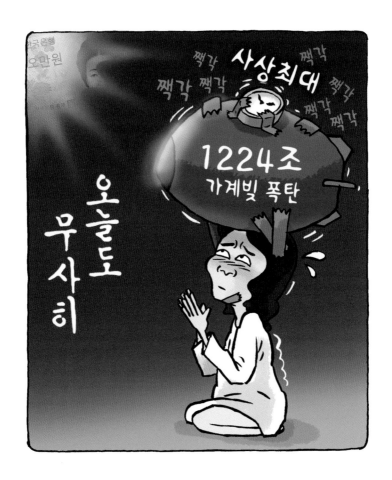

오늘도 무사히

아파트 마련을 위한 주택담보대출이 가계 부채를 사상 최대치로 끌어올렸다. 2016년 1분기 국내 가계 부채가 1223조 6706억 원을 기록했다. 가계 빚이 늘어난 가장 큰 이유 는 주택담보대출이었다. 정부가 대출 문턱을 높였지만 아파트 분양 호조에 따른 집단 대출 수요가 늘어 가계부채가 증가했다. 2016. 5. 26.

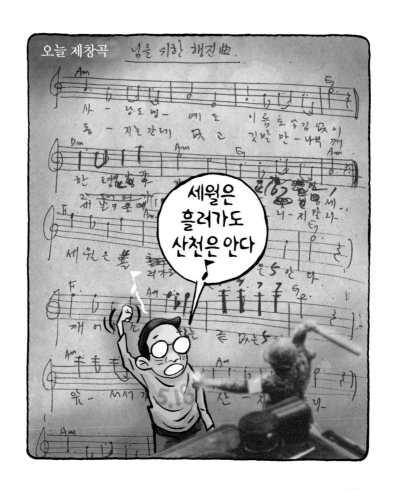

오늘 제창곡

노래 '임을 위한 행진곡'은 5.18민주화운동 기념식이 법정 기념식으로 치러진 2004년 부터 제창됐다. 그러나 이명박 정부가 공식 식순에서 제창을 제외하고, 박근혜 정부가 합창 형식으로만 유지하기로 해 기념식은 파행됐다. 결국 유가족과 오월 단체는 기념 식에 불참하고 구 묘역에서 별도로 행사를 열었다. 2016. 5. 17.

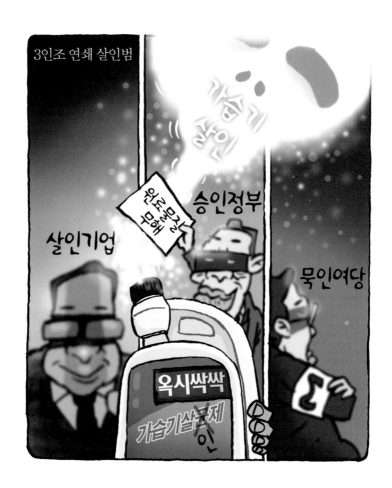

3인조 연쇄 살인범

가습기 살균제 사망 사건은 정부의 안전불감증과 기업의 도덕적 해이가 만든 합작품이다. 정부는 가습기 살균제 성분인 PHMG의 인체 유해성을 검사하지 않았다. 옥시가 PHMG를 가습기 살균제 원료로 사용해 제품을 출시했을 때도 마찬가지였다. 정부는 사망 사건이 발생한 이후에야 PHMG를 유해 물질로 지정했다. 2016. 5. 2.

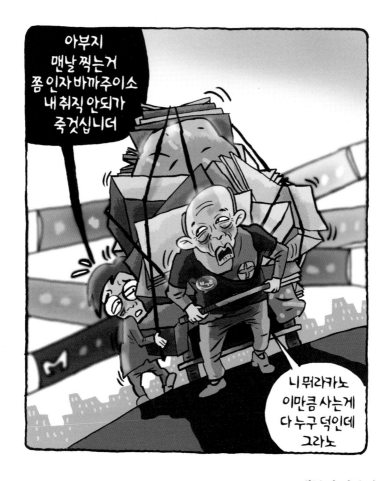

대통령 덕분에

고통받고 있는 서민의 눈물을 닦아주는 정당, 제 밥그릇만 지키는 기득권 정당이 아니라 국민 밥그릇을 챙기는 정당, 국민의 고통을 해결하기 위해 함께 싸우는 정당을 찍어야 한다. 노동자, 농민, 서민의 목소리를 대변하고 훼손된 민주주의와 인권을 지키는 진보정당을 지지해야 우리 삶이 달라진다. 2016. 4. 1.

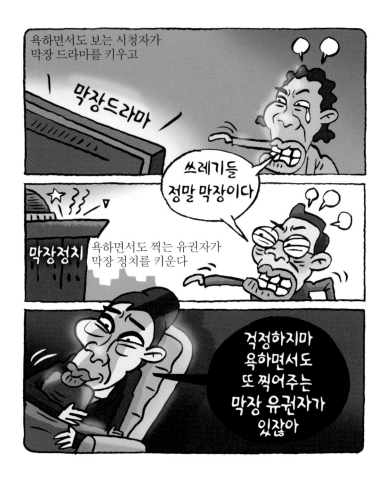

막장정치

친박과 비박 간에 공천갈등이 막장으로 치닫고 있다. 보수 정당은 노동자, 농민, 서민이 정치 기반이 아니다. 정책 역시 기업 규제와 분배보다 특혜와 성장이 초점이다. 그런데도 선거 때가 되면 서민과 농민, 노동자 중 보수 정당을 지지하는 사람이 있다. 후보의 자질과 능력, 정책을 검증해서 투표해야 한다. 2016. 3. 10.

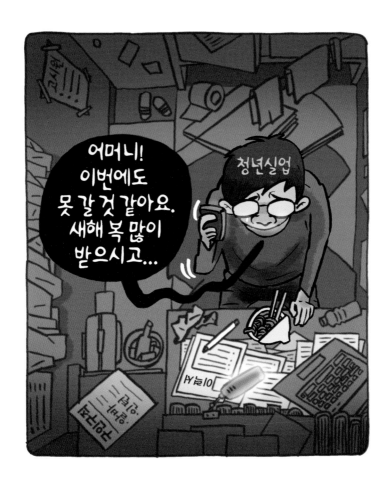

어머니 이번에도

민족의 명절 설날인데, 2월 청년실업률이 12%대를 넘어설 것으로 예상된다. 청년실업률은 2015년 10월 7.4%에서 11월 8.1%, 12월 8.4%, 올해 1월 9.5%로 계속해서 높아지고 있다. 전체 실업률도 6년 만에 가장 높은 수준에 달해 고용 관련 지표가 전체적으로 악화하고 있다. 취업자 수는 보통 설 직전 늘고 설 직후 감소한다. 2016. 2. 8.

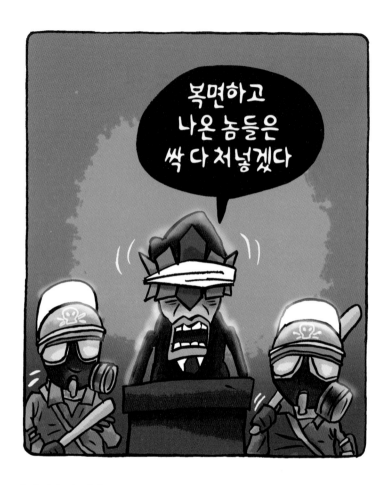

복면지옥 유신천국

박근혜 대통령이 복면시위 금지를 언급했다. 민중총궐기에 나선 시민들을 복면을 쓰고 인질들을 무자비하게 살해하는 IS에 비유했다. 새누리당은 정부의 무능과 실정을 비판하는 시민들의 외침을 불법적이고 폭력적인 집회로 간주하고 복면금지법이라는 전대미문의 법률안을 국회에 제출했다. 2016. 12. 3.

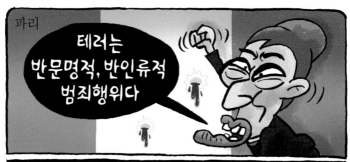

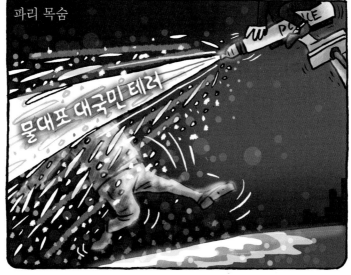

파리 목숨

경찰의 폭력이 도를 넘었다. 백남기 농민이 '민중총궐기'에서 경찰의 물대포를 맞고 쓰러졌다. 경찰의 살수차는 시위대 맨 앞에서 경찰 버스에 매단 줄을 끌어당기는 그를 정조준했다. 백남기 농민은 물대포의 엄청난 힘에 나자빠졌고, 그 뒤에도 물대포는 쓰러진 그를 향해 계속 쏟아졌다. 2015. 11. 16.

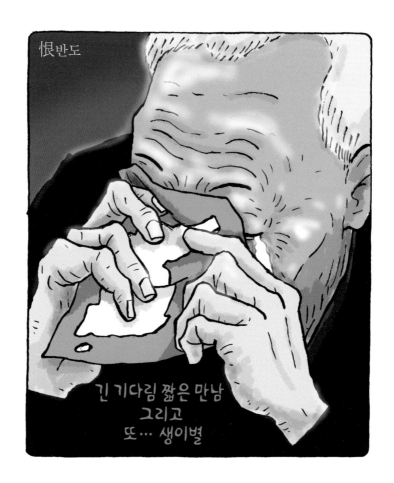

恨반도

남북 이산가족상봉이 2014년 2월 이후 1년 8개월 만에 재개된다. 이번 상봉에는 남측 상봉단 389명이 북측 가족 141명을 만난다. 남북 이산가족들은 개별상봉과 단체상봉, 점심 등을 함께하면서 못다 한 혈육의 정을 나눌 예정이다. 남북이 하루빨리 종전을 선언하고 자유로운 왕래가 되길 기대한다. 2015. 10. 22.

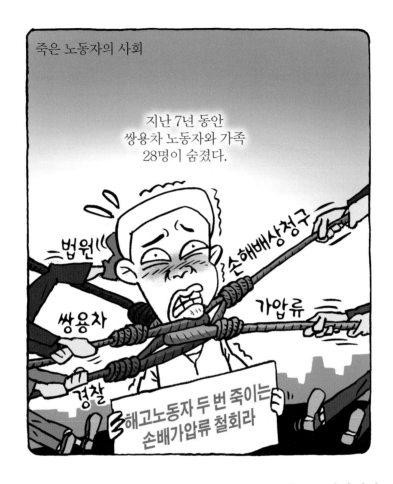

죽은 노동자의 사회

2009년 77일간 옥쇄파업으로 47억 원의 손해배상금을 물게 된 쌍용자동차 노조원들을 돕기 위한 '노란 봉투 캠페인'에 이어 노동조합의 정당한 쟁의행위에 대한 기업의 무분별한 손해배상 청구 제한을 골자로 한 '노랑봉투법'이 19대 국회에 발의됐지만 별다른 진전 없이 폐기됐다. 2015. 9. 17.

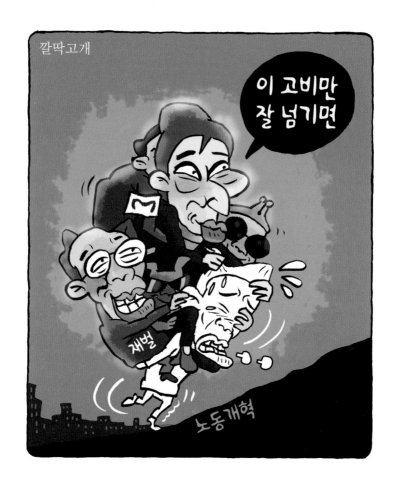

깔딱고개

박근혜 정부는 사용자단체와 한국노총이 참여한 노사정위원회를 구실로 노동자 쪽의 희생을 전제로 한 노동개혁 타협안을 밀어붙였다. 중소기업의 대기업 하청화, 대기업의 이윤 독점 같은 문제는 외면하면서 성과가 낮은 노동자를 해고하거나 노동자 동의 없이 취업규칙을 바꿀 수 있게 했다. 2015. 9. 7.

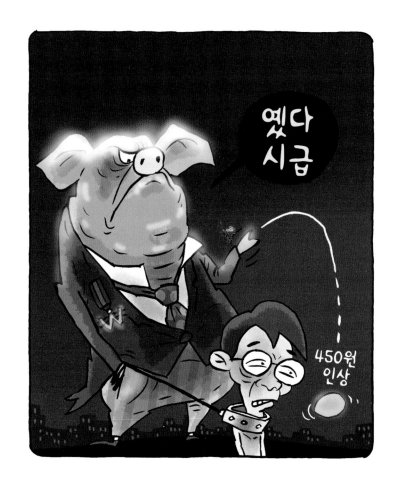

옜다 시급

2016년도 최저임금이 시급 6,030원으로 결정 났다. 지난해 시급 5,580원에 비해 450원이 인상됐다. 월 단위로 환산하면 1,260,270원으로 전년 대비 94,050원 인상된다. 노동계는 1만 원 인상안을 제시했고, 사용자 측은 동결을 주장했다. 최저임금이 1만 원은 돼야 최소한의 생계가 보장되고, 소득 격차도 완화된다. 2015. 7. 9.

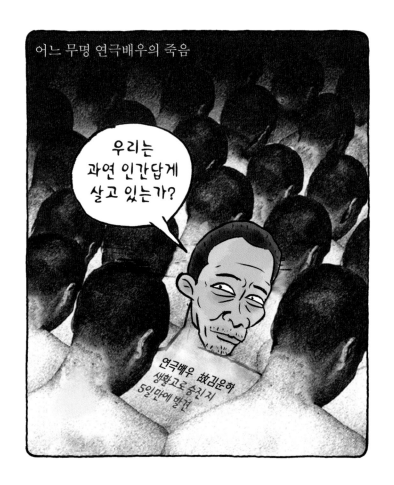

어느 무명 연극배우의 죽음

연극배우 김운하 씨가 고시원에서 숨진 채 발견됐다. 김 씨는 대학 시절 권투와 격투기 선수로 활동할 만큼 건강했지만 연극배우로 활동하다가 생활고로 건강이 나빠졌다. 시나리오 작가 최고은 씨가 생활고에 시달리다 사망한 뒤 '예술인복지법'이 제정됐지 만 김 씨에게는 도움이 되지 못했다. 2015. 6. 22.

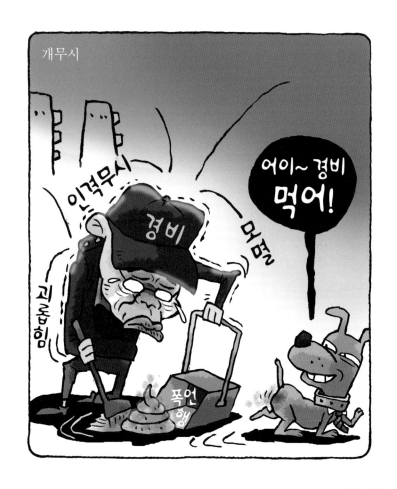

개무시

아파트 경비노동자 이만수 씨가 분신했다. 이 씨는 한 입주민에게 집요하게 괴롭힘을 당했다. 입주민은 이 씨를 머슴처럼 부리고 혼냈다. 유효기간이 지난 냉동 떡이나 과자 등을 개한테 주듯이 땅에 던져 주며 먹으라고 할 정도였다. 결국 이 씨는 입주민의 심한 욕설을 참지 못하고 몸에 불을 붙였다. 2014. 10. 13.

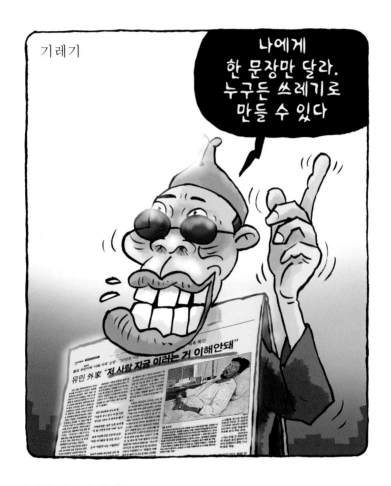

기레기 언론의 폐해

세월호 희생자 유민 양의 아버지 김영오 씨가 허위 사실을 유포한 언론사를 상대로 법적 대응에 나섰다. 언론들은 종북단체인 금속노조 조합원으로 반정부 집회에 자주 나타나는 전문 시위꾼으로 마타도어했다. 뿐만 아니라 취미로 국궁을 즐기면서 가족을 방치하는 '무책임한 가장' 프레임을 씌웠다. 2014. 8. 26.

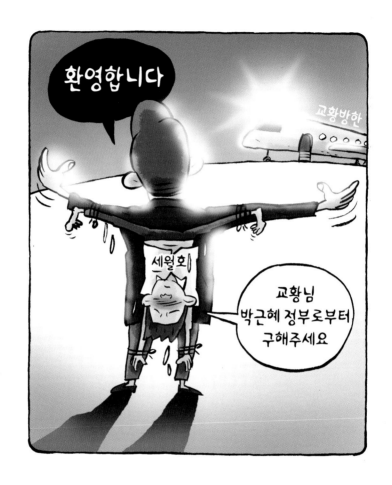

환영합니다

프란치스코 교황이 4박 5일 일정으로 방한한다. 방한 첫날 청와대를 방문해 박근혜 대통령을 만난 뒤 세월호 참사로 희생된 이들과 그 가족들을 위해 광폭 행보를 이어간다. 진상규명을 위한 특별법 제정을 촉구하며 단식 농성을 하는 희생자 가족들도 만나고, 세월호 가족들을 위한 세례식도 집전한다. 2014. 8. 13.

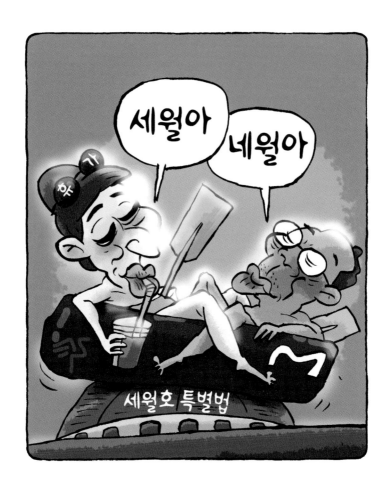

세월호 특별법

박근혜 대통령이 닷새간의 여름휴가에 들어간다. 세월호 특별법 제정 약속도 지키지
않고 세월호 참사 희생자 가족들이 열흘 넘게 단식하는 상황에서 휴가를 간다. 고통받
는 국민 곁에 서지 않는 박 대통령은 어느 나라 대통령일까? 세월호 참사 이후에도 변
한 게 하나도 없는 듯하다. 2014. 7. 27.

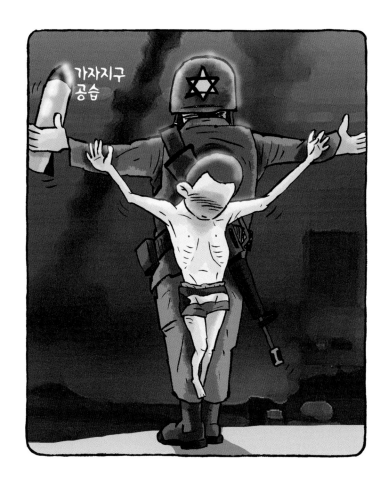

주여, 제발

2014년 6월 12일 이스라엘 소년 3명이 괴한에게 납치된 뒤 변사체로 발견됐다. 이스라엘 정부는 납치범이 누군지 아직 밝혀지지 않은 상황에서 하마스가 이들의 납치하고 살해한 배후라고 주장하며 보복했다. 가자 지구와 요르단강 서안에 폭격을 가해 수많은 팔레스타인 민간인들을 죽였다. 2014. 7. 11.

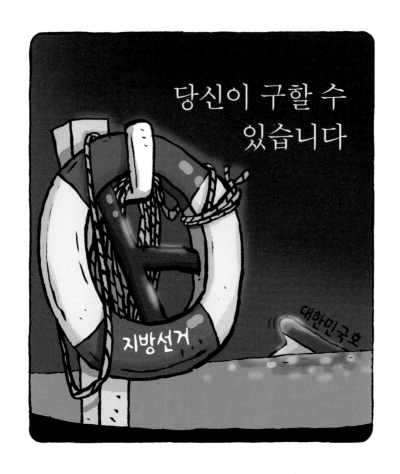

당신이 구할 수 있습니다

지방선거 투표일이다. 이번 선거는 세월호 참사 때문에 여야 모두 경제보다 국민의 안전과 삶의 질을 강조했다. 이들 중 누가 더 진정성이 있을까? 세월호 참사가 일어난 지 50일. 국가와 정부의 존재 이유가 무엇인지 되돌아보고, 우리는 제대로 살고 있는지 성찰하면서 투표하길 바란다. 2014. 6. 3.

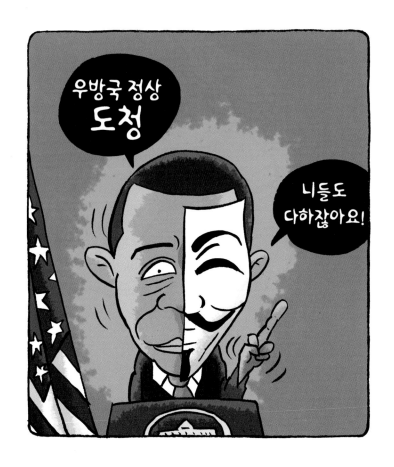

도청

미국 국가안보국(NSA)이 메르켈 독일 총리를 비롯해 독일 정치인들과 기업체 등을
도·감청했다. 미국은 총리 관저와 불과 800m 떨어져 있는 대사관 옥상 비밀 통신실에
최첨단 기기를 별도로 운영하면서 비밀정보를 수집했다. 메르켈 총리의 통화 내용은
NSA 본부가 아닌 백악관에 직보됐다. 2013. 10. 30.

수장고

수장고는 국내외 전시회 출품작, 수상작,

특별한 에피소드가 있거나

지면에 내지 못했던 작품 등을 소개한다.

시사만화가는

왕성한 창작활동과 국내외 교류로 사회에 적극 참여한다.

시사만화가의 활동은

민주 시민의 지식과 교양을 넓혔고

위선적 정치 현실을 비판하면서 진보적인 의제를 제시했으며

주요 사회 현안을 발굴해

건강한 사회 공동체를 만드는 데 기여했다.

기다림
특별법 제정을 기다리며 2014년 올해의 시사만화상 수상작

2014년 7월 14일 세월호 참사 피해자 유민 학생의 아빠, 김영오 씨가 세월호 특별법 제정을 촉구하며 단식에 들어갔다.

나는 김 씨가 단식 37일째가 되던 8월 18일 '기다림'이라는 만평을 발표했다. 진상규명을 요구하는 세월호 희생자 가족들의 절박한 심정을 알리고, 특별법 제정을 반대하면서 세월호 참사마저 정략적으로 이용하는 박근혜 정부와 여당을 질타하고 싶었다.

김영호 씨가 단식에 들어가자 보수 언론과 네티즌들이 그의 개인사와 과거 발언을 끄집어내 공격했다. 이혼 후 두 딸에게 양육비조차 제대로 지급하지 않은 불량 아빠라는 허위사실을 유포했고, 박근혜 대통령과 정홍원 총리에게 막말했다는 영상까지 퍼 나르며 김 씨를 비난했다. 김 씨는 무리한 단식으로 건강이 악화돼 병원에 입원한 와중에도 온라인에 떠도는 악성 루머에 직접 해명하며 소송을 준비했다. 억울하게 죽은 딸을 위해 싸우는 아빠의 진정성까지 훼손하는 이들의 혐오와 비이성을 도저히 참을 수 없었다.

김 씨는 46일째 이어오던 단식을 중단했다. 작은딸 유나와 아들 걱정에 잠 못 이루는 어머니, 건강회복을 바라는 국민의 요청을 거절할 수 없어 몸을 추스르며 장기전이 될 싸움을 준비했다. 2014. 8. 18.

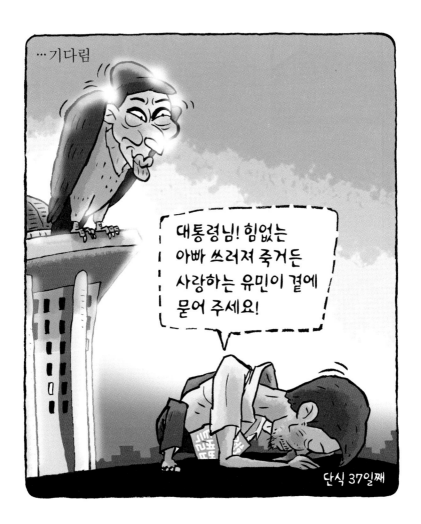

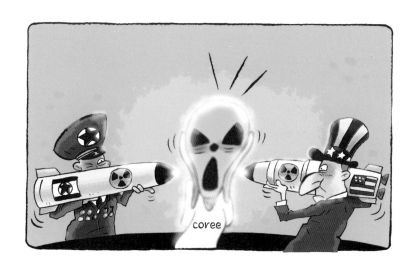

〈르몽드〉에 게재된 만평

프랑스 주요 일간지 〈르몽드〉가 북한의 미사일 발사와 미국의 대북 적대정책
으로 한반도 평화가 위협받고 있는 상황을 소개하면서 프랑스, 이스라엘, 스위
스, 브라질 작가의 만평과 함께 내 작품을 게재했다.

한반도는 여전히 전쟁 중이다. 70년 넘게 휴전이 이어지면서 제2의 한국전쟁
이 언제 발발할지 모를 상황이다. 한반도 평화는 남과 북만의 문제가 아니다.
미중 진영 대결로 확대되면서 전 세계의 평화까지 위협하고 있다. 한반도 전쟁
위기는 북한을 굴복시키려는 미국의 제국주의적인 강경정책에서 비롯됐다.
한반도의 비핵화와 평화를 실현하려면 대북 적대정책 대신 대화로 풀어가야
한다. 일방적인 제재와 압박을 멈추고 신뢰 관계를 구축하면서 협상해야 한다.
우리 정부도 민족 공영의 자세로 한반도 평화 실현을 위한 해결방안을 주체적
으로 고민해야 한다. 북미 간의 정치군사적 대결은 한반도 정세를 극도로 긴장
시킬 뿐이다. 2013. 4.

한반도의 평화

프랑스 쌩-쥐스트-르-마르텔 국제시사만화살롱. 2018. 9.

자유의 여신상

프랑스 쌩-쥐스트-르-마르텔 국제시사만화살롱. 2016. 9.

비광도

2008.12.

소녀상과 위안부 할머니

일제의 전범을 고발하고 군국주의로 회귀하는 일본의 행보를 경계하는 '일제
만행고발전'에 출품한 작품이다.

1991년 고 김학순 할머니가 자신의 피해 사실을 증언하면서 강제 동원된 일본
군 위안부의 실체가 드러났다. 김 할머니의 증언 이후 음지에 숨어 있던 위안
부 피해자들이 모두 나서서 일제의 만행을 고발했다. 만행 고발은 한국뿐만 아
니라 필리핀, 대만, 인도네시아 등 일제가 도륙했던 다른 아시아 국가의 피해
자들의 폭로로 이어졌다.

일본 정부는 '고노담화'를 발표해 위안부 동원의 강제성을 인정하고 사죄했다.
그러나 도의적 책임만 인정하고 피해자 배상이나 법적 책임을 지지 않았다. 아
베 정권 이후에는 고노담화 자체를 부정하고 역사를 왜곡하면서 독도 영유권
까지 주장하고 있다. 2014. 8.

파블로 피카소(Pablo Picasso)
한국에서의 학살(Masacre en Core) 오마주
42 X 20cm, Digital printer, draw on paper with a brush pen, 2009

이명박 정권 시절 검찰, 경찰, 국정원, 보수 언론 등 친정권 보수 세력들은 정부의 친위부대로 활약했다. 정부를 비판하는 인사들을 빨갱이로 낙인찍었고 목소리를 내지 못하도록 집단 몰매를 가했다.

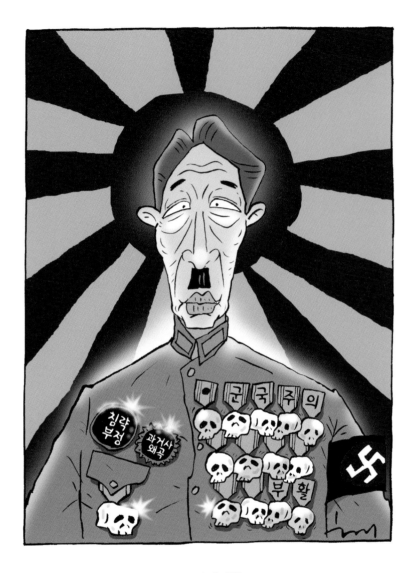

군국주의 부활

일본의 야욕, 다케시마의 날

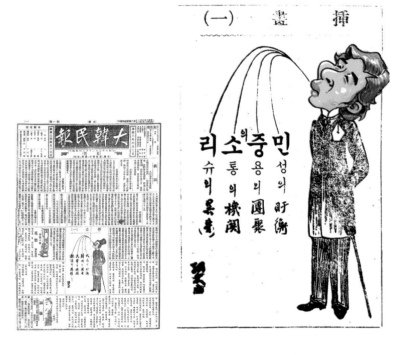

1909년 월 2일 〈대한민보〉 창간호 만평 오마주

이도영 화백이 그린 한국 최초의 만평
21cm X 30cm
digital printer, draw on paper with a brush pen

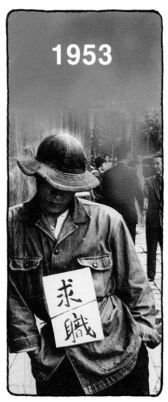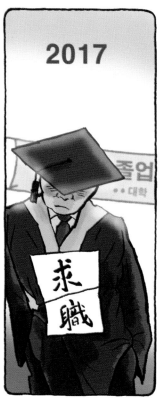

구직

2017년 20대 청년 실업자의 구직기간이 3.1개월로 역대 최장 기록을 경신했다. 나는 임응식 사진가의 작품 '구직'을 패러디해 학사모를 쓴 20대 대학 졸업생의 암울한 현실을 형상화했다. '구직'은 1953년 벙거지를 쓰고, 구직(求職)이라고 쓰인 푯말을 몸에 붙인 채 벽에 기댄 청년을 기록한 사진이다. 그는 사진을 예술로 인정받게 한 선구자로 평가받고 있다.

최민의
작품세계

최민의 만평은

핵심을 '찌르기'보다는 뭉툭하게 '베어낸다'.

직선적으로 충격을 주는 방식을 주로 사용한다.

우회하는 작가나, 디테일에 집착하는 작가는 아니다.

독자들의 감성에 충실하고, 공감을 호소하는 방식이다.

세상의 불평등과 불공정이 존재하는 한,

만평의 역할은 끝나지 않을 것이다.

'풍자의 권리'는 약자의 무기다.

최민의 만평은 우리가, 그럼에도 불구하고

여전히 만평에 주목해야 할 이유를 보여준다.

우회하지 않고 직진한다. 풍자냐, 자살이냐

시인 김지하는 '풍자냐 자살이냐'로 시인 김수영론을 썼다. 풍자의 대척점에 있는 말로 '자살'을 택한 김지하의 통찰력은 많은 걸 시사해 준다. 풍자가 아니면 자살이다. 스스로를 해하는 방법 외엔 없다는 말이다. 풍자는 권력자, 혹은 권력을 가진 세력에 대해 피 권력자, 억압받는 일개 개인이 저항할 수 있는 최선의 무기다. 풍자가 아니면 자살이라는 말은, 풍자 외에 권세에 도전할 방법론이 차단돼 있다는 걸 상징한다. 약자는 자신에게 다가오는 강자의 무력에 저항할 방법이 없다. 그러므로 풍자가 허용되지 않는다면, 스스로를 해하는 수밖에. 풍자가 없는 권력 메커니즘 속에서 개인은 필연적으로 고립된다. 권력에 대항해 말할 수 있는 자유, 즉 표현의 자유는 과장하면 개별 시민의 유일한 무기가 된다.

그리하여 풍자는 약자의 언어다. 강자의 풍자란 건 이미 풍자가 아니다. 그것은 약자에 대한 조롱이고, 혐오이며, 억압의 언어로서 최악의 단계에 속할 뿐이다. 또한, 권력자가 권력을 두고 경쟁하는 자에 대해 풍자하는 경우, 대부

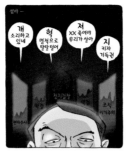

분 프로파간다로 귀결된다. 북한의 매체가 남한을 조롱하는 만평을 싣거나, 남한의 매체가 북한을 조롱하는 만평을 싣는 행위는 간혹 풍자로서의 요건에 부합할 수 있지만, 많은 경우 상대 체제를 비난하는 프로파간다로 전락해 버리고 만다. 남북은 물론, 과거 냉전 시대 미국과 소련 간 주고받은 풍자들이 그렇다. 물론 풍자에 성역은 없다. 프로파간다와 풍자 사이에서 위태롭게 줄을 타고 많은 사람들, 특히 한국 사회의 특수 상황인 한반도 냉전 체제에서 신음하는 좌 우의, 혹은 각 정치 세력의 공감을, 어떻게 인류 보편의 감각으로 인도해 내느냐, 이것은 온전히 작가의 몫이다. 그래서 풍자는 매우 어렵기도 하다.

만평의 사전적 의미는 "만화를 그려서 인물이나 사회를 풍자적으로 비평함"이다. 만화 자체는 사실 재현과 거리가 멀다. 만화의 이미지를 통해 사실을 재현하려 노력한다면 그건 만평이나 만화가 아니라 '그림'이 될 것이다. 만화는 기본적으로 표현 대상을 왜곡하고 단순화하고, 표현 대상의 특징에 상상력을 덧대거나, 특징을 과장하는 걸 전제로 한다. 만화의 장점은 세상을 중첩적

으로 담아내 표현할 수 있다는 점이다. 또한, 시간과 공간을 초월해 어떤 사건이나 인물을 표현해 낼 수 있고, 인물의 극단적 특징을 과장해 담아, 독자로 하여금 강렬한 인상을 갖게 만들 수 있다. 그 강렬한 인상 속에는 우리가 살아가는 세상의 현 좌표가 고스란히 들어가 있다. 이는 독자의 몫이고 상상하는 자의 몫이다. 복잡하게 얽힌 권력 관계나, 정책 다툼, 혹은 교묘한 억압 기제를 만평은 특유의 표현력을 동원해 독자들에게 보여준다.

그래서 만평은 작가의 역할이 매우 중요하다 할 수 있다. 작가가 곧 만평이고, 작가가 세상을 보는 눈과 아이디어가 독자들에게 끼치는 영향이 크다. 그래서 어떤 특정 매체에 만평이 실리더라도, 그 만평이 특정 매체의 논조에서 간혹 독립적인 이야기를 하는 게 가능하고, 또 용인된다. 그것을 존중하는 데에서 매체에 실리는 만평은 시작하게 된다.

방식도 자유롭다. 칸을 나눠 서사를 집어넣을 수 있고, 한 칸 안에 한국의 역사를 통으로 집어넣을 수도 있다. 캐리커처를 통해 어떤 인물의 일생 전체를 표현할 수 있고, 인물이 사회에 미친 영향들을 콧대나 광대뼈 터치로 암시할 수도 있다. 한

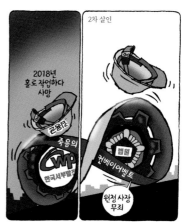

죽음의 컨베이어벨트

인물 안에 두 명, 세 명, 그 이상의 인물을 겹치게 만드는 기법도 자주 쓰인다.

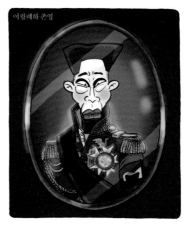

여왕폐하존영

'여왕 폐하 존영'이라는 제목의 만평 안에는 근세 서양 정복자(혹은 일본 군국주의자)의 제복과 파시즘을 상징하는 문양, 중세 전제군주의 풍모와 박근혜 전 대통령의 거울 논란, 새누리당의 상징 로고와 핏빛에 가까운 어두운 붉은색을 겹쳐 놓았다. 이미지의 중첩은 저널리즘에서 만평의 특기가 된다. 팩트를 담은 사진과 글로 표현할 수 없는 심성을 불러일으킬 수 있기 때문이다. 세상은 팩트로 이뤄진 것 같지만, 그 세상을 만드는 사람들은 감성을 앞세운다. 정치가 시민의 '감성'의 영역에서 크게 작용한다는 점을 상기해 볼 때, 풍자 만평은 그렇게 우리가 가진 '과학적 취재'와 같은 전통적 저널리즘의 사각지대를 메워주는 역할을 하게 된다.

만평을 보고 읽는 것은 두 가지의 즐거움을 준다. 먼저, 만평에 숨겨진 풍자의 미세한 의미를 찾아 상상해 볼 수 있다. 또, 극적인 과장으로 우회하지 않고 직진하여 보는 이로 하여금 카타르시스를 느끼게 만들 수도 있다. 만평은 영어로 다양하게 번역될 수 있으나, 여기에서는 언론 지면을 통해 발표되는 풍

자 만평, 주로 에디토리얼(editorial) 카툰, 폴리티컬(political) 카툰으로 번역되는 형태의 '시사만화'에 대한 것을 다룰 것이다.

〈민중의소리〉에 연재하는 작가 최민의 만평은 주로 우회하지 않고 직진하여 독자들에게 청량감을 주는 방식을 즐겨 사용한다. 이것은 만평의 '스타일'에 관한 것이기도 한데, 많은 작가는 고유의 '스타일'을 갖고 있다. 어떤 작가는 '우화'를 적극적으로 활용하기도 하고, 어떤 작가는 스포츠나 전쟁에 관한 비유를 즐겨 사용한다. 이를테면 윤석열 정부에서 논란이 된 '윤석열차'와 같은 만평의 경우 '열차', '기차'의 메타포는 특히 만평에서 자주 사용되는 소재다. 최민의 스타일 역시 이런 만평의 문법을 충실히 따를 때가 많다. 그러면서도 최민의 만평은 핵심을 '찌르기'보다는 뭉툭하게 '베어낸다'. 직선적으로 충격을 주는 방식을 주로 사용한다. 우회하는 작가나, 디테일에 집착하는 작가는 아니다. 독자들의 감성에 충실하고, 공감을 호소하는 방식이다. 그런 점을 염두에 두고 세 가지 특징을 추려내 볼 수 있겠다.

최민의 만평은 먼저, 어떤 정치 사회 현상에 대해, 우리가 잊고 있던 기억을 끌어올리는 방식을 자주 사용한다. 시시각각 변하는 현대의 정치, 경제, 시사 환경 속에서는 속보와 단발성 이슈들이 저널리즘 지형에서 우위를 차지하기 쉽다. 묵직한 기억을 길어 올려 '아직 잊으면 안 된다'는 메시지를 형상화해 독자들에게 전달하는 것은 만평의 중요한 역할이 된다. 최민의 만평은 세월호, 과거사 문제 등과 관련해 집요하게 독자들의 기억을 건드린다. 기억은 힘이

세다. 집요함이 없는 시대에 누군가는 잊히는 '토픽'을 잡고 끊임없이 상기시켜 줘야 한다. 사회가 묻고자 하는 것들을 끈질기게 묻는다(accuse).

그런 차원에서 최민의 만평은 주제를 반복하고 변주해 자주, 오래 사용한다. 이를테면 국정교과서를 풍자한 만평은 유럽과 동양의 파

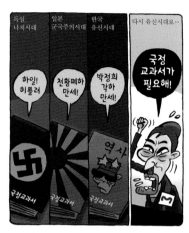

교과서도 유신시대로

시즘에서 이어져 와 한국 군사독재를 짚고 현재 상황을 상기시킨다.(교과서도 유신시대로) 2015년 국정교과서 논란이 한창일 때 최민의 만평은 같은 주제를 끈질기게 변주하고 반복하는 만평을 그리는데, 이런 방식의 만평 그리기는 다양한 주제에서 찾아볼 수 있다. 반복, 변주되는 만평을 거의 매일 연재하는 것은 작가의 의지다. 이를 통해 언론 지면에서 관심 밖으로 밀려난 주제를 끊임없이 독자에게 던지려 한다. 그것은 역사문제이기도 하고, 세월호 사건과 같은 비극적 주제가 되기도 한다. 검찰 개혁에 대한 만평들도 최민이 천착하는 주제 중 하나다.

또한, 최민의 만평에서 자주 보이는 표현 방식이 있다. 데칼코마니다.(정치검찰) 단순한 미술 기법은 풍자 만평의 옷을 입고, 보이는 현상 이면의 의미,

특히 작가가 현상을 어떻게 보고 있는지, 통찰과 시선을 독자들과 공유하고자 한다. 작가는 정치검찰에서 정치군인을 보았고, 이를 데칼코마니 방식으로 배치, 대조해 극적으로 표현한다. 전두환의 얼굴과 윤석열 대통령의 얼굴은 같은 표정을 나눠 짓고 있다. 대조는 풍자 만평의 가장 기본적인 방법론이자 도구다. 특

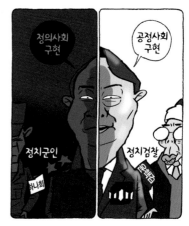

정치검찰

정 사안을 집중적으로 다루는 일반적 저널리즘(펜 저널리즘)에서 대조의 방식은 특별한 경우가 아니면 사용되지 않는다. 그러나 만평에서는 예외다. 이런 강렬한 표현 방법은 독자들이 시사 이슈를 보는 감성적 측면을 충족시켜 준다. 강렬한 표현 방법을 통한 독자 공감 이끌어내기는 만평의 중요한 기능이다.

마지막으로 최민의 만평은 풍자의 핵심 특성이자 의미인 '약자의 도구'로서 충실하다. 이 점이 가장 특별한 것이면서, 가장 매력적인 부분이다. 〈민중의소리〉 매체의 논조와도 무관치 않겠지만, 사회적 약자인 노동자들이 여전히 이 사회에서 자본 권력에 의해 억압받는 상황은 그의 단골 주제다.(손해배상 철회하라) 미국에서 트럼프의 당선, 페미니즘에 대한 백래시, 흑인 인권 운동에

대한 폄하 등이나, 최근 한국에서 벌어진 장애인 이동권 시위 관련 사회적 약자인 장애인에 '갑질'의 프레임을 씌우는 사례에서 보이듯, 약자의 언어는 강탈당하고 있다. '귀족노조' 프레임도 대표적인 사례. 그런 가운데 '약자의 도구'로서 풍자는 더욱 절실하다. 최민의 만평은 이런

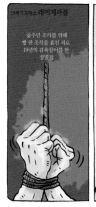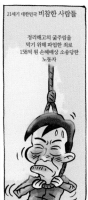

손해배상 철회하라

사회적 부조리에 대해 언제나 공격적이다.

세월호 유가족을 그린 만평은 2014년 올해의 시사만화상 우수작품상을 받았다. 이 만평은 1993년에 촬영한 〈수단의 굶주린 소녀〉 사진으로 퓰리처상을 수상한 케빈 카터(Kevin Carter)의 작품을 패러디한 것이다. 약자의 시선으로 그린 '강자'의 모습은 강렬하다.

텍스트와 이미지로 얽힌 세상에 맥을 짚어주는 일은 고된 작업이다. 하지만 영상 매체와 인터넷의 발전으로 최근 지면에서 만평은 점점 사라져가고 있다. 세상의 불평등과 불공정이 존재하는 한, 만평의 역할은 끝나지 않을 것이다. '풍자의 권리'는 약자의 무기다. 최민의 만평은, 우리가, 그럼에도 불구하고 여전히 만평에 주목해야 할 이유를 보여준다.

작가의 말

만평은 세상을 보는 또 하나의 창

『독설공감』은 내 삶과 생각의 파편을 담아 각기삭골(刻肌削骨)로 작업한 만평을 모은 책이다. 만감이 교차한다. 독자들에게 격려나 질책을 받는 일은 충분히 감수할 수 있다. 하지만 걸어온 길을 돌아보니 성찰하지 않고는 책을 낼 수 없어 부끄럽기 그지없다. 출간 제의를 받고 며칠 밤을 고민한 이유도 이 때문이다.

이 책은 흥미진진한 소설이 아니다. 책에서는 불평등과 소외, 반민주, 부정부패 등 과거나 지금이나 여전히 똬리를 틀고 있는 한국 사회의 불편한 진실을 다뤘다. 여전히 수십 년 전 과거에 사로잡혀 기승을 부리는 식민사관 세력도 마주할 수 있다. 그 대신 격동의 대한민국을 엿보는 즐거움과 만평의 해학을 경험할 수 있을 것이다.

　한 컷 만평이 쌓이면 드라마가 되고, 재밌고 통쾌한 역사서가 된다. 인간의 삶과 저항, 급변하는 사회의 이야기를 매일 격투 하듯 치열하게 스케치하고, 다양한 변혁과 투쟁의 사회현실을 장쾌한 풍자만화로 그려 내려 했다. 만평은 모순적이고 광기 어린 세상을 바라보는 또 하나의 창이 되리라 생각한다.

　강산이 세 번 넘게 바뀔 동안 만평을 그렸다. 시사만화가로 해야 할 일을 정의하고 한 치의 망설임 없이 그 길을 무소의 뿔처럼 달려왔다. 이름 없고 힘없는 사회적 약자들 편에 서서 그들을 대변하는 것, 부패 권력과 거대한 기득권 카르텔의 부조리와 부정을 타파하는 것, 예술이 이데올로기에 매몰되지 않는 것, 정치적 부족주의(Political Tribes)를 극복하는 것을 굳게 지키면서 시사만화를 그리려고 노력해왔다.

이 책은 내가 〈민중의소리〉에 2008년부터 연재하고 있는 '최민의 시사만평'을 재배열하고, 만평의 소재가 된 뉴스나 설명, 주장이나 푸념 등을 함께 실었다. 돌이켜보니 지금까지 나의 무늬를 찾지 않고, 그리지 않고 만들지 못한 것이 가장 아쉽다. 많이 부족한 작품이지만, 책으로 엮어낼 수 있어 기쁜 마음과 두려운 마음을 감출 수 없다. 그래서 언제가 될지 모르지만, 꼭 나의 무늬를 찾아 세상에 보이고 싶다.

기쁜 마음으로 출간해준 〈민중의소리〉 윤원석 대표와 편집을 맡아준 이동권 편집장에게 고마움을 전한다. 그리고 고독한 만평가의 험로에 길동무가 되어준 시사만화가 벗들과 격려나 질책을 아낌없이 보내준 독자들에게도 감사드린다. 또 지금보다 더 정의롭고 공정한 세상, 더 이상 일하다 죽지 않는 세상이 되는데 조그마한 기폭제가 되길 바란다.

끝으로 나의 자발적 빈곤의 길에도 불구하고 힘든 삶을 지탱해준 아내와 가족에게 고마움과 미안한 마음을 전하면서 이 책을 사랑하는 아내와 아이들에게 바친다.

2022년 늦가을에 **최민**

봉주르 플랑튀

프랑스 중부 지방 리모주(Limoges)에서 본 하늘과 닮은 날이었다. 구름 한 점 없이 화창한 가을날, 책 발간 준비로 분주하던 나는 서울에서 플랑튀 (Plantu)를 만났다. 그는 〈르몽드〉에서 50여 년 동안 만평을 연재한 세계적인 시사만화가다. 10여 년 전부터 프랑스에서 열린 세계시사만화살롱에서 몇 차례 만났지만, 서울에서 만난 것은 이번이 처음이다.

봉주르(Bonjour) 플랑튀.

우리는 많은 대화를 나눴다. 지구 온난화와 기후 위기, 기아, 전쟁, 평화 등 전 세계가 함께 맞닥뜨린 위기를 알리는 작품 활동에 대한 관심과 연대를 이야기했다. 특히 표현의 자유에 대해 깊게 얘기했다. "나는 모국어가 불어가 아니라 그림"이라는 그의 말에 깊은 감명을 받았다. 같은 길을 걷고 있는 작가로서 동지애와 존경심을 느꼈다.

플랑튀는 나에게 작품 한 점을 선물했다. 2006년 〈르몽드〉에 발표한 '무함마드를 그리면 안 돼'라는 작품이다. 플랑튀는 이슬람교 창시자 무함마드를

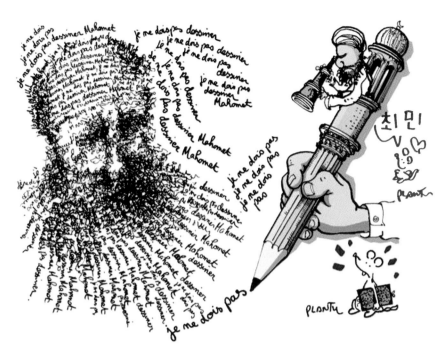

플랑튀가 한글로 내 이름을 적어 선물한 작품
무함마드를 그리면 안돼

풍자한 덴마크 신문 만평이 이슬람 국가들의 비난을 받자, '무함마드를 그리면 안 돼'를 반복적으로 쓴 글자로 결국 무함마드를 그린 작품을 완성했다. 표현의 자유를 옥죄는 세상에 촌철살인의 일침을 날린 그에게 박수와 경의를 보낸다. 플랑튀는 이 작품으로 나에게 시사만화가의 길에 '표현의 자유'라는 큰 화두를 던져주었다.

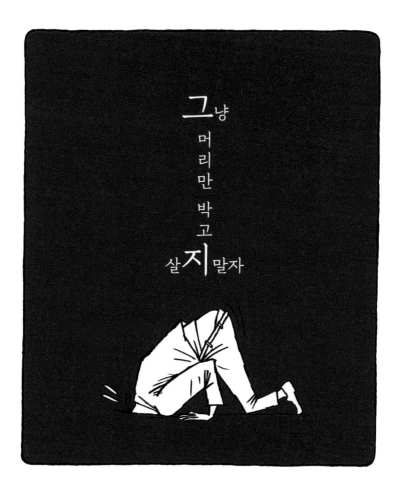

최민 CHOI MIN Editorial Cartoonist
시사만화가, 〈민중의소리〉 논설위원, 전국시사만화협회 회장

1987년 뜨거웠던 어느 날 우연인지 필연인지 운명처럼 세상 한구석에서 시사만화를 그리기 시작했다. 〈중부일보〉, 〈일간 오늘〉, 〈IT 데일리〉, 월간 〈말〉, 〈뉴스툰〉 등 다양한 매체에 연재했고, 2008년부터 〈민중의소리〉에서 '최민의 시사만평'을 연재 중이다.

시사만화 발전과 외연 확장을 위해 다양한 활동을 해왔다. 2003년에 카툰저널 〈뉴스툰〉을 창간했고, 전국시사만화협회 회장, 국제만화예술축제 위원장, 국제시사만화포럼 추진위원장, 부천국제만화축제 운영위원을 역임했다. 한국시사만화100주년과 한국만화100주년 기념사업도 추진했다. 시사만화의 날(6월 2일)을 제정했고, 한국만화탄생지에 기념조형물을 설치했다.

국제교류를 위해 국제시사만화포럼(IFEC International Forum of Editorial Cartoon)을 개최하고 2009년부터 매년 프랑스에서 개최되는 국제시사만화살롱(Salon international du dessin de presse et d'humour)에 참가해 국내 작가와 해외작가들과 교류의 장을 열고 있다.

한반도 평화(La paix en Coree)展, 한국시사만화100년展, 일제 만행 고발展을 기획하고 한국과 프랑스에서 전시회를 열었다. 2013년에는 프랑스 주요 일간지 〈르몽드〉에 만평을 게재하기도 했다. 또 세계시사만화展, 근대 시사만화의 기원展, 청년 2017 표류기展, 마감10분展, 독도漫行展, 대인지뢰 만화展 등을 기획하고 전시했다.

한국시사만화100년『풍자와 해학, 희망의 시사만화』와 시사만화협회 20년史『인간, 사회 그리고 시대를 그리다』를 출판했다.

초판 발행 2022년 12월 30일

지은이 최민
편집 이동권
디자인 MJ Design Center
교정교열 민중의소리 교열부
캘리그라피 김호룡
경영지원 김대영
인쇄 ㈜서울문화인쇄

펴낸이 윤원석
펴낸곳 민중의소리
전화 02-723-4260
팩스 02-723-5869
주소 서울시 종로구 삼일대로 469 서원빌딩 11층
등록번호 제101-81-90731호
출판등록 2003년 1월 1일
웹사이트 www.vop.co.kr
전자우편 su@vop.co.kr

값 28,000원　　**ISBN** 979-11-85253-98-5 (03650)

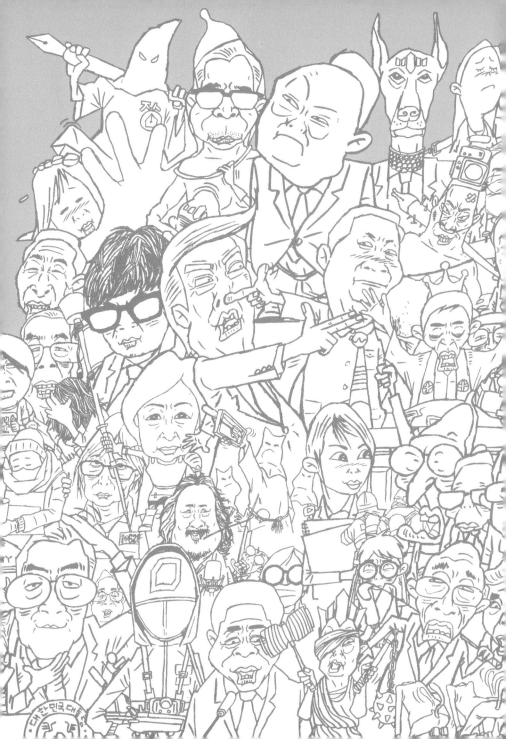